불멸의 연인들

로렌스 올리비에와 비비안 리

불멸의 연인들 로렌스 올리비에와 비비안 리

인쇄 · 2021년 1월 4일
발행 · 2021년 1월 10일

지은이 · 이 태 주
펴낸이 · 김 화 정
펴낸곳 · 푸른생각

편집 · 지순이 │ 교정 · 김수란 │ 마케팅 · 한정규
등록 · 제310-2004-00019호
주소 · 서울시 마포구 토정로 222 한국출판콘텐츠 402호
대표전화 · 02) 2268-8707
이메일 · prun21c@hanmail.net / prunsasang@naver.com
홈페이지 · http://www.prun21c.com

ISBN 978-89-91918-88-7 03600
값 20,000원

푸른교양선 ■

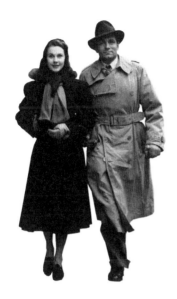

로렌스 올리비에와 비비안 리

불멸의 연인들

이태주

괴테는 그의 자서전『시와 진실』서문에서 전기(傳記)에 관해 말했다.

　　나의 내적 충동, 외부에서 얻은 영향, 이론적이며 실천적인 내 생애의 과정 등을 순차적으로 서술하려고 노력할수록 나는 좁은 사생활에서 넓은 세계로 끌려나오게 되었다. 나는 함께 지나던 친구들과 미지의 인간을 포함해서 나에게 영향을 끼친 잊을 수 없는 수많은 사람들 모습이 눈앞에 어른거렸다. 나는 나와 동시대 일반 대중에게 큰 영향을 끼친 정치사회의 거대한 움직임에 대해서도 각별한 주의를 기울이지 않을 수 없었다. 그렇게 된 연유는, 인간을 시대와 관련지어 해명하면서, 시대의 움직임이 어느 정도 그 사람을 해치고, 또한 어느 정도 그 사람을 이롭게 해주었는지, 그리하여 그것이 그 사람의 인생관과 세계관에 어떤 영향을 끼쳤는지, 그 사람이 예술가이거나 시인이며 작가인 경우에는 그의 인생관이나 세계관이 밖으로 어떻게 표현되었는지 등에 관해서 서술하는 것이 나는 전기의 목적이라고 생각한다.

이 말은 유진 오닐 평전을 쓸 때 나의 좌우명이었고, 이번에 이 책을 쓰면서도 뇌리에서 벗어나지 않았다. 실상, 오닐에 줄곧 매달린 이유는 극작가의 탄생이라는 명제 때문이었다. 지금은 고(稿)를 달리해서 배우의 문제를 다루었다. 나는 우리나라에서 더 좋은 극작가와 더 빛나는 배우가 나타나기를 기원한다. 오닐이나 로렌스나 비비안은 하루아침에 태어나지 않았다. 그들은 돌을 쪼개는 각고(刻苦)의 시련을 견디고, 뼈를 깎는 아픔의 세월을 보냈다. 영광의 기쁨은 그 훗날의 일이었다.

비비안 리를 처음 본 것은 영화 〈애수〉였다. 그리고 〈바람과 함께 사라지다〉 〈욕망이라는 이름의 전차〉 등으로 이어졌다. 로렌스 올리비에는 〈햄릿〉 〈오셀로〉 〈리처드 3세〉 〈헨리 5세〉, 그리고 〈캐리〉 〈폭풍의 언덕〉 등의 명작으로 만났다. 이들의 연기에 압도당한 나는 저 찬란한 연기의 실체는 무엇인가라는 의문을 갖게 되었다. 나는 이들에 관한 자료를 보고, 이들에 관한 공연평과 연기론을 탐독했다. 두 배우가 이룩한 연기술의 내용도 중요했지만, 이들이 한시도 멈추지 않고 배우의 길을 완주했다는 사실에 나는 깊은 감동을 받았다. 사랑이나 이별도 이들에게는 인생사의 가혹한 시련이요 거품처럼 허무한 일이었지만, 더 풍성한 연기를 만들어주는 영감의 원천이자, 예술적 생애에 더욱더 집중케 했던 동기이기도 했다.

비비안은 잘 나가는 변호사 남편과 사랑스런 딸을 버리고 로렌스의 품으로 뛰어들었다. 오로지 연기의 숙달과 완성을 위한 염원 때문이었다. 로렌스는 비비안의 연기를 키우면서 비비안에게 명배우의 영광을

안겨주는 밑거름이 되었다. 두 배우는 사랑과 예술의 결정체였다. 이들의 예술은 사랑의 의미였다. 올리비에 영광의 길목에는 비비안이 있었고, 비비안의 명성에는 올리비에가 따라붙었다. 비비안을 간병하다가 올리비에는 막대한 병원비를 감당하기 위해 미국으로 가서 영화 촬영을 하고 무대에 섰다. 1917년부터 1986년까지 그는 200편 이상의 작품에 출연하고, 10년 동안 영국 국립극장장 직무를 성공적으로 수행했다.

그러나, 비비안의 병마는 올리비에를 무한히 괴롭혔다. 이로 인해 두 배우는 마침내 헤어지게 되었다. 비비안은 심각한 마음의 상처를 입었다. 그러나 놀랍게도 정신이 혼미한 병중에도 무대에 서거나 카메라를 보면 기억을 되찾고 정상으로 돌아오는 기적이 일어났다. 비비안의 연기는 더욱 치열해지고, 소름 끼치는 현실감으로 다가왔다. 비비안의 명작 〈욕망이라는 이름의 전차〉를 보면 알 수 있다. 올리비에는 여전히 비비안에게 사랑을 담은 편지를 보냈다. 이들 사이 오간 편지가 근년에 공개되면서 런던의 연극 박물관에 보존되었다. 비비안의 죽음 앞에서 올리비에는 참회의 눈물을 흘렸다. 비비안은 마지막 순간까지 침대 머리맡에 둔 올리비에 사진을 보면서 해묵은 그의 편지를 꺼내서 읽고 또 읽었다.

연극사를 빛낸 배우들의 일생을 보면 이들의 연기는 전통의 계승이라는 것을 알게 된다. 영국의 경우는 셰익스피어였다. 그 작품의 연기를 할 수 있는 배우가 있어야 했다. 셰익스피어는 동시대 명배우 버비지를 염두에 두고 작품을 썼다. 연극의 황금시대를 수놓았던 명배우

들 — 버비지, 게리크, 키인 등은 서로 관련되는 유대를 맺고 있다. 햄릿 연기로 출세한 베터톤은 버비지의 연기를 계승한 조지프 테일러를 모범 삼아 그의 연기를 후대에 전했고, 키인은 개릭 극단의 햄릿 연기를 이수(履修)하며 어빙에게 연기의 비결을 전수했다. 올리비에는 잭 배리모어의 햄릿 연기에 영향을 받고 성장했다. 배리모어는 미국 최초의 명배우 에드윈 부스의 직계였다. 에드윈의 아버지 브루터스 부스는 키인의 동시대인이었다. 버비지의 연기가 대서양을 건너 미국에 와서 키인과 브루터스의 합동무대가 되었다.

올리비에는 과거의 유산을 존중하며, 얻을 것은 얻고, 버릴 것은 버렸다. 마지막 결정은 현재의 자신이었다. 그의 독창성이 살아나는 부분이다. 배우 리처드 버턴은 로렌스 올리비에의 〈리처드 3세〉를 보고 "명배우는 하루아침에 태어나지 않는다"라고 말했다. 올리비에는 무섭고 가혹한 연기 수련을 거듭했다. '어제의 신문' 같은 낡은 배우가 되고 싶지 않아서 그는 작품마다 새로 태어났다.

배우의 눈부신 연기, 탁월한 극작가와 연출가, 그리고 이들을 반기는 관객들과 평론가들이 있으면 예술은 순조롭게 발전하고, 그 예술에 공감하는 인간은 마음이 흔들리면서 자신이 바뀌는 것을 깨닫는다. 예술은 인류의 올바른 길을 인도하는 방향타이다. 올리비에와 비비안의 만남은 이 모든 일의 시작 같은 한 가지 상징이었다. 시인 릴케와 루 살로메, 파스테르나크와 올가 이빈스카야 등도 그런 창조적 본능이 점화된 만남이었다. 예술가는 그런 만남을 통해 '보다 가치 있는 예술'에 자신을 희생하고 몰입한다. 문명사는 그것이 결코 사적인 일로 끝나지

않는다는 것을 입증하고 있다. 이 책을 쓰는 동안 나는 올리비에와 비비안과 어울려 차를 마시고, 함께 길을 걸어가며, 무수히 많은 대화를 나누는 환각에 사로잡혔다. 오늘의 각박하고 험난한 우리들 연극의 장(場)에서 나는 이들이 이룩한 일에 감탄하면서 그들이 얼마나 소중한 존재인가를 동료 연극인들에게 전하고 싶었다.

1967년 7월 어느 날, 미국 조지타운대학교 도서관에서 비비안의 서거를 알리는 『뉴욕타임스』를 접했을 때 느꼈던 나의 충격과 애절했던 심정은 지금까지도 아련하게 그러나 끈질기게 남아서 아마도 이 책을 쓸 수 있는 동력이 되었을 것이다.

2020년 12월

강화도가 보이는 양곡에서, 이태주

차례

part 2 로렌스 올리비에, 영광과 신화

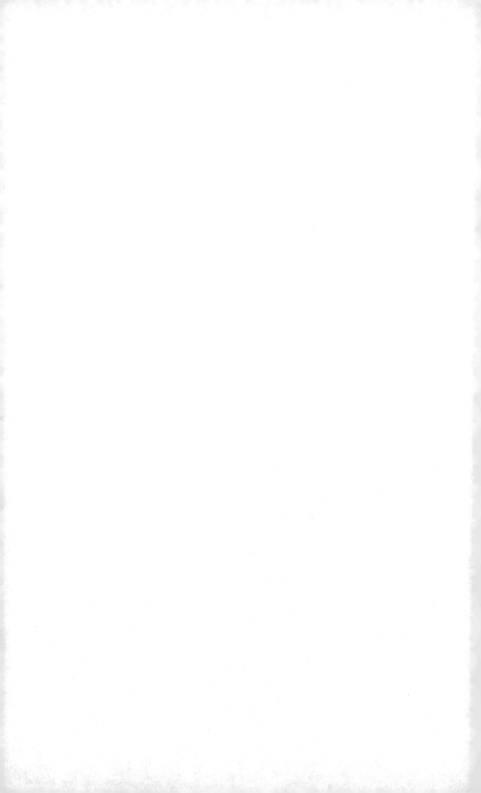

비비안 리, 무대의 불꽃

01 에베레스트 소녀의 배우 탄생

"여인의 사랑은 영원한 창조의 원리다." 영화감독 페데리코 펠리니는 말했다. 자신이 감독한 영화 〈길〉에 출연했던 줄리에타 마시나는 그의 뮤즈요, 영감의 원천이었다. 샤를로트 케스트네르를 사랑한 괴테는 명작『젊은 베르테르의 슬픔』을 남기고, 프리데리케와의 사랑은『파우스트』의 탄생을 점화시켰다. 시인 라이너 마리아 릴케의 시혼(詩魂)을 사로잡은 루 안드레아스 살로메는 그의 문학의 동반자였다.『닥터 지바고』의 여주인공 라라는 시대의 고난을 함께 헤쳐나간 파스테르나크의 연인 이빈스카야였다. 소설가 제임스 조이스는 마사 프라이만을 사모하는 열정으로『율리시즈』에 몰두했다. 단테의『신곡』, 셰익스피어의『소네트』, 유진 오닐의 〈밤으로의 긴 여로〉 등 수많은 세계문학의 명작들은 모두가 감동적인 사랑의 찬가요 헌신의 기록이었다. 로렌스 올리비에와 비비안 리의 삶과 예술도 이들 작품의 주인공들처럼 사랑의 고뇌와 황홀, 그 빛과 어둠

의 여로였다.

1913년 11월 5일 밤. 에베레스트 산록에서 예쁜 아기가 태어났다. 〈바람과 함께 사라지다〉와 〈욕망이라는 이름의 전차〉로 오스카상을 타고, 줄리엣, 안티고네, 클레오파트라, 맥베스 부인 역으로 무대를 빛냈던 여배우 비비안 리의 탄생이었다. 어머니 거트루드는 칸첸중가 산봉우리를 바라보고 출산하면 예쁜 딸을 얻는다는 전설을 믿고 인도 콜카타 신혼집에서 이곳으로 출산 자리를 옮겼다.

1931년, 비비안은 그림, 음악, 연극에 열중하고 있었다. 10월, 런던은 경제 불황 때문에 춥고 어두웠다. 독일과 이탈리아는 독재정권이 장악했고, 일본군은 만주 침략을 감행했다. 비비안 가족은 서부지방 턴마스 근처에 셋집을 얻었다. 여배우를 지망하는 비비안 리는 런던 왕립극장 아카데미 입학을 원했는데, 이듬해 5월 새 학기 때까지 기다려야 했다. 이 당시 비비안은 파티에서 31세 미남 청년 허버트 리 홀먼을 만났다. 그는 명문 해로와 케임브리지대학교 출신으로 런던의 변호사 사무실에서 일하고 있었다. 비비안은 그와 사랑에 빠졌는데, 마음은 리에 대한 사랑과 연극에 대한 사랑으로 양분되어 있었다.

1932년 12월 20일, 두 사람은 세인트제임스 가톨릭 교회에서 결혼식을 올렸다. 결혼생활은 지루했다. 비비안은 아카데미에 가고 싶은 열망뿐이었다. 남편 리는 비비안의 소망을 반대했다. 비비안은 막무가내로 마담 가셰트의 개인교수를 받기 시작했다. 비비안은 자신의 손이 남달리 큰 것을 고민스러워했다. 거울 앞에 서서 미운 손을 감추는 연습을 했다. 의상의 소매를 길게 해서 장식을 붙이고 장갑을 착용

했다. 아카데미에 입학하자 비비안은 임신을 했다. 기쁨에 넘쳤다. 런던 교외 세퍼트마켓 리틀스탠호프 거리 6번지에 1700년대에 지어진 고풍스런 건물이 있었다. 명배우 린 폰탠이 살았던 집인 것을 알고 비비안은 재빨리 구입하고, 고가구, 명화, 직물 등을 수집해서 집안을 장식했다.

비비안은 1933년 10월 12일 딸을 출산하고, 이름을 수잔 홀먼이라고 지었다. 8월 12일, 비비안에게 영화 출연을 알리는 전보가 왔다. 남편 리는 비비안의 영화 출연을 승낙했다. 비비안은 단역이었지만 여배우로 인정받게 된 것을 기뻐했다. 실상 비비안의 꿈은 연극배우가 되는 것이었다. 비비안은 매일 새벽 5시에 일어나서 영화촬영소로 갔다. 촬영기사로부터 눈과 눈썹 사이의 표정이 중요하다는 얘기를 듣고 비비안은 거울 앞에서 눈의 표정을 이모저모로 연습하면서 연기 연구에 몰두했다. 신인 여배우 발굴에 힘쓰고 있던 제작자 겸 감독 알렉산더 코르더는 〈헨리 8세의 사생활〉로 흥행에 성공하면서 영국 영화계에 군림하고 있었는데, 그는 유달리 비비안을 주목하면서 그녀의 앞날에 큰 기대를 걸었다.

당시 영화와 연극에서 명성을 떨치고 있는 배우는 아이버 노벨로(Ivor Novello), 노엘 카워드(Noel Coward), 로렌스 올리비에(Lawrence Olivier)였다. 이 가운데 최고로 매력적인 배우는 단연코 올리비에였다. 올리비에의 연기는 비비안에게 큰 영향을 끼쳤다. 비비안은 그의 연기에 매료되면서 그에게 강렬한 성적 욕망을 느꼈다. 사보이 그릴에서 올리비에와 그의 아내 질 에스먼드가 식사를 하고 있을 때 처음

으로 그와 인사를 나눈 이후, 비비안은 올리비에를 잊지 못했다. 영화 〈위를 쳐다보고 웃어라〉 촬영이 끝난 후, 비비안은 시드니 캐럴 작품 〈미덕의 가면〉 오디션 통지를 받았다. 연출은 맥스웰 레이였다. 비비안은 흰 피부가 돋보이는 검은 의상에 챙이 넓은 모자를 쓰고 갔다. 비비안은 레이의 눈에 들었고 주당 10파운드로 계약을 맺었다. 이때 캐럴이 비비안의 이름 철자를 'Vivian'에서 'Vivien'으로 바꾸라고 해서 비비안은 동의했다. 비비안은 자신의 아름다운 동작이 살아나도록 조명감독에게 부탁하는 일도 잊지 않았다.

1935년 5월 15일, 런던 앰배서더스 극장에서 비비안의 초연 무대 〈미덕의 가면〉 막이 올랐다. 비비안이 무대에 들어서자 제작자 코르더와 관객들은 순식간에 마술에 걸린 듯 침묵했다. 조명을 받은 비비안은 고전주의 시대의 한 폭 그림이었다. 대사도 잘 들렸기 때문에 관객과의 공감대 형성은 순조롭게 이뤄졌다. 코르더는 커튼콜이 끝나자 비비안의 분장실로 열나게 달려갔다. 코르더는 비비안의 타고난 연기력을 간파했다. 작중인물의 복합적인 성격을 빈틈없이 살려내는 감성과 상상력을 지니고 있다고 판단했다. 비비안은 출연 배우들과의 파티 장소에서 조간신문을 기다리고 있었다. 신문을 받아들고 연극 리뷰 기사를 펼치자 "비비안 리, 신작 무대에서 빛나다"라는 큼직한 헤드라인이 눈에 쑤욱 들어왔다. 비비안은 눈물이 핑 돌았다. 집으로 가는 자동차 안에서 거리 풍경을 내다봤다. 화이트홀 극장 앞을 지나는데 '올리비에와 그리아 가슨 주연'이라는 광고가 눈부시게 눈에 비쳤다. 비비안은 가슴이 뛰었다.

석간신문도 스타 탄생 기사로 가득 찼다. 그녀는 어제의 비비안 리가 아니었다. 하루아침에 세상이 바뀌었다. 코르더는 첫해에 1,750파운드를 비비안에게 제안했다. 최종적으로는 첫해에 1,300파운드로 시작해서 옵션을 추가한 다음 5년간 1만 8천 파운드로 인상한다는 계약을 체결했다. 비비안은 연간 두 편의 영화에 출연하게 되었다. 촬영이 없을 때는 무대 출연이 가능하다는 승낙도 얻어냈다. 신문은 "무명배우 5만 파운드 영화 출연 계약!"이라고 대서특필이었다.

1935년 가을, 런던 연극은 올리비에와 길거드의 〈로미오와 줄리엣〉 공연으로 화제가 되었다. 두 배우가 로미오와 머큐쇼를 번갈아 연기하는 무대는 성공작이었다. 올리비에는 로미오 성격을 새롭게 해석해서 젊은 연인의 비련을 아름답게 강조했다. 비비안은 그 연극을 보고 올리비에의 남성적 매력에 가슴이 설렜다. 공연이 끝난 후, 비비안은 올리비에의 분장실로 갔다. 비비안은 말문을 열었다. "비비안 리입니다. 당신의 연기에 감동을 받았습니다." 올리비에는 비비안의 〈미덕의 가면〉을 보고 깊은 인상을 받았다고 말했다. 그는 "다음 무대는 정해졌습니까?"라고 물었다. "맥스 비어봄의 〈행복한 위선자〉에 아이버 노벨로의 상대역인 제니 미어 역으로 출연합니다." 배우 노벨로는 영국 극단에서 최고의 미남으로 꼽히는 인물이었다. 올리비에는 "좋은 역할입니다"라고 응답했다. 그는 리허설이 시작되기 전 틈을 내어 점심을 함께하면서 그 역할에 관해 이야기를 나누자고 덧붙였다. 그러나 이 공연은 수개월 동안 연기되었다.

그사이 비비안은 영화 〈간첩〉에 기용되었다. 이런 일에 아랑곳하지

않고 비비안은 올리비에와의 점심 약속을 위해 레스토랑 '아이비'로 갔다. 그 식탁에는 배우 길거드가 함께 있었다. 길거드와의 만남은 비비안의 인생에 박차를 가했다. 올리비에가 말하고 있는 동안 올리비에만을 지켜보던 비비안은 그의 검은 눈동자 속에 자신의 몸이 빨려 들어가는 느낌이 들었다.

올리비에는 아서 존 길거드(Arthur John Gielgud)가 주관하는 〈리처드 2세〉에 참여하고 있었다. 올리비에는 영화보다는 고전연극을 중요시한다고 말했다. 비비안은 그 말에 귀가 번쩍 띄었다. 비비안은 오디션에 참가했는데, 그 현장에 올리비에가 왔다. 비비안은 왕비 역할을 맡았다. 비비안은 이 무대로 새로운 각광을 받게 되었다. 비비안에게 〈헨리 8세〉 왕비 역 섭외가 들어온 데 이어, 코르다의 영화 〈무적함대〉에 비비안과 올리비에가 공동 출연하는 일이 진행되었다. 두 사람은 매일 촬영장에서 얼굴을 맞대게 되었다. 14주간 계속된 영화 촬영이 끝났을 때, 비비안과 올리비에는 서로 떨어질 수 없는 깊은 관계가 되고 말았다. 비비안은 올리비에의 아내와는 성격이 정반대였다. 비비안은 정감이 풍부하고 대담하고, 정열적이었다. 올리비에는 비비안 때문에 새로운 인생을 살고 있는 느낌이 들었다. 비비안에게는 올리비에가 자신의 하늘이요 땅이 되었다.

02 비비안과 스칼렛 오하라

촬영이 끝나고 올리비에가 카프리로 휴가를 떠나자, 비비안은 남편 리 홀먼과 유럽 대륙으로 여행을 떠날 예정이었다. 그러나 출발 직전 리 홀먼은 직장일로 떠날 수 없게 되었다. 그러자 비비안은 오즈월드 프리웬을 설득해서 시칠리아와 카프리로 함께 여행을 떠났다. 그들의 첫 숙박지는 시칠리아섬 타오르미나였다. 이들은 카프리의 호텔 퀴지아나에서 올리비에와 질 에스먼드를 만났다. 질은 이때 비비안이 올리비에의 연인인 것을 알아챘다. 비비안이 남편을 빼앗는 것을 알면서도 그녀는 비비안의 접근을 피할 수 없었다. 비비안이 식사 초청을 하면 질은 언제나 받아들였다. 비비안은 수면 시간을 줄이면서 독서에 열중했다. 그래서 비비안은 질에게 올리비에가 어떤 책을 읽느냐고 묻곤 했다. 질은 셰익스피어를 제외하고는 별로 책을 읽지 않는다고 답변했다. 비비안이 자신을 만나는 것은 올리비에에 관해 물어보고 싶은 게 있어서라고 대수롭게 생각하지

않았다. 그들은 함께 무대에 서는 배우이기 때문에 사사로운 일에는 관심이 없었다. 질은 둘의 관계를 예술적 차원에서 보았다. 비비안은 프리웬과 함께 로마로 가고, 올리비에 부부는 나폴리로 출발했다.

런던으로 돌아와서 비비안은 다시 올리비에의 연인이 되었다. 남편은 아내와 올리비에와의 관계를 눈치채지 못했다. 비비안은 소녀 시절 수녀원 학교에서 심신을 깨끗하게 유지하며 생활하는 일을 배웠다. 겸손하고, 세련되고, 남에게 해를 끼치지 않고, 주위 사람들을 기쁘게 해주는 것은 그녀의 생활신조였다. 미운 손을 감추기 위해서 비비안은 흰 장갑 일흔다섯 켤레를 옷장에 쌓아두고 매일 몇 켤레씩 백 속에 넣고 다녔고, 향수는 필수품이었다. 몸과 방은 항상 향기로 가득했다. 방에는 신선한 꽃을 두었다. 이 모든 일을 감안하더라도, 올리비에 때문에 죄의식을 느끼지 않고 태연했던 것은 쉽게 이해할 수 없는 일이었다. 하지만 분명, 비비안도 남몰래 눈물을 흘렸을 것이다. 올리비에와의 밀회는 계속되었다. 비비안의 사랑은 날이 갈수록 뜨거워졌다. 올리비에는 비비안에게 연기에 대해 충고를 해주는 숨은 조력자였다. 올리비에의 충고에 따라 비비안은 엘시 포거티(Elsie Fogerty)로부터 발성을 배웠다. 포거티는 비비안의 발성을 저음으로 전환시키기 위해 하이힐을 벗도록 했다. 하이힐은 허리를 압박해서 발성에 지장을 준다는 것이었다.

1936년 12월 4일, 영국 국왕 에드워드 8세를 사랑한 심슨 부인의 이혼 판결이 났다. 그러나 영국의 국왕은 이혼한 여자와 결혼할 수 없었다. 일주일 후, 국왕은 "사랑하는 여성의 조력과 지지가 없으면, 국

왕의 의무를 다할 수 없다"고 국민에게 고하고 왕위에서 물러났다. 비비안은 그날 한없이 눈물을 흘렸다.

비비안은 올드빅에서 공연된 올리비에의 〈햄릿〉을 열네 번 관극했다. 연극을 볼수록 올리비에에 대한 존경심은 날로 깊어갔다. 올리비에의 연기에 비비안은 완전히 압도당했다. 올리비에는 연극이 끝나면 아내 질 곁으로 갔다. 비비안은 남편 리 홀먼 곁에서 잠 못 이루는 밤을 보냈다. 잠이 오지 않을 때는 버너드 쇼, 셰익스피어, 전기 서적과 미술사, D.H. 로렌스, 제임스 조이스의 책을 밤이 새도록 읽고 또 읽었다. 마거릿 미첼의 『바람과 함께 사라지다』는 셀즈닉이 판권을 사들여 영화를 준비하고 있었는데, 영국에서도 그 책이 갓 출판된 참이었다. 비비안은 이 소설에 흠뻑 빠져들어 주인공 스칼렛 오하라에 깊은 관심을 쏟았다. 자신이 그 역할에 적임자라고 생각했다.

비비안은 존 그리든(John Glidden)에게 부탁해서 사진과 기사 파일을 뉴욕의 셀즈닉 사무실에 보냈다. 그러나 답변은 '비비안 리에 관심 없음'이었다. 셀즈닉은 제작비 420만 달러를 투입한 이 작품의 주인공을 찾기 위해 5만 달러의 돈을 들여 역사상 가장 광범위한 배우 탐색을 시작했다. 이미 그의 수첩에는 오하라 역에 베티 데이비스(Bette Davis), 조앤 폰테인(Joan Fontaine), 탈룰라 뱅크헤드(Tallulah Bankhead) 등 유명 배우들 이름이 있었고, 이들은 카메라 테스트가 끝나 심사숙고 단계에 들어갔다. 비비안은 할리우드에서는 무명배우였다. 비비안은 이 영화에서 주인공을 하면 올리비에와 같은 반열에 오를 수 있다고 생각했다.

그동안 비비안은 연극 〈그래야 한다〉와 〈찻잔 속의 태풍〉에 출연했지만 별 호응을 얻지 못하고 조기 폐막되었다. 비비안은 자신의 존재가 날이 갈수록 소멸되는 느낌이 들었다. 올리비에가 자신을 우습게 알까 봐 두려웠다. 런던에서 두각을 나타내고 2년이 지났으나 비비안은 이렇다 할 무대에 출연하지 못했다. 영화 출연도 마찬가지였다. 질 에스먼드가 〈십이야〉 무대에서 올리비에의 상대역으로 출연한다는 소식을 듣고 비비안은 불안해졌다. 올리비에는 비비안의 연기 재능을 인정하고 있었지만 아직도 길은 멀었다고 생각했다. 비비안의 높은 목소리가 약점이라고 생각했다.

3월 들어 올리비에와 비비안은 다행히 골즈워디 작품 〈최초와 최후〉의 영화에 함께 출연하게 되었다. 각본은 소설가 그레이엄 그린이 맡았다. 제목이 〈21일간〉으로 바뀌었다. 제작자 코르더는 올드빅의 편의를 위해 자신의 영화 촬영을 늦추면서 올리비에와 비비안이 엘시노어에서 〈햄릿〉에 출연할 수 있게 해주었다. 질 에스먼드는 이들이 출발하기 전 비비안을 만나서 출연을 포기하도록 종용했다. 하지만 무모한 일이었다. 비비안은 올리비에와 런던을 떠나면서 둘 사이를 가로막는 것은 아무것도 없다는 것을 알게 되었다. 올리비에와 비비안이 덴마크에 도착했을 때, 사랑하는 두 사람은 되돌아갈 수 없다는 것을 알았다.

비비안은 남편 리 홀먼에게 편지를 썼다. 그에게 용서를 빌었다. 올리비에와 살아가기 위해 다시는 집에 돌아가지 않겠다고 말했다. 실제로 비비안과 올리비에 앞에는 자녀들 문제를 포함한 난제들이 산적

해 있었다. 그러나 두 사람은 서로의 예술적 미래를 위해 결단을 내렸다. 엘시노어에서 올리비에와 함께 있을 동안 비비안은 그지없이 행복했다. 비비안이 짐을 챙기려 과거 살던 집에 들어설 때, 이웃 사람이 뛰어와서 유모가 비비안의 딸 수잔을 공원에서 때리고 있다고 일러주었다. 그 말을 듣고, 비비안은 간신히 눈물을 참으며 이 고통은 무엇인가 자책했다. 사랑을 위해 남편과 딸을 버린 자신의 업보요 운명이라 생각했다. 이 집은 이미 자기 것이 아니었다. 수잔에 대해서는 아무 권리도 없는 자신이었다. 리 홀먼은 깊은 상처를 받았지만 침착한 태도를 유지했다. 그는 비비안이 결국에는 돌아올 것이라고 생각했다. 그는 비비안을 나쁘게 생각하지도 않고, 자신을 불운한 남자라고 슬퍼하지도 않았다. 그는 여전히 비비안을 사랑했다.

올리비에는 런던 교외 주택지 첼시의 크라이스트처치 거리 4번지에 거주지를 정하고 정원이 있는 17세기풍 저택을 구입했다. 그는 비비안의 근심 걱정을 잠재우기 위해서 그녀와 함께 베네치아 여행에 나섰다.

7월의 태양은 눈부셨다. 산마르코 광장에서 비둘기에 먹이를 주고, 달밤에 운하를 따라 손잡고 걸으면서 한없이 투명한 예술의 길을 몽상했다. 비비안은 잃었던 기운을 되찾았다. 올리비에는 비비안의 활기찬 모습을 보고 한숨 놓았다.

두 사람은 런던으로 돌아왔다. 두 사람이 덴마크로 간 지 6개월이 지났다. 이혼 문제를 꺼낼 시간이 되었다. 리 홀먼은 긴박한 사정이 생기지 않는 한 이혼을 승낙할 수 없다고 단언했다. 질 에스먼드도 이

혼을 거부했다. 비비안과 올리비에는 이런 상황에도 꿈쩍 않고 함께 다정하게 지내며 사랑은 날로 깊어만 갔다. 비비안은 올드빅 극단의 공연 〈한여름 밤의 꿈〉 무대에서 티타니아 역을 맡아 매혹적인 모습을 보여주었다. 올리비에는 여전히 비비안의 연기 선생이었다. 올리비에는 동작 하나하나 꼼꼼하게 설명하고 지도했다. 발성을 지도하면서 러시아 가수 샬리아핀의 호흡법을 가르쳤다. 관객들이 배우가 언제 호흡을 했는지 모르는 가운데 호흡을 해야 한다고 일러주었다. 연기 이전에 그 연기에 적합한 감정을 느껴야 한다고 강조했다.

비비안은 이런 가르침이 올리비에의 무대에서 어떻게 실현되고 있는지 올리비에가 이아고 역으로 출연하고 있는 〈오셀로〉를 꼼꼼하게 살폈다. 올리비에의 코리올레이너스 연기는 그의 13년 무대 경력 중 최고의 연기로 평가되었다. 그의 목소리는 깊어지고, 강해지고, 품격을 더하고 있었다. 비비안은 명석한 두뇌와 풍부한 감성으로 이 모든 것을 관찰하고 습득했다. 음악과 미술, 그리고 오페라에 관한 비비안의 지식은 광범위하고 심원했다. 코르더의 영향을 받고 비비안은 미술관, 화랑을 누비면서 그림 경매에 참여하고, 그림 수집에 열을 올렸다. 비비안 곁에는 항상 고양이와 르누아르의 그림이 옆에 있었다. 침대 옆 테이블에는 올리비에의 사진이 있었고, 서랍에는 그가 보낸 편지 다발이 있었다. 비비안은 잠자리에 들기 전 그가 보낸 사랑의 편지를 읽고 또 읽었다.

1938년 봄, 코르더는 비비안을 찰스 로턴 독립 프로덕션에 보내 〈세인트마틴즈 레인〉에서 주역을 맡도록 했다. 이 때문에 이들의 일

정이 어긋났다. 비비안은 촬영소에서 돌아오면 다음 날 대사를 외우고 나서, 극장에 가서 올리비에를 만나고 밤늦게 귀가했다. 서너 시간 자고 새벽 5시에 일어나서 촬영소로 갔다. 1938년까지 비비안의 영화 네 편이 뉴욕에서 공개되었다. 비비안의 촬영이 끝나고 올리비에의 무대도 막을 내리자 두 사람은 프랑스 남부를 여행했다. 존 길거드가 방스에 임대한 별장을 빌려 썼다. 포드 V8 2인승 차로 리비에라까지 드라이브를 했다. 방스에서 15분 거리에 있는 12세기 성채 생폴의 '라 콜롬브 도르(La Colombe D'Or)' 호텔은 피카소, 뒤피, 모딜리아니, 브라크, 마티스, 샤갈이 젊은 시절 머물렀던 곳이었다. 이들이 호텔에 남긴 그림이 사방 벽에 걸려 있었다. 비비안은 환호성을 질렀다. 며칠 동안 이들은 아게이(Agay) 마을 바다에서 태양을 가득 쬐면서 수영을 하고 충분한 휴식을 취했다.

이때 올리비에는 런던의 에이전트로부터 전보를 받았다. 영화 〈폭풍의 언덕〉에 출연할 의사가 있느냐는 문의였다. 올리비에는 할리우드가 제작하는 영화에는 별 흥미를 느끼지 않았다. 더욱이 비비안의 역할은 단역이었다. 주인공에는 코르더의 애인인 멜 오베론(Merle Oberon)이 예약되어 있었다. 올리비에는 흥미 없다고 회답을 했다. 두 사람은 7월 중순 다시 프랑스로 드라이브 여행을 떠났다. 그때 그의 에이전트로부터 다시 편지가 왔다. 작품이 대작인 데다 감독이 윌리엄 와일러이니 수락했으면 좋겠다는 내용이었다. 제작자 새뮤얼 골드윈(Samuel Goldwyn)과 윌리엄 와일러(William Wyler) 감독은 올리비에의 수락을 애타게 기다리고 있었다. 비비안은 올리비에의 출연에 찬

성이었다. 올리비에는 결국 수락했다.

당시 할리우드는 〈바람과 함께 사라지다〉 주인공 스칼렛 오하라 찾기에 혈안이 되어 있었다. 매일 새로운 후보자가 거론되었다. 윌리엄 와일러 감독은 21세의 배우 지망생 마거릿 크리체트에 눈독을 들이고 있었다. 셀즈닉은 조앤 크로퍼드(Joan Crawford)를 염두에 두고 있었다. 다음은 미리엄 홉킨스(Miriam Hopkins)이거나 탈룰라 뱅크헤드였다. 베티 데이비스도 오하라 역을 몹시 탐냈다. 그동안 1,400명의 여배우들이 물망에 오르고 인터뷰에 응했다. 비비안도 물망에 올라 있었다.

1937년 2월 3일 셀즈닉의 수첩에는 "비비안 리에 대해서는 별로 생각이 없다. 앞으로 주목하게 될지 모르지. 하지만 아직도 비비안의 사진도 본 적이 없다. 영화 〈무적함대〉를 곧 보게 된다. 그때 가서 비비안을 보게 될 것이다"라고 적혀 있었다. 비비안은 여러 가지로 불리했다. 미국 남부 사람들이 영국 여성이 오하라 역을 맡는 것을 좋아하지 않는다는 것, 그리고 막대한 자본이 투입되는 이 영화에 별로 알려지지 않은 여배우를 기용했을 때의 위험부담 때문이었다. 그러나 비비안이 도착한 시점이 행운이었다. 마지막 세 명의 여배우로 압축되어 경쟁의 폭이 줄어들었다. 남자 주인공으로 확정된 클라크 게이블은 1939년 2월 이전에 촬영이 시작되도록 계약을 체결해둔 상태라서 제작진은 시간에 쫓기고 있었다. 제작자 셀즈닉의 형인 마이론 셀즈닉은 올리비에의 에이전트였다. 그의 도움은 절대적이었다.

1938년, 올리비에가 미국으로 떠난 후 비비안은 할 일 없이 원기를

잃고 있었다. 영화 때문에 헤어진 것을 후회하기도 했다. 비비안은 올드빅 무대 출연 전 5일간 틈을 이용해 할리우드로 가서 올리비에와 지내겠다고 전보를 보냈다. 비비안은 『바람과 함께 사라지다』를 읽고 또 읽으면서 대서양 횡단 호화 여객선 퀸메리호를 타고 뉴욕으로 가서, 그곳에서 비행기로 할리우드로 갔다. 비비안이 할리우드로 급히 간 것은 올리비에와의 재회가 이유였지만 마음속에는 스칼렛 오하라 역에 대한 갈망이 있었기 때문이다.

올리비에는 〈폭풍의 언덕〉에 출연하기 위해 1938년 11월 5일 할리우드로 향해 런던을 출발했다. 그의 세 번째 할리우드 영화 촬영이었다. 그날은 비비안 리의 25세 생일이었다. 할리우드 근교 코네조 힐스(Conejo Hills)에 히스가 우거진 영국 요크셔 지방의 황야 50평방마일이 재현되었다. 이 영화는 올리비에를 국제적인 영화 스타로 격상시켰다. 이 영화가 끝나자 그는 데이비드 셀즈닉에 의해 모리에(Daphene du Maurier)의 명작소설을 원작으로 한 〈레베카〉에 기용되었다. 올리비에는 매일 비비안에게 편지를 썼다. 비비안이 없는 그의 생활은 슬프고 우울했다. 비비안이 할리우드로 출발했다는 전보를 받고 올리비에는 마이론에게 비비안의 출연 가능성을 타진하며 그의 협조를 구했다. 〈바람과 함께 사라지다〉 촬영은 수일 후 시작될 예정이었다. 예전에 〈킹콩〉 촬영 때 건설했던 밀림을 해체하고 1864년의 애틀랜타 도시를 재현했다.

12월 10일, 2만 5천 달러를 들여 건설한 도시가 남북전쟁으로 불바다가 되는 장면이 촬영되는 날이었다. 그날 밤, 마이론은 올리비에

와 비비안을 저녁식사에 초대했다. 데이비드 셀즈닉은 애틀랜타 화재 장면을 형 마이론에게 보여주고 싶었다. 촬영 현장 관망대에서 기다리던 데이비드는 형이 나타나지 않아 촬영을 한 시간 연기했다. 12시, 기다리던 형이 오지 않아서 데이비드는 촬영 개시 신호를 보냈다. 불꽃이 타올랐다. 마이론은 늦게 도착했다. 비비안과 올리비에가 마이론과 함께 왔다. "데이브, 스칼렛 오하라를 소개하네." 데이비드는 힐끗 비비안을 쳐다 봤다. 비비안의 눈은 반짝이고 머리칼은 바람에 날리고 있었다. 데이비드는 비비안을 처음 보았다.

다음 날 12월 12일, 데이비드 셀즈닉은 뉴욕에 있는 아내에게 편지를 썼다. "비비안 리는 스칼렛 오하라 역의 유력한 경쟁자이다. 아주 잘생겼어." 비비안은 자신이 뽑힐 것이라고는 생각지 않았다. 그러나 올리비에는 계속 비비안을 격려하며 일을 추진했다. 국적, 할리우드 경력 부족, 미국 남부 사투리 구사력 부족 등의 핸디캡 이외에도 비비안의 결정적 문제는 남편과 딸을 두고 아내와 아들을 버린 남자와 살고 있는 점이었다. 그러나 이 일에 대해 셀즈닉은 관대했다. 비비안의 당면 문제는 올드빅과의 출연 계약이었다.

5일의 휴가는 꿈처럼 지나 돌아갈 시간이 되었다. 〈한여름 밤의 꿈〉 리허설은 곧 시작될 예정이었다. 비비안은 연출가 타이론 거스리(Tyrone Guthrie)에게 자신의 입지를 설명하는 편지를 보냈다. 거스리는 비비안의 입장을 받아들여 대역으로 도러시 하이슨(Dorothy Hyson)을 영입했다.

영화 〈바람과 함께 사라지다〉

네 사람의 최종 후보자에 대한 카메라 테스트가 진행되었다. 12월 21일, 비비안이 마지막 순서였다. 비비안의 용모는 발군(拔群)이었다. 그러나 한 가지 결점은 눈 빛깔이었다. 작품 속 스칼렛은 연한 녹색인데 비비안은 푸른 빛깔이었다. 더 큰 문제는 연기력이었다. 다행히 큐커 감독은 "지독한 근성에 기력이 충분한 여성"을 바라고 있었다. 비비안은 이 특성을 충족시켰다. 테스트가 끝나고 사흘 동안 비비안은 초긴장이었다. 나흘째 되던 날은 크리스마스였다. 큐커 감독은 네 사람의 후보자들을 자신의 비벌리힐스 저택에 초대했다. 비비안은 거의 비관적인 마음으로 파티에 참석했다. 그 파티에는 〈바람과 함께 사라지다〉에 출연하는 모든 배우들이 참석했다. 비비안과 올리비에는 늦은 시간에 파티에 참석했다. 큐커 감독은 비비안을 정원 구석으로 데려가서 말했다. "당신으로 결정 났어요."

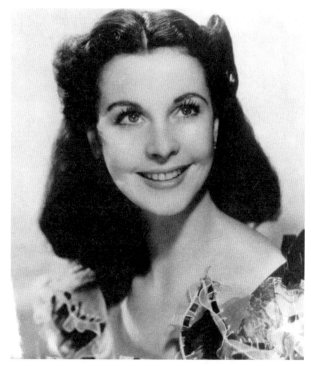

〈바람과 함께 사라지다〉에 스칼렛 오하라로 출연한 비비안 리

1939년 1월 13일, 출연 계약을 맺었다. 올리비아 하빌랜드(Olivia de Havilland)는 멜라니 역, 레슬리 하워드(Leslie Howard)는 애슐리 역이었다. 계약 기간은 7년이었다. 올리비에는 영화사 사무실로 직행해서 자신은 비비안과 결혼할 예정인데 이토록 긴 세월을 떨어져 살 수 없다고 계약 기간의 축소를 요청했다. 셀즈닉은 꼼짝도 하지 않았다. 결국 올리비에는 비비안의 엄청난 행운의 기회를 놓치지 않기로 하고 수락했다.

1월 26일, 비비안의 촬영이 시작되었다. 16세의 스칼렛이 고향 타라(Tara)에서 "모두가 전쟁, 전쟁 하며 떠들고 아우성이네"라고 말하는 장면이었다. 비비안은 큐커 감독과 의기투합하여 촬영은 순조로웠다. 큐커는 비비안의 긴장을 풀어주고, 그녀의 자부심을 지켜주면서 매사에 협조적이었다. 특히 비비안의 연기에도 세심한 주의를 기울이면서 적절한 충고를 아끼지 않았다.

그런데 갑작스럽게 큐커 감독이 해고되었다. 큐커 감독은 스펙터클한 장면에 대해서 셀즈닉과 격하게 의견 충돌을 벌이면서 사이가 나빠졌다. 클라크 게이블과 큐커 감독 사이의 마찰도 영향을 끼쳤다. 레슬리 하워드는 중립을 지켰다. 큐커 감독은 물러서지 않았다. 그는 결국 떠났다. 비비안과 하빌랜드는 셀즈닉에게 큐커 감독을 붙들어달라고 호소했지만 셀즈닉은 듣지 않았다. 그 자리는 빅터 플레밍(Victor Fleming) 감독이 맡게 되었다.

비비안은 런던에 있는 올리비에에게 매일 편지를 썼다. 큐커 감독은 그녀의 희망이었는데, 지금은 의지할 사람 없이 완전히 고립되었다고 말했다. 16시간을 스튜디오에서 보내는 생활에 그녀의 기운을 끌어올려야 하는 올리비에는 그림자도 없었다. 〈폭풍의 언덕〉이 끝나자 올리비에는 베어먼(S.N. Behrman)의 작품 〈희극의 시간은 없다〉 출연차 미국 지방 순회를 하고 있었다.

이 당시 올리비에는 할리우드에 올 수 없었다. 그는 캐서린 코넬(Katherine Cornell)과 공연하고 싶었다. 어떻게 하든 무대에 복귀하고 싶었고, 뉴욕 무대에서 배우의 명성을 확립하고 싶었다. 뉴욕 비평가들

은 〈희극의 시간은 없다〉에서 보여준 올리비에의 연기를 격찬했다. 〈폭풍의 언덕〉의 연기는 절찬이었다. 『뉴욕타임스』의 프랭크 뉴전트 기자는 평했다. "올리비에의 히스클리프 역은 평생 한 번 볼 수 있는 명연기였다……. 그의 히스클리프는 하늘이 에밀리 브론테와 영화사 골드윈에게 보낸 선물이었다."

올리비에의 연기 인생에서 1939년 봄은 황금기였다. 그러나 그의 사생활은 우울했다. 부친은 심장마비로 사망했다. 70세였다. 연극 무대는 호평이어서 장기공연으로 진입했다. 그는 이것이 반갑지 않았다. 그만큼 비비안과 헤어져 지내는 시간이 길었기 때문이다.

비비안은 올리비에와 떨어져 있는 동안 틈나는 대로 큐커 감독 저택으로 가서 연기 지도를 받았다. 멜라니 역의 하빌랜드 역시 남몰래 큐커 감독의 지도를 받았다. 큐커 감독은 두 여배우를 통해 사실상 영화를 지배했다. 비비안은 플레밍 감독과 수시로 충돌했다. 셀즈닉은 감독 뒷전에서 영화에 간섭하고 있었다. 영화 초반에 그는 비비안의 발성을 계속 문제 삼았다. 하루 16시간, 주당 6일 촬영으로 클라크 게이블도 비비안 리도 기진맥진 상태였다.

6월 말 촬영은 끝났다. 비비안은 환희에 넘쳐 뉴욕에 있는 올리비에를 만나러 갔다. 며칠 후, 올리비에는 무대에서 해방되었다. 대신 프랜시스 레더러(Francis Lederer)가 투입되었다. 둘은 영국과 리비에라로 휴가 여행을 떠났다. 런던으로 돌아오니 전쟁은 급박한 상태였다. 폭탄이 떨어지고, 시가지에는 모래주머니 방호벽이 쌓이고 있었다. 공원에도 방공호가 눈에 띄었다. 2차 세계대전 12개월 전, 264편의

영화가 영국에서 상영되었다. 이 가운데서 50편만이 영국에서 제작되었다. 할리우드가 172편 기여했다.

1939년 9월, 수많은 영국 배우들이 할리우드에서 작업을 하고 있었다. 올리비에도 그중 한 사람이었다. 32세 된 올리비에는 군 경험이 없었다. 전쟁이 일어나자 18세부터 41세까지의 남성이 군에 복무할 수 있었다. 군 입대는 연령별로 진행되었는데 그 속도가 느렸다. 1939년 21세로 시작되었는데 1940년 5월, 입대 연령이 27세에 와 있었다. 1939년 크리스마스 때, 영국에서는 1,128,000명이 군 복무를 하고 있었는데, 이 가운데 한 사람도 전투에 투입되지 않았다. 올리비에는 여전히 민간인 신분으로 〈레베카〉와 〈오만과 편견〉 영화에 출연하고 있었다.

12월 15일, 올리비에는 비비안과 함께 〈바람과 함께 사라지다〉 첫 상영회에 참석했다. 조지아 주지사는 이날을 주 공휴일로 정했다. 애틀랜타는 3일간의 축제를 열었다. 상영관인 그랜드 극장은 타라 시대의 기둥을 세우고, 1864년 무렵의 의상을 걸친 모든 이들이 대규모 무도회에 참가했다. 〈바람과 함께 사라지다〉는 큐커, 데이비드 셀즈닉 등 세 명의 감독이 공동 참여한 작품이라는 신문 기사에 반발해서 플레밍 감독은 참석을 거절했다. 그러나 축하 행사의 중심은 비비안 리였다. 26세의 비비안은 올리비에를 능가하는 슈퍼스타가 되었다.

1940년 3월, 올리비에는 비비안이 오스카 여우주연상을 받는 12회 아카데미상 시상식에 비비안과 함께 참석했다. 〈바람과 함께 사라지

다〉는 기록적으로 여덟 개의 오스카상을 수상했다. MGM 영화사는
비비안에게 영화 〈애수〉(원제 워털루 다리)의 주인공 역을 의뢰했다.

사랑의 기쁨

_ 〈워털루 다리〉와 〈레이디 해밀턴〉

비비안은 올리비에와 〈레베카〉에 출연하고 싶었지만, 그 역은 우여곡절 끝에 조안 폰테인에게 돌아갔다. 이 영화는 앨프리드 히치콕(Alfred Hitchcock) 감독의 할리우드 데뷔 영화로, 히치콕와 올리비에의 성공작이 되었다. 영화는 1940년도 아카데미 작품상을 수상했고, 올리비에와 폰테인도 아카데미상에 노미네이트되었으나 제임스 스튜어트(필라델피아 스토리)와 진저 로저스(키티 포일)에 패했다.

MGM은 영국 빅토리아 시대의 고전 『오만과 편견』의 영화화를 기획하면서 조지 큐커 감독과 올리비에를 염두에 두고, 비비안은 엘리자베스 베넷 역을 맡을 것이라고 예측했다. 그러나 비비안의 경우 영화사 운영진은 아름답고 비극적인 〈워털루 다리〉(일명 애수)의 주인공 마이라(Myra)를 생각하고 있었다. 올리비에는 이 영화에서 비비안의 상대역을 맡고 싶었다. 그러나 배우 로버트 테일러(Robert Taylor)가 그

역을 맡게 되었다. 베넷 역은 그리어 가슨(Greer Garson)이 맡았다가 메리 볼런드(Mary Boland)로 넘어갔다.

〈애수〉는 머빈 르로이 감독의 명작으로, 무용수와 매춘부의 비극적인 역할을 감동적으로 해낸 비비안 리는 전 세계 관객들에게 깊은 감동을 안겨주었다. 전쟁이 인간을 처참한 나락으로 빠뜨리는 비극에 관객들은 눈물을 흘렸다. 안개 자욱한 템스강 워털루 다리에서 자결하는 비비안의 모습은 처절했다. 비비안은 천진난만한 무용수에서 매춘부로 타락하는 여인의 비극적인 삶을 실감나게 연기했다.

장소는 런던이다. 1차 세계대전에 참전한 영국 청년 장교 로이 크로닌(로버트 테일러 역)은 공습경보 소리에 지하대피소로 가던 중, 핸드백을 떨어뜨린 마이라(비비안 리 역)가 찻길로 뛰어들 때, 달려드는 자동차로부터 그녀를 구해주었다. 워털루 다리의 이 사건이 두 사람의 첫 만남이었다. 지하대피소에서 마이라는 자신이 발레리나라고 말했다. 이후, 로이 크로닌은 그녀의 발레 공연을 보러 간다. 두 남녀는 더욱더 친밀해지고 사랑을 느끼며 등화관제가 시행된 런던 시내 나이트클럽에서 〈올드 랭 사인〉의 멜로디에 따라 춤을 춘다. 춤이 진행되는 동안 하나씩 순차적으로 꺼지는 촛불은 전쟁, 사랑, 이별의 비극을 암시하는데, 이 영화에서 잊을 수 없는 감동적인 장면이다.

크로닌은 전선에 출동하기 전에 마이라와 교회에서 급하게 결혼식을 올린다. 그는 다시 돌아온다고 약속하면서 작별한다. 얼마 후, 마이라는 신문 기사에서 크로닌의 전사 소식을 접하고 그 자리에서 기절한다. 설상가상으로 크로닌과의 관계 때문에 마이라는 발레단에

서 쫓겨난다. 생활고에 시달리던 마이라는 매춘부가 되어 거리를 헤맨다. 어느 날, 기차역 플랫폼에서, 죽은 줄 알았던 크로닌이 열차에서 내려서 그녀에게 걸어오는 것을 보았다. 그 장소는 매춘부 마이라가 손님을 유인하는 거리였다. 마이라를 알아본 크로닌은 자신을 마중 나온 줄 알고 기쁨에 넘쳐 마이라를 집으로 데려간다. 그러나 마이라는 이미 때가 늦은 것을 알고 몰래 그 집을 빠져나와 워털루 다리로 가서 질주하는 자동차에 몸을 던진다.

이 영화는 세월이 지난 다음 대위에서 고급장교가 된 크로닌이 안개 낀 워털루 다리에서 마이라를 추억하는 장면에서 시작되어 플래시백으로 스토리가 전개되다가 다시 첫 장면으로 돌아와서 끝난다. 베레모를 쓴 비비안 리의 청순하고 가련한 모습이 지금까지 내 기억에 생생하게 남아 있다.

올리비에도 다시(Darcy) 역으로 세계적인 선풍을 일으켰다. 올리비에와 비비안은 서로 다른 영화에 출연했지만 같은 MGM 촬영소였다. 그들은 틈만 나면 만났다. 비비안은 분장실에서 〈로미오와 줄리엣〉 대사 연습을 메이 휘티(May Whitty)로부터 받고 있었다. 올리비에는 군 입대로 영국에 돌아가기 전 미국에서 연극 한판 크게 해보자는 생각으로 자신과 비비안이 출연하는 이 작품에 두 사람이 저축한 6만 달러를 전부 투입하기로 결심했다.

비비안과 올리비에는 각자의 이혼 소송이 마무리되면 6개월 안으로 결혼할 예정이었다. 1940년 1월 29일, 질 에스먼드는 이혼을 승낙하고, 리 홀먼은 동년 2월 19일 이혼에 합의했다. 비비안과 올리비에

는 자녀를 잃었지만 만날 수는 있었고, 올리비에와 비비안은 8월 이후 결혼할 수 있게 되었다. 그동안에 둘은 〈로미오와 줄리엣〉에 심혈을 기울일 수 있게 되었다. 최고의 의상, 최고의 장치를 위해 돈을 아끼지 않았다. 21개 장면의 속도감 있는 변화에도 회전무대를 활용하는 방안을 강구했다. 발성강사 메이 휘티 여사는 유모 역을 맡았다. 올리비에가 올드빅에서 만났던 알렉산더 녹스(Alexander Knox)는 로렌스 신부였다. 에드먼드 오브라이언(Edmond O'Brien)은 머큐쇼 역이었다. 코넬 와일드(Cornel Wilde)는 티볼트였다. 올리비에는 연출과 출연 이외에 제작 책임도 맡았다. 비비안은 힘이 부친다는 것을 느꼈다. 특히 사랑의 장면에서 긴 서정적인 대사 처리가 어려웠다. 대대적인 홍보를 통해 샌프란시스코에서 초연의 막이 올랐다. 극평은 좋았다. 그래서 그들은 시카고로 무대를 옮겼다. 4천 석 객석이 열광적 관객으로 만원을 이루었다.

뉴욕으로 왔다. 올리비에는 공연 후 파티를 위해 호텔 연회장을 예약했다. 고가의 음료수도 대량으로 주문했다. 수많은 친구들이 왔고, 영국으로부터 격려와 축하 전보가 쇄도했다. 공연 후, 다음 날 아침, 비서가 울면서 호텔 식당으로 조간신문을 들고 왔다. 극평은 "최악의 로미오…"였다. 매표소에서는 환불을 요구하는 관람객이 몰려들었다. 올리비에와 비비안의 전폭적인 노력에도 불구하고 공연은 처참한 실패로 끝났다. 비비안과 올리비에는 재산을 다 잃었다. 주당 5천 달러 손실로 총액 9만 6천 달러를 잃게 되었다. 〈바람과 함께 사라지다〉 〈폭풍의 언덕〉 〈레베카〉, 그리고 〈오만과 편견〉에서 모은 돈이

었다. 그들은 호텔의 연회를 취소하고, 호텔방을 나와 친구(Katharine Cornell) 집에 당분간 기숙했다.

1940년 6월, 벨기에와 네덜란드가 독일군에 점령당했다. 프랑스도 굴복했다. 전황은 영국에 불리했다. 영국 침공도 시간 문제였다. 처칠은 비장하게 외쳤다. "우리는 해안선에서 싸울 것이다. 우리는 들판에서, 적이 상륙하는 지점에서 싸울 것이다. 우리는 언덕에서도 싸울 것이다. 우리는 절대로 굴복하지 않는다." 올리비에가 더프 쿠퍼(Duff Cooper)를 사귄 것이 도움이 되었다. 그는 당시 공보처 장관이었다. 장거리 전화로 그에게 공보처에서 국가에 봉사할 터이니 일자리를 달라고 부탁했다.

며칠 후, 배우 앨릭 기니스로부터 연락이 왔다. "래리(올리비에 애칭), 너 해밀턴 부인 알지?" "잘 몰라. 넬슨 제독 여자였던가?" "맞아." "비비안을 만나 상의하게. 곧 만나자." 알렉산더 코르더가 뉴욕에 도착했다. 그는 할리우드에서 영국의 사기를 진작시키는 영화를 만들 예정이었다.

그는 올리비에와 비비안에게 영화 출연을 종용했다. 올리비에는 이때 더프 쿠퍼의 배려를 알게 되었다. 더욱이 〈로미오와 줄리엣〉 때문에 재정적으로 긴박했던 때라 그는 이 기회를 놓칠 수 없었다. 올리비에는 시더브룩 드라이브에 작은 집을 얻고 비비안과 함께 촬영에 전력을 기울였다. 이 영화를 찍는 동안 올리비에와 비비안은 너무나 행복했다. 그들은 넬슨 제독과 엠마 부인에 관한 책을 섭렵했다. 올리비에는 넬슨 제독의 인간성에 흠뻑 빠져들었다. 올리비에와 비비안은

제작자 겸 감독인 코르더와 작품을 통해 친숙해졌다. 넬슨 제독과 엠마 부인의 사랑 이야기를 담은 영화 〈레이디 해밀턴〉은 6주 만에 촬영을 끝냈다. 이 영화의 성공은 올리비에 영화의 또 다른 금자탑이 되었다. 이후 세계 곳곳에서 놀라운 흥행 성적을 올리면서 계속 상영되었다.

비비안의 어머니 거트루드는 비비안이 전남편 리 홀먼과 화해하기란 불가능하다는 것을 알면서도 딸에게 "이혼이 최고의 죄악인 것을 알고 있지?"라고 나무랐다. 그래도 비비안은 가톨릭 신자답게 혼자 기도하고 여행할 때도 성서를 항상 휴대했다. 리 홀먼은 전쟁이 시작되자 군에 소집되어 딸 수잔은 거트루드가 맡았다. 당시 비비안은 〈바람과 함께 사라지다〉 시사회 준비에 골몰하고 있었다.

비비안이 바라는 것은 올리비에 같은 배우가 되는 것이었다. 그와의 모든 일은 이것이 동기가 되어 시작되었다. 이것을 성취하기 위해서는 다른 모든 것은 안중에 없었다. 올리비에는 때때로 비비안이 이성을 잃고 신경질을 부리는 것은 과음과 과로 때문이라고 생각했다. 〈로미오와 줄리엣〉 공연의 실패는 두 사람에게 금전적 손실 이상으로 정신적인 타격을 주었다. 올리비에는 그가 숭배하는 셰익스피어를 손상시켰다고 괴로워했다. 비비안은 올리비에와의 꿈같은 공연(共演)이 좌초한 것을 뼈아프게 생각했다. 비비안은 〈안토니와 클레오파트라〉로 만회할 생각이었지만 좀처럼 재원을 확보하기 어려웠다. 그때, 시어터 길드로부터 〈마리 아델라이드〉의 주역을 맡아달라는 요청이 있었다. 그러나 셀즈닉은 비비안의 무대 출연을 허락하지 않았다.

유럽 전체가 독일 침공에 무너지고 있었다. 이탈리아는 독일과 동맹을 맺었다. 영국에 돌아가고 싶었지만 전쟁 때문에 불가능했다. 미국에 남아 있자니 경제적으로 궁핍했다. 그때 알렉산더 코르더가 넬슨 영화를 들고 온 것이다. 코르더는 출연료의 반을 선금으로 내줬다. 코르더는 올리비에 부부에 대한 보너스로 자녀들의 양육을 위한 기금을 캐나다에 설치했다.

1940년 8월 31일 0시, 올리비에의 친구 올빈 와인가드 부부의 집에서 프레드 하쉬 판사의 주례로 3분 만에 결혼식이 끝났다. 비비안 리가 로렌스 올리비에 부인이 되는 순간이었다. 신혼부부는 새벽 4시 배우 콜먼의 스쿠너 드래곤호에 도착해서 섬으로 신혼여행을 떠났다. 이들의 아이들과 거트루드는 같은 시각 기선으로 캐나다로 향해 출발했다. 비비안과 올리비에는 후에 비행기편으로 캐나다로 가서 자녀들을 만났다. 그리고 이들은 무거운 마음으로 할리우드로 돌아왔다.

노트리 장원에서 일어난 일

1940년 12월 27일 올리비에 부부는 미국의 기선 엑스캄비온호를 타고 리스본을 향해 출발했다. 리스본에서 이들은 비행기로 브리스톨에 도착했다. 밤중이었다. 도시는 폭격을 받아 호텔 유리창이 모조리 날아갔다. 추위가 극심해서 올리비에 부부는 옷을 입은 채로 잠자리에 들었다. 폭탄이 계속 떨어졌다. 사이렌 소리, 고사포 소리, 빌딩이 무너지는 소리가 들렸다. 비비안은 파괴된 도시 속에서 참을 수 없는 고통을 느꼈다. 리틀스탠호프 거리의 집도 파괴되었다. 추억의 도시가 흔적도 없이 사라지고 있었다. 잠자리에 들어도 잠은 오지 않고 눈을 뜬 채 비행기 폭음에 귀를 기울였다. 올리비에는 귀국하자 곧 해군항공대에 지원했는데, 청력 때문에 불합격이었다. 그는 치료를 받고 다시 지원해서 합격했다.

런던에 있을 동안 그는 영화 〈북위 49도〉에 출연하고, 군 비행장에서 공군 자선기금을 위한 공연에 비비안과 함께 출연했다. 런던 공습으

로 극장은 휴관이었다. 그러나 지방 공연으로 명맥을 유지하고 있었다. 당시 미국 시어터 길드에서 비비안에게 〈시저와 클레오파트라〉 출연을 요청했지만 성사되지 않았고, 대신 비비안은 버너드 쇼의 작품 〈의사의 곤경〉(존 길거드 연출)에 출연해서 대성공을 거두면서 명성을 유지하고 있었다.

올리비에 부부는 워새시(Warsash)의 빅토리아풍 집에서 워시다운 (Worthy Down)의 방갈로로 이사했다. 비비안은 순회공연으로 피로가 겹쳐 안색이 나빠지고 몸이 여위고, 건강이 여의치 않았지만 새벽까지 디킨스의 소설을 읽었다. 〈의사의 곤경〉이 끝나고, 몇 달 동안 비비안은 한가했다. 올리비에 부부는 또다시 이사했다. 버킹엄셔의 후머(Fumer)라는 작은 마을, 노엘 카워드가 살았던 호크스그로브 (Hawksgrove)의 집이었다. 올리비에는 이때 〈헨리 5세〉의 영화화를 결심했다. 비비안은 캐서린(Katherine) 역을 맡을 예정이었다. 올리비에는 셀즈닉에게 허가를 요청했지만, 셀즈닉은 허락할 수 없다고 말했다. 셀즈닉은 그동안 비비안에게 〈제인 에어〉를 포함해서 많은 역할을 제의했지만 비비안은 항상 거절했다.

1943년, 비비안은 북아프리카 제8군을 위문하는 극단에 참가하기로 했다. 그 공연은 〈스프링 파티〉라고 했다. 알제리에서는 아이젠하워 장군 앞에서, 트리폴리에서는 몽고메리 장군 앞에서, 튀니스 바다 앞, 캐닝엄 공군 중장 별장에서는 조지 6세 폐하 앞에서 북아프리카 뜨거운 태양 아래 1일 3회 공연으로 장병 위문에 열성을 다했다. 위문 공연이 끝날 즈음 비비안은 체중이 7킬로그램이나 빠졌다. 올리비에

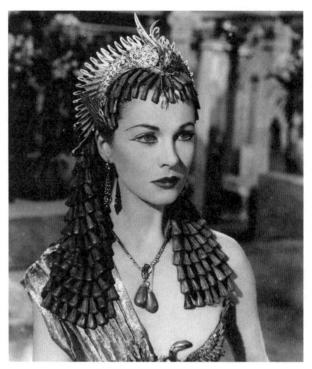

〈시저와 클레오파트라〉의 비비안 리

는 〈헨리 5세〉에 대만족이었고, 비비안은 영국에 돌아와서 올리비에
와 재회하고 기쁨에 넘쳤다. 더욱이 비비안은 기다리던 임신까지 했
다.

　7월 12일 연합군이 노르망디 상륙 후 6일, 〈시저와 클레오파트라〉
영화 촬영이 시작되었다. 비비안은 힘들어했다. 추위 속에서 여름 의
상을 걸치고 이집트의 여름을 연기했다. 촬영이 시작된 후 6주일, 비
비안은 쓰러졌다. 아이는 유산되었다. 수일간의 요양 후, 촬영소에 돌

아와서 영화를 완성했다. 비비안의 연기는 여전히 찬란했다. 제작자 가브리엘 파스칼(Gabriel Pascal)은 그녀의 변함없는 교태와 눈웃음에 압도당했다.

전쟁으로 잿빛이 된 런던 시민들의 표정은 어둡고 침울했다. 시민들은 방공호 속에서 크리스마스를 통조림으로 지내고 있었다. 독일과의 전쟁은 막바지에 이르렀다. 참기 어려운 생활이 계속되는 분위기 속에서도 올리비에와 비비안은 대중의 희망이요, 기쁨이었다. 비비안은 런던 시민의 꿈이요, 보고 싶고, 만나고 싶은 스타였다. 올리비에와 비비안의 사랑은 대중들 찬탄의 대상이요, 예술의 우상이었다.

〈시저와 클레오파트라〉 촬영 후, 비비안의 건강에 빨간불이 켜졌다. 비비안은 눈에 띄게 기운이 없어 보였다. 어느 날 저녁 식사 후, 갑자기 비비안의 목소리와 태도가 변했다. 신경과민으로 격앙되고, 소리를 지르면서 난동을 부렸다. 한 시간 동안 소동을 벌인 후, 방구석에 엎드려 엉엉 울기 시작했다. 아무도 접근할 수 없었다. 올리비에도 근처에 가지 못했다. 비비안은 발작이 일어나면 아무것도 기억하지 못했다. 완전히 비정상이었다. 올리비에는 극심한 충격을 받았다. 비비안은 자신의 병이 정신의 장해에서 생긴 것이 아니라고 주장하면서 의사의 진료를 거부했다.

비비안은 올리비에 같은 명배우가 되는 것이 자신의 최고 희망이라고 믿으면서 무대 생활에 대한 열정을 버리지 않았다. 비비안은 손턴 와일더의 『위기일발(The Skin of Our Teeth)』을 읽고 런던 무대에서

주인공 사비나 역으로 출연하고 싶었다. 올리비에도 대찬성이었다. 그래서 비비안의 계약자 셀즈닉에게 출연 허락을 요청했다.

셀즈닉은 1945년 2월 19일 보낸 편지에서 이 요청을 거절하고 법원에 비비안의 무대 출연을 금지하는 청원을 제출했다. 법원은 이 청원을 기각했다. 비비안은 1945년 4월, 〈위기일발〉 리허설에 참가했다. 연합군은 독일 전역으로 진격하면서 전과를 올리고 있었다. 4월 26일 베니토 무솔리니가 처형되고, 4월 30일 아돌프 히틀러가 자살했다. 올리비에는 비비안의 건강을 살피면서 무대 활동을 도왔다. 비비안이 〈위기일발〉에 출연해서 주변을 놀라게 한 것도 그의 힘이 작용했다. 올리비에가 연출한 이 무대는 1945년 5월 16일 런던 피닉스극장에서 막이 올라 대성황을 이루었다. 극장 앞 긴 행렬은 30년대 이후 처음 보는 광경이었다. 손턴 와일더의 도덕적인 작품의 특성, 올리비에의 독창적인 무대 창조력, 그리고 다이아몬드처럼 반짝이는 비비안의 매력적인 연기 덕에 이룩한 성공이었다. 전쟁으로 울적했던 런던에 극장의 불이 밝아지면서 모피와 이브닝드레스의 호화스런 파티도 열리기 시작했다.

잭 메리베일(Merivale)이 비비안을 만나기 위해 분장실로 왔다. 비비안은 반가워했다. 메리베일에게 앞으로의 계획을 묻자 그는 "무대에 돌아오고 싶다"고 말했다. 메리베일은 여전히 비비안의 매력에 압도당해 가슴이 설렜다. 모든 일이 회전목마처럼 신바람 나게 돌아가는 생활 속에서 비비안은 행복하고 더욱더 아름다웠다. 그러나 올리비에는 깨지기 쉬운 도자기 같은 비비안의 몸을 항상 걱정하고 있었다.

비비안이 간혹 신경이 날카로워지는 경우가 있었기 때문이다. 사실상, 비비안은 숨기고 있었지만 자신의 몸이 느닷없이 나른해지고 기분이 이상해지는 것을 느꼈다. 문제는 계속 줄어드는 체중이었다. 심한 기침도 큰 위협이었다. 비비안은 점점 불안해졌다. 그러나 비비안은 이 모든 징후를 묵살하고 병원에 갈 생각을 하지 않았다.

〈위기일발〉 연습 직전 올리비에는 헨리 5세와 관련이 있는 13세기 시대의 저택을 보고 열광했다. 그는 이 저택을 사고 싶었다. 비비안은 반대였다. 런던으로부터 48마일, 롱크랜던(Long Crendon)에 있는 노트리 장원(Notley Abbey)이었다. 탑이 있고, 거실이 22개인 이 석조건물은 69에이커 대지 위에 위풍당당히 자리 잡고 있었다. 농장관리인 방갈로, 사용인 식당, 자동차 6대가 들어가는 차고, 농장건물 등 부속 건물도 있었다. 올리비에 부부는 통장을 몽땅 털어서 이 장원을 구입하고, 대규모 개수 작업을 시작했다.

올드빅(Old Vic) 극장이 1944년 8월 31일 다시 개관되었다. 올리비에는 코리올레이너스 역을 성공적으로 마치고 런던을 떠나 6년 만에 리처드 3세 역할로 돌아왔다. 막이 내리고, 커튼콜의 폭발적인 갈채 속에서 그는 이루 말할 수 없는 행복감에 젖었다. 신문의 극평은 절찬이었다. "우리 시대 최고의 리처드 3세"라는 것이 공통된 의견이었다. 『옵서버(The Observer)』의 트레윈(J.C. Trewin)은 이렇게 평했다. "지성과 연극적 힘, 그리고 화려함과 냉엄한 이성이 결합된 로렌스 올리비에는 확실하게 돋보였다."『선데이 타임즈』의 평론가 제임스 애거트(James Agate)는 이렇게 썼다. "확실히 독창적인 올리비에의 리처드 3세

였다."

연기 생활 20년, 올리비에는 이번처럼 무대를 완전히 장악하고 편안한 마음으로 자신감 넘친 연기를 해낸 적이 없었다. 이런 업적은 쉽게 된 것이 아니었다. 거스리(Guthrie)의 연출과, 올리비에가 사숙(私淑)한 영국 명배우 헨리 어빙 때문이기도 했다. 의상을 전담한 로저 퍼스(Roger Furse)의 공로도 잊을 수 없었다. 그와 올리비에는 이후 20년간 함께 일하게 된다. 이들 두 사람의 협업은 올리비에가 나중에 국립극단을 맡게 되었을 때 함께 일하게 되는 존 덱스터(John Dexter)와 윌리엄 개스킬(William Gaskill)의 조언에 따라 결별하게 된다. 올리비에는 당사자에게 이 사실을 말하기 어려웠는데, 로저가 눈치채고 의상실을 접고 여생을 위해 그리스로 떠났다.

올리비에는 이 시기에 소포클레스의 〈오이디푸스〉와 셰리던의 작품 〈비평가〉 무대 연습을 하고 있었다. 올리비에는 이 작품 이외에도 체호프의 〈바냐 아저씨〉(아스트로프 역)에도 출연하는 등 활기 넘친 무대 생활을 하고 있었는데, 비비안은 앞으로 1년 동안 일을 할 수 없는 상황이 되었다. 이 때문에 비비안은 침울하고 의기소침해했다. 그녀의 심리상태는 불안정했다. 치료비, 노트리 장원 수리비, 장원 유지비, 생활비, 자녀들 양육비 때문에 가계 지출은 엄청나게 늘었다. 올리비에는 재정 문제를 미국 무대와 할리우드로 해결하고 있었다.

당시 미국 영화계는 유럽 이주민들의 활동 무대였다. 새뮤얼 골드윈, 해리 워너(Harry Warner)는 폴란드 출신이었다. 윌리엄 폭스(William Fox), 아돌프 주커(Adolph Zuker)는 헝가리, 루이 메이어(Louis B. Mayer),

조지프 솅크(Joseph M. Schenck)와 샘 카츠(Sam Katz)는 러시아에서 왔다. 영국에서는 코르더(Korda)와 가브리엘 파스칼(Gabriel Pascal), 아나톨 그룬왈드(Anatole de Grunwald), 필리포 델 주디스(Filippo Del Giudice) 등의 이주민들이 영화판을 잡고 있었다.

1940년대 주디스의 성공으로 아서 랭크(J. Arthur Rank)는 영국 최고의 영화제작자로 부상했다. 주디스는 올리비에와 손잡고 〈헨리 5세〉 영화를 제작해서 대성공을 거두게 된다. 이 두 사람을 연결시켜준 작가 겸 제작자가 댈러스 보우어(Dallas Bower)였다. 그는 1936년 셰익스피어의 〈당신이 좋을 대로〉의 공동 제작자였다.

1946년 4월, 영화 〈헨리 5세〉는 보스턴에서 첫 상영되었다. 평론가 제임스 에이지(James Agee)는 "영국 최고 걸작 영화의 역사적 상영"이라고 격찬했다. 이 영화는 보스턴에서 8개월 동안 장기 상영되고, 올리비에는 터프츠대학교(Tufts University)에서 명예박사 학위를 받았다. 이후 미국 20개 도시에서 상영되어 1,018,000달러의 수입을 올렸다. 그해 2월, 올리비에는 뉴욕영화비평가협회에서 '올해의 최고 배우'로 선정되고, 1947년에는 아카데미 영화제 특별상을 수상했다. 그는 런던으로 돌아와서 제작자 필리포 델 주디스에게 오스카상을 안기면서 "당신 때문에 〈헨리 5세〉는 가능했다"고 고마운 마음을 전했다.

올리비에는 소포클레스의 〈오이디푸스〉와 셰리던의 〈비평가〉 연습을 꿈속을 날아가듯이 즐거운 마음으로 해냈다. 그는 그리스 비극에 깊이 파고들었다. 이 작품에서 올리비에가 심혈을 기울이면서 집중한 장면은 늙은 양치기가 그에게 출생의 비밀을 털어놓는 장면이

었다. 올리비에는 "오오, 오오" 깊은 신음의 모음(母音) 소리를 내다가 갑자기 "엇!" 하고 고함을 지르면서 충격을 표현했다. 이런 고뇌의 소리는 관객의 공감대를 불러일으켰다. 고함 소리를 지르기 직전의 한숨 돌리는 긴 시간은 긴장감을 더욱더 고조시켰다.

1945~46년 시즌은 올리비에의 명성이 더욱더 고조된 시기가 되었다. 5월 공연이 끝나자 비비안과 함께 올리비에는 뉴욕으로 가서 즐거운 축하연에 참석했다. 비비안은 올리비에와 동반하면서 원기를 되찾고 활기찬 모습을 보여주었다. 8주 동안 뉴욕은 런던처럼 열광적인 분위기였다. 〈헨리 4세〉 1부에서 랠프 리처드슨은 폴스타프 역을 맡고 올리비에는 홋스퍼였다. 〈헨리 4세〉 2부에서 그는 섈로 판사 역이었다. 올리비에는 랠프와 기막힌 앙상블을 이루면서 무대를 빛냈다.

06 비비안의 투병과 올리비에의 〈햄릿〉

비비안의 병세는 날로 악화되었다. 병원
진찰 결과 폐결핵이 상당히 진전된 것을 알게 되었다. 의사는 즉시 입
원을 권하면서 장기간의 요양이 필요하다고 말했다. 비비안의 '몽유
병적 언동'도 확인되었다. 그러나 비비안은 입원을 거절했다. 올리비
에는 이 사실을 알지 못했다. 비비안이 일부러 알리지 않았다. 런던에
서 파리에 온 린 폰탠(Lynn Fontanne)과 앨프리드 폰탠(Alfred Fontanne)으
로부터 이 소식을 전해 듣고 올리비에는 비비안을 병원에 입원시키고
6주간 치료를 받게 했다. 그 결과 병세는 호전되었다. 그래도 의사는
6개월에서 1년 동안의 요양원 생활을 권했다. 비비안은 완고하게 버
텼지만 올리비에는 비비안을 런던 근교 폐결핵 요양원에 보냈다.

올리비에는 비비안을 깊이 사랑하고 있었다. 비비안은 올리비에를
이 세상 중심축이라고 생각했다. 비비안은 잠시라도 올리비에 곁을
떠날 수 없었다. 올리비에는 성심성의로 비비안을 간병했다. 퇴원 후

자택 치료를 위해 올리비에는 노트리에 병실을 차리고 의무진과 간호사를 두었다. 비비안은 집 안에서 가구를 챙기고, 골동품을 감상하며, 책을 읽고, 그림과 배우들 사진을 서재에 걸었다. 비비안은 9개월 동안의 요양 생활로 체중이 7킬로그램 늘고, 원기를 회복했다. 그러나 비비안의 히스테리 증상은 노트리에서도 때때로 일어났다.

1946년 4월 말, 올드빅 극단은 올리비에와 함께 뉴욕 공연을 떠날 예정이었다. 비비안은 노트리를 떠나기 힘들었지만 올리비에와 떨어질 수 없었다. 올리비에도 피곤이 겹쳐 건강이 악화되고 있었다. 비비안은 이 일을 몹시 걱정했다. 그래서 따라나서서 그의 몸을 돌보기로 했다. 비비안은 올리비에와 함께 뉴욕으로 출발했다. 뉴욕 센트리 극장에서 6주간 계속된 〈헨리 4세〉(1, 2부)와 〈오이디푸스〉는 극평가와 관객들의 격찬 속에서 막을 내렸다. 뉴욕 극평가 그룹은 올리비에를 1945~46년 시즌 브로드웨이 최고 배우로 선정했다.

올리비에는 40세였다. 비비안은 올리비에의 일상을 도우면서 시간이 나면 뉴욕 거리를 산책하고, 크리스마스 선물을 사고, 매일 밤 올리비에와 함께 극장에 가고, 공연이 끝나면 함께 식사를 하고 난 다음 호텔로 돌아와서 올리비에가 잠자리에 들면, 자신은 새벽 4시까지 친구들과 환담을 나누었다. 아침 8시에 일어나서, 올리비에의 아침 식사를 챙긴 다음, 9시에 목욕을 끝내고, 의상을 갈아입고 하루 계획을 세운 다음 외출을 했다. 올리비에는 경제적 사정으로 공연 이외로 라디오 방송까지 출연하는 강행군을 하느라 건강이 나빠지기 시작했다. 당시 올리비에 부부의 호주머니에는 돈이 17달러 40센트밖에 없

었다. 그는 신경쇠약으로 불면증과 악몽에 시달렸다. 올리비에는 런던으로 돌아갈 결심을 했다.

6월 19일 오후, 올리비에 부부는 팬아메리카 항공사 런던행 비행기에 탑승했다. 비행기가 이륙하는 순간, 갑자기 비비안이 아우성을 지르면서 좌석에서 일어났다. 올리비에가 그녀를 안정시키려고 다가섰을 때. 비행기 날개에 불이 붙어서 엔진 하나가 떨어져 나갔다. 비비안이 그것을 보고 발작을 일으킨 것이다. 비행기는 4,500미터 상공에서 시속 480킬로미터로 급강하해서 코네티컷 윌리맨틱 비행장에 불시착했다. 조종사의 능숙한 대처로 승객 50명은 전원 무사했다. 승객들은 하트퍼드로 가서 그날 밤 9시 구원 비행기로 영국으로 향했다.

그해 노트리 장원에서 두 사람은 테니스, 파티, 정원 가꾸기, 농장 손보기로 시간을 보내면서 1946년 런던 무대를 준비했다. 비비안은 〈위기일발〉 재공연에 서고, 올리비에는 〈리어 왕〉 무대였다. 주말에는 런던 연극과 영화계 거물들 — 세실 비턴, 노엘 카워드, 존 길거드, 레드그레이브 부부, 밀즈 부부, 코르더 부부, 페어뱅크스 부부, 주니어 부부, 데이비드 니븐, 타이론 거스리, 앨릭 기니스, 마거릿 레이턴 등이 노트리 파티에 모였다. 낮 동안은 템스강 산책, 강둑에서의 피크닉, 크로케와 테니스, 사이클링, 테라스의 조식과 중식, 가든 룸에서의 티타임, 응접실의 칵테일, 대식당의 디너파티, 게임 등으로 모두들 즐거운 시간을 보냈다.

비비안은 손님을 접대하고, 식사 준비에 열중하며 은그릇과 도자기를 골랐다. 정원에서 직접 따 온 꽃으로 식탁을 장식하고, 내빈들과

환담을 나눴다. 비비안은 담배를 끊고, 술은 와인 한 잔으로 줄이면서 건강에 조심하고 있었다. 의사는 폐질환이 완쾌되는 중이어서 가을에는 무대에 복귀할 수 있다고 말했다. 전 남편 리 홀먼은 비비안과 연락을 취하면서 다정한 친구 사이를 유지하고 있었다. 그는 단 한 번도 비비안이 결별을 선택한 것을 나무란 적이 없었다. 비비안은 중요한 일이 있으면 그와 상의하고, 수시로 선물을 보냈다. 리 홀먼은 꾸준히 딸 수잔의 양육비를 수표로 보냈다.

1946년 가을은 〈리어 왕〉 공연차 올리비에가 파리로 가고 없었기 때문에 비비안은 외롭고 괴로웠다. 이 때문에 비비안은 크리스마스 직전 히스테리 발작을 일으켰다. 올리비에는 급거 귀국해서 비비안에게 정신과 치료를 권했지만 그녀는 듣지 않았다. 올리비에는 비비안에게 휴양이 필요한 것을 알고 겨울을 피해 따뜻한 이탈리아 휴양지 포르토피노로 갔다.

런던으로 돌아와서 1947년 5월 1일부터 올리비에는 〈햄릿〉(필리포 델 주디스 제작) 촬영을 시작할 예정이었다. 올리비에의 일 때문에 혼자 울적했던 비비안에게 코르더 감독이 〈안나 카레니나〉 영화 출연을 타진했다. 대본은 장 아누이가 쓰고, 감독은 쥘리앵 뒤비비에였다. 코르더와 일하는 것을 좋아하는 비비안은 즉시 계약을 맺고 5월 촬영을 시작했다. 의상은 세실 비턴이 맡았다. 옷감을 고르기 위해 비비안은 비턴과 거트루드를 앞세우고 파리로 갔다. 더운 여름 배우들은 〈안나 카레니나〉 촬영을 위해 모피로 몸을 싸고 러시아의 엄동설한을 연기했다. 비비안은 촬영소에서 원기를 잃고 신경이 곤두섰다. 올리비에

가 국왕 탄생일 기념으로 작위를 받는다는 기사를 보면 비비안은 노발대발 발광이었다. 발작이 끝나면 우울증이 도졌다. 감독과는 연달아 논쟁이었다. 이 때문에 촬영이 중단되기도 했다. 흑백영화 〈안나 카레니나〉는 명작이었지만 비비안의 연기는 우울증으로 생동감을 잃고 있었다. 남편을 버리고 애인 품으로 달려가서 결국에는 버림을 받고 자살하는 안나의 운명은 비비안 자신의 이야기일 수도 있어서 촬영 내내 울적한 심정이었다. 영화 촬영이 끝나고 비비안은 한동안 리 홀먼 집에 가 있었다. 이상하게도 그곳에 가면 비비안의 우울증이 사라졌다.

7월 8일 올리비에는 작위 수여식에 참석하고, 11월 〈햄릿〉이 완성되었다. 비비안의 폐병은 여전히 걱정거리였다. 리 홀먼의 형이 칸에 있는 저택 룰리베트를 빌려주어 올리비에 부부는 그곳으로 두 아이들과 거트루드와 함께 휴가 여행을 떠났다. 여행에서 돌아온 비비안은 원기를 회복했고, 코르더의 영화로 상당한 수입을 얻게 되었다.

1947년 12월 3일, 호주 순회공연이 시작되기 전, 뉴욕에서는 〈욕망이라는 이름의 전차〉가 공연되었다. 세실 비턴이 블랑시는 비비안이 맡아야 하는 배역이라고 전화를 했더니 비비안은 대본을 읽고 또 읽어보고, 그 역할에 빠져들기 시작했다. 블랑시 듀보아는 스칼렛 이후 비비안이 가장 소망하는 작중인물이 되었다.

1948년 새해 첫날, 올리비에는 취리히에 머무르고 있는 델 주디스에게 전화를 했다. 〈햄릿〉 영화를 할 결심이 섰다고 말했다.

그동안 〈햄릿〉 영화는 실패의 연속이었다. 1940년, 레슬리 하워드

의 실패가 대표적인 경우다. 앨프리드 히치콕 감독은 게리 그랜트 주연의 현대판 〈햄릿〉을 시도한 바도 있다. 40세 올리비에가 햄릿으로 출연하는 모험에 대해서 극평가들은 너무 늙었다고 지적했다. 올리비에 자신도 알고 있었다. 후에 그는 이렇게 소감을 밝힌 바 있다. "나는 헨리 5세나 홋스퍼 등 강한 성격의 인물에 적합한데, 햄릿처럼 서정적이요 시적인 인물 역에는 맞지 않는다." 그러나 올리비에는 〈헨리 5세〉에 버금가는 영화를 만들겠다는 야심에 불타고 있어서 앞뒤 가리지 않고 이 일에 돌진했다. 그는 연기보다는 감독 일을 선호했지만, 햄릿의 연기에 관해서는 남다른 신념을 지니고 있었다. 대사 한마디, 동작, 몸짓 등에 관해서 자기 나름대로 분명한 해석과 입장이 있었다. 올리비에가 시작 신호로 깃발을 들며 나팔을 불자 쟁쟁한 무대 예술가들이 그의 주변에 모여들었다. 제작자 델 주디스는 이탈리아 리비에라 산타마르게리타 리구레의 방 다섯 개짜리 호화 스위트룸에서 10일간 제작회의를 했다.

그 이후, 다시 이탈리아에서 한 달간 대본을 손질하고, 촬영과 조명 관련 기술을 점검했다. 디자인은 로저 퍼스(Roger Furse)가 맡았다. 총천연색 대신 장엄하고 시적인 이미지를 위해 흑백을 선택했다. 시(詩)가 살아나는 효과를 염두에 두기 위해서였다. 오필리어와 햄릿의 상봉 장면은 중요했다. 그 장면에서 오필리어는 클로즈업된다. 거울을 통해 긴 복도가 눈앞에 전개된다. 35미터 길이다. 오필리어 머리카락 한 오라기까지 선명하게 보인다. 그녀의 표정이 접사(接寫)되어 부각된다. 흑백 장면이기에 그 효과는 최고였다. 음악은 월턴(Walton)

이 맡았다. 데스먼드 디킨슨(Desmond Dickinson)이 카메라를 잡았다. 배질 시드니(Basil Sydney)는 클로디어스 왕, 펠릭스 아일머(Felix Aylmer)는 폴로니어스, 노먼 울런드(Norman Wooland)는 호레이쇼, 테런스 모건(Terence Morgan)은 레어티즈, 피터 커싱(Peter Cushing)은 오즈릭, 에일린 헐리(Eileen Herlie)는 거트루드 왕비였다. 눈부신 16세 소녀 진 시몬즈(Jean Simmons)는 오필리어 역을 맡았다. 명배우들의 총집합이었다. 올리비에는 햄릿 역과 감독을 겸했다. 거트루드 역 에일린의 나이는 올리비에보다 열세 살이나 아래였다. 진 시몬즈는 셰익스피어 연극 첫 출연이었다. 자신은 도저히 해낼 수 없다고 생각하고 출연을 주저하고 있었다. 그녀의 남편이 될 예정인 스튜어트 그레인저(Stewart Granger)도 말렸다. 그러나 올리비에는 데이비드 린 감독이 추천한 탓도 있지만 시몬즈의 연기적 순발력과 감독에 대한 순응력에 감탄했다.

1948년 3월, 호주 순회공연을 위해 올리비에 부부는 올드빅 극단과 함께 호주로 떠나는 첫 출발지 유스턴 역에 섰다. 신문기자들, 친구와 팬들의 전송을 받고 리버풀 항구에 정박 중인 배에 올라 선실에 들어가니 수많은 꽃다발과 축하전보가 이들을 기다리고 있었다. 호주로 가는 도중 케이프타운에서는 배우들, 예술가들, 신문기자들, 팬들이 몰려왔다. 어디를 가도 대환영의 물결이었다. 호주에 도착해서도 마찬가지였다. 스칼렛 오하라를 모르는 사람은 없었다. 배우가 아니라 일국의 왕족이 나타난 듯했다.

비비안은 〈추문(醜聞) 학교〉의 레이디 티즐 역, 〈위기일발〉의 사비

나 역, 〈리처드 3세〉의 레이디 앤 역을 맡게 되었다. 비비안은 스칼렛 오하라만으로는 만족할 수 없었다. 무대를 통해 올리비에와 함께 정상에 오르고 싶었다. 노트리 저택에는 비비안이 수상한 오스카 상패가 난로 위 선반에 있었다. 오스카상을 몹시 부러워하던 올리비에도 마침내 〈헨리 5세〉와 〈햄릿〉으로 오스카상을 두 개나 거머쥐게 되었다. 비비안은 호주의 풍경에 매료되어 대만족이었다.

3월 20일 밤 〈추문 학교〉의 막이 올랐다. 관객들의 박수갈채는 열광적이었다. 퍼스(Perth)에서 커튼콜 때, 배우들은 관객들과 함께 호주의 국민가요 〈월칭 마틸다〉를 합창했다. 극장 밖에도 환영 군중이 몰려 손을 흔들었다. 떠나는 공항에서는 환송 나온 군중이 〈올드 랭 사인〉으로 이별을 아쉬워했다.

4월 19일 멜버른에 도착했다. 두 달 동안 멜버른, 시드니, 브리즈번, 캔버라 등 여러 도시를 돌다 보니 어느새 6개월이 지났다. 올드빅 극단은 계속해서 뉴질랜드 오클랜드로 가서 11일간 9회 공연을 하고, 다시 이곳에서 2,400킬로미터를 날아서 크라이스트처치에서 무대에 섰다. 일행은 이곳에서 8일간 12회 공연을 끝내고, 뉴질랜드의 더니든으로 갔다. 9월에 뉴질랜드에 도착한 올드빅은 6주 동안 44회 공연을 해냈다. 호주와 뉴질랜드에서 올드빅은 30만 관객에게 총 179회 공연을 수행했다. 과로에 지친 올리비에는 입원하여 무릎 수술을 받고, 들것에 실려 귀국길에 올랐다. 호주 순회공연에 관해 배우 에일린 벨던(Eileen Beldon)은 회상했다. "올리비에와 비비안은 열심히 일했습니다. 매일 아침 나가면 새벽 2시에 돌아왔어요. 비비안은 몸이 약하고 폐

병을 앓고 있잖아요. 그래도 단원들의 생일은 꼭 챙겨주었어요. 귀국한 다음 올리비에는 우리가 국립극단이라고 말했어요.”

그해 5월, 〈햄릿〉 촬영은 데넘(Denham studio)에서 비공개로 은밀하게 시작되었다. 영화계와 언론계, 영화 팬들은 항의했지만 올리비에는 굴하지 않았다. 베일에 싸일수록 대중의 호기심과 관심은 늘어난다고 생각했지만 더 중요한 이유는 촬영이 주변의 방해를 받지 않고 진행되어야 하는 극도의 집중력이 필요했기 때문이다. 〈햄릿〉 1막 1장에 등장하는 보초 프랜시스코 역을 맡았던 존 로리(John Laurie)는 회고한다.

대사 열 줄짜리 장면을 찍는 데 일주일 걸렸다. 올리비에는 새벽에 촬영소에 나와 그날 일을 점검하고, 8시 30분 촬영을 시작하면 오후 6시경 끝났는데, 그는 여전히 남아서 다음 날 작업을 준비했다. 그것은 초인적인 활동이었다. 〈햄릿〉 촬영에서 올리비에가 가장 겁냈던 연기는 5막에서 클로디어스 왕을 향해 층계에서 뛰어내리는 장면이었다. 그의 몸이 왕을 완전히 덮치면 큰일이었다. 꿈같은 순간 정신없이 뛰어내렸다. 그의 몸은 방향을 잘 잡아 왕의 턱 밑을 때렸고 그는 신음 소리를 내면서 넘어졌다. 용감한 일이었다. 주변에서 이 광경을 바라보던 사람들은 모두들 넋이 나간 듯 숨을 죽이고 있었다. 무사히 연기가 이뤄지자 신바람 나서 힘껏 박수를 쳤다. 올리비에는 이들 곁을 지나면서 한잔하자고 말했다.

1948년 5월, 런던 오데온 극장에서 〈햄릿〉이 첫 상영되었다. 국왕과 왕비가 관람했고, 엘리자베스 공주, 마거릿 공주, 필립 공도 그 자

리에 있었다. 올리비에는 당시 올드빅 극단을 이끌고 호주 순회공연 중이었다. 상영 시간 때문에 불가피한 원본 내용 삭제가 있었음에도 〈햄릿〉은 올리비에 영화 〈헨리 5세〉에 이어 두 번째 개가(凱歌)였다. 일반 관객, 평론가들의 반응은 즉각적인 함성이었다. 오데온 극장은 6개월간 장기 상영에 들어갔지만 장사진은 해를 넘겼다. 호주에서도 야단이었다. 군중이 올리비에를 찾아 환호하는 바람에 그는 한동안 브리즈번 근처 은신처로 피할 정도였다.『런던 이브닝 스탠더드』지의 영화평론가 밀턴 슐먼(Milton Shulman)은 다음과 같이 중립적이고 공정한 평을 썼다.

일부 사람들에게 이 영화는 영국 역사상 최고의 명화가 될 것입니다. 또 다른 사람들에게는 깊은 실망을 안겨줄 것입니다. 로렌스 올리비에는 의심할 여지 없이 이 나라 최고의 명배우 가운데 한 사람으로 기록될 것입니다. 그의 풍성하고 감동적인 목소리, 그의 표현적인 얼굴이 고통 받는 덴마크 왕자를 심원하고 진실한 비극으로 만들어냈습니다. 그의 나이, 블론드 머리 염색은 그의 공연의 승리를 해치지 않았습니다. 하지만, 그의 자유분방한 원본 손질은 많은 사람들을 혼란케 할 것이 분명합니다.

확실히 일부 평론가들은 혼란스러웠다. 그러나 대다수 평론가들은 올리비에의 엄청난 예술적 업적을 찬양했다. 무엇보다도 그토록 방대하고 섬세한 내용의 대본을 한정된 스크린에 알맞게 옮겨놓은 공로 때문이었다. "최고의 걸작", "천재의 작업"이라는 말이 계속 되풀이

되며 기사에 실렸다. 300번 칼날이 오고 간 결투 장면은 세계 영화사 상 최고의 칼싸움 장면으로 평가되었다. 미국에서는 더 야단이었다. 올리비에의 〈햄릿〉은 미국 내에서 상영된 최고의 영국 영화요, 세계 최고의 명화라는 칭송을 받았다. "영화는 햄릿 시대로 들어섰다"(『헤 럴드 트리뷴』), "지상 최대의 볼거리"(『스타』), "햄릿 영화는 올리비에를 최고의 예술가로 치켜 올렸다"(『데일리 뉴스』) 등을 보면 알 수 있다. 『라이프』지는 올리비에를 위해 최대의 지면을 할애하면서 그가 이 시 대 최고의 무대예술가라고 격찬했다.『타임』지 평론가 제임스 에이지 도 찬양 대열에 섰다. "섬세함, 변화감, 박진감과 제어력을 발휘한 올 리비에는 가장 아름다운 연기를 보여주었다." 베네치아에서 할리우 드로, 코펜하겐에서 뉴욕으로, 〈햄릿〉은 누구도 이루지 못한 수상 기 록을 세웠다. 아카데미 외국어영화상을 받으면서 영국 영화가 네 개 의 오스카상을 수상했다. 남우주연상, 로저 퍼스의 의상상, 퍼스와 딜 론의 흑백영화기술상, 랭크의 작품상(그는 〈레드 슈즈〉에 이어 두 개의 오 스카 수상자가 되었다) 등이었다. 놀라운 것은 〈햄릿〉이 〈사운드 오브 뮤 직〉에 이어 영화사상 최고의 흥행 기록을 세웠다는 사실이다. 팀 전 체의 공로도 컸지만 올리비에의 독창적인 발상과 추진력 때문에 이룩 된 업적이었다.

올리비에 부부는 〈욕망이라는 이름의 전차〉 시작 전에 휴가를 보내 기로 했다. 와인도 실컷 맛보고, 프랑스 요리를 즐길 생각이었다. 이 들 부부는 그림을 논한 처칠의 책도 읽었다. 처칠처럼 그림을 취미로 그린다는 것은 정신적인 일을 하는 사람들에게는 큰 도움이 된다는

사실도 알게 되었다. 그림 그리기는 복잡하고 과민한 마음에 휴식을 주는 이상적인 피난처였다. 올리비에는 1943년부터 운이 텄다는 것을 알게 되었다. 1947년 그의 인생은 행복과 기쁨이 넘쳐흘렀다. 그는 바라는 모든 것을 거머쥔 듯했다. 연극에 대한 사랑은 그 어느 때보다 강렬했다. 그동안 힘껏 달린 결과로 분에 넘치는 보수를 얻었다. 교외에 호화 별장도 얻게 되었다. 상상도 못 했던 두 가지 일이 달성되었다. 롤스로이스 자동차와 기사 작위였다.

1949년 8월 올리비에는 비비안의 〈욕망이라는 이름의 전차〉 연습을 도와주고 있었다. 비비안은 블랑시를 연기하면서 생각지도 않았던 목소리가 나왔다. 보다 깊어지고, 보다 더 거친 소리였다. 주변 사람들은 모두 놀랐다. 아주 인상적이었다. 올리비에는 그 소리를 접하고 멍하니 현혹되어 비비안을 쳐다보고만 있었다. 목소리 하나로 완전히 새로운 사람이 탄생한 것이다. 이 연기로 비비안은 미모의 할리우드 스타라는 선입견이 사라질 것이라고 그는 확신했다.

07 스칼렛과 블랑시, 명배우 비비안의 두 얼굴

런던과 뉴욕이 손꼽아 기다리던 〈욕망이라는 이름의 전차〉는 1949년 10월 11일 올드위치(Aldwych) 극장에서 초연되었다. 관객들은 커튼콜에서 올리비에 이름도 불렀다. 비비안 리는 열네 번 계속된 커튼콜 환호 속에 파묻히고, 극장 밖에는 500명의 팬들이 기다렸다. 비비안은 극도의 피로감 때문에 사인을 기다리는 관객들에게 일일이 응답할 수 없었다. 비비안은 앞으로 8개월 동안, 단 한 번의 무대도 놓치지 않고, 테너시 윌리엄스가 그려낸 몰락한 지주의 딸 블랑시의 삶을 너무나 실감 나게 재현했다.

비비안은 25세 때 스칼렛을 연기했고, 37세에 블랑시를 연기했다. 비비안의 연기 변신은 놀라웠다. 비비안이 그동안 이혼과 재혼, 전쟁, 병 등의 고난과 시련을 겪으면서 터득한 내면의 깊이는 연기에 매력과 박력을 더해주었다. 연기적 변신을 위해 과장된 분장을 시도했다. 암갈색 머리를 블론드로 염색하고, 의상에 세심한 주의를 기울였다.

엘리아 카잔 감독은 할리우드의 명배우 베티 데이비스와 올리비아 하빌랜드가 블랑시 역할을 몹시 갈망하고 있다는 것을 알면서도 이들 대신에 비비안을 초빙했다. 비비안은 말론 브랜도(Marlon Brando)의 대사 처리와 음색이 올리비에와 비슷해서 쉽게 적응할 수 있었다. 엘리아 카잔은 비비안의 연기를 성의를 다해 도와주었다. 광란 장면 연기는 비비안 최고의 명연기였다.

비비안은 이 영화로 두 번째 아카데미 여우주연상을 수상하고, 그의 상대역 무명배우 말론 브랜도는 일약 국제적인 유명 스타로 명성을 얻게 되는 등 〈욕망이라는 이름의 전차〉는 1951년 연극영화 분야의 기념비적인 업적이었다. 평론가 케니스 타이넌은 비비안의 연기를 혹평했다. 이 일은 두 사람 간에 격한 충돌로 번지다가 올리비에가 국립극장으로 가면서 화해의 실마리가 풀렸다. 그 화해를 유도한 사람이 연출가 피터 브룩이었다. 그러나 일반 관객들과 여타 극평가들은 비비안에게 열광적인 찬사를 보냈다.

데이비드 존스(David Richard Jones)는 그의 책『위대한 연출가의 작업 ─스타니슬랍스키, 브레히트, 카잔, 브룩』에서 카잔의 연출 과정을 그의 연출 노트를 인용하면서 상세하게 설명하고 있다. 카잔은 〈욕망이라는 이름의 전차〉에 출연한 비비안에 관해서 말했다. "비비안이 연기하는 블랑시는 작중인물 모두에게 자신의 사정을 호소하지만 아무도 받아주지 않는다. 그래서 블랑시는 미쳐버린다. 그녀의 모든 행동 패턴은 그녀가 대변하는 문명의 몰락을 말하고 있다." 유복했던 미국 남부 가문의 몰락으로 블랑시는 결혼에 실패하고, 직장에

서 쫓겨나고, 마지막 희망을 안고 찾아온 여동생 스텔라 집에서 미치와의 사랑에 눈뜨지만 그 남자로부터 버림받는다. 끝내는 여동생 남편 스탠리에게 폭행당하고 집에서 쫓겨나면서 블랑시는 미쳐버리고 정신병원으로 이송된다. 이런 어둡고 위협적인 상황에서 파멸당하는 여인의 비극을 비비안은 처절할 정도로 생동감 있는 연기로 재현하고 있다. 스탠리는 블랑시 때문에 자신의 인생과 가정이 위험해진다는 것을 알고 있다. 그래서 스탠리는 블랑시를 해친다. 마지막 구원의 줄을 놓친 블랑시는 모든 것을 잃었다. 블랑시는 이런 정신적 타격 속에서 어떻게 움직이고, 말해야 하는지 비비안은 엄청난 사고(思考)와 상상력 속에서 종래의 연기를 뛰어넘는 고감도 내면 연기를 모색하게 된다. 비비안의 심원한 연기는 불꽃처럼 타올랐다. 그것은 기적 같은 일이었다. 당시 비비안은 정신적인 장해로 와병 중이었기 때문이다.

1951년 초, 비비안은 올리비에와 〈안토니와 클레오파트라〉 〈시저와 클레오파트라〉 두 작품의 동시 공연에 출연했다. 비비안의 골칫거리는 두 작품 역할 사이에 놓인 21년의 나이 차이였다. 젊은 클레오파트라는 뺨을 붉게 칠하고, 립스틱을 엷게 칠했다. 비비안은 긴 목, 큰 손, 작은 목소리 때문에 고심했다. 보다 큰 문제는 비비안과 올리비에 사이에 벌어진 간격이었다. 비비안은 연습 중 올리비에를 향해 대들었다. 이런 일은 처음 있는 일이었다. 두 공연은 관객의 호응을 얻어 5개월간 연장 공연되다가 10월에 막을 내렸다. 올리비에 부부는 템스강 파티를 열었다. 두 편의 클레오파트라를 무대에 올리고 올리비에

는 연극계의 왕좌에 군림했다.

1951년 5월 22일 올리비에는 44세가 되었다. 윈스턴 처칠 경이 그를 위해 생일 만찬을 베풀었다. 그 자리서 처칠 경은 비비안에게 자신의 그림 한 점을 선사했다. 그가 좀처럼 하지 않는 일이었다. 올리비에는 7월 명배우 헨리 어빙 동상 제막식에서 연설을 했다. 비비안은 항상 그의 곁에 있었다. 올리비에 부부는 11월 기선 모레타니아호를 타고 뉴욕으로 갔다. 25톤의 화물, 클레오파트라 여왕의 선박 무대 장치, 거대한 스핑크스, 38명의 배우들이 함께 탔다. 두 작품이 공연되는 브로드웨이 지그펠트 극장은 명사들로 붐볐다. 다니 케이, 타이론 파워, 데이비드 셀즈닉, 마거릿 트루먼, 사라 처칠, 콜 포터, 리처드 로저스, 존 스타인벡, 런트 부부, 재벌들, 고급관리들, 정치가들, 평론가들, 언론사 중진들, 사회 지명인사들이 극장에 왔다. 이 공연은 "1951년, 가장 감명 깊은 최우수 공연"으로 평가되어 미국문화예술재단으로부터 올리비에 부부가 표창을 받으면서 대성황을 이루었다. 첫날 하루 100만 달러의 예매 기록을 남겼다. 이후 16주간 표는 매진이었다. 『헤럴드 트리뷴』의 평론가 월터 커(Walter Kerr)는 이렇게 썼다. "로렌스 올리비에와 비비안 리는 기적 같은 공연을 보여주었다."

이들 부부는 1951~52년 뉴욕 시즌을 휩쓸었다. 이들의 공연은 당시 뉴스의 초점이었던 매카시 비미활동위원회 소식과 조지 6세 서거 소식을 압도했다. 비비안은 이제야 올리비에와 동격의 대우를 받게 되었다고 생각했다. 오랫동안의 소망이 성취되는 순간이었다.

그러나 문제가 발생했다. 비비안이 히스테리 발작을 일으킨 것이

다. 비비안의 이상한 광기는 올리비에도, 비비안 자신도 속수무책이었다. 비비안은 발작 이후 자신이 무슨 일을 했는지 전혀 알지 못했다. 올리비에는 해결책을 모색했다. 일단, 비비안의 음주를 의심해서 절주를 권했다. 또 다른 해결책은 무대에 서거나 카메라 앞에 서는 일이었다. 비비안은 그 순간엔 항상 제정신으로 돌아왔다. 비비안은 내과와 정신과 의사의 치료를 받기 시작했다. 노트리 저택은 비비안의 병원이요, 은둔처가 되었다. 의사는 절대 안정을 권했는데, 비비안은 잠시도 쉬지 않고 가사와 정원일을 했다. 비비안이 이상해졌다는 소문이 나돌기 시작했다. 올리비에는 날이 갈수록 점점 더 침울해지고 신경이 곤두섰다. 비비안에 대한 사랑이 흔들리기 시작했다.

올리비에는 중압감에서 벗어나기 위해 일에 몰두했다. 제임스 극장에서 피터 핀치(Peter Finch) 주연으로 〈행복한 시간〉을 제작했다. 〈거지 오페라〉 영화 일도 시작했는데, 비비안은 배역에서 빠져 있었다. 비비안은 이 때문에 심적인 타격을 입었다. 때마침 제작자 어빙 애셔(Irving Asher)가 〈거상의 길(Elephant Walk)〉을 기획하고 있었는데, 올리비에 부부를 주인공으로 초빙했다. 올리비에는 구세주를 만난 것처럼 기뻐했는데, 제작자는 비비안의 건강을 걱정했다. 의사도 보장하고, 올리비에도 이상 없다고 해서 제작자는 예정대로 진행하기로 했다. 비비안은 대본을 보고 마음이 내키지 않았지만, 돈도 바닥나고 올리비에 회사의 경비도 필요해서 15만 달러로 계약을 맺고, 5만 달러의 선금을 받았다.

1953년, 영화 〈거상의 길〉 제작이 시작되었다. 당초 이 영화는 비

비안과 올리비에 공연(共演)으로 기획되었는데, 올리비에는 합작영화 일로 불참하게 되었다. 비비안은 이 때문에 불안을 느끼고 동요하기 시작했다. 비비안은 혼자서 실론섬의 촬영지로 갔다. 환경의 변화와 올리비에의 부재로 불면의 밤이 겹치고, 과로와 더위로 체력은 몹시 소모되었다. 영화사 측은 휴양을 권했지만 비비안은 듣지 않았다. 비비안은 정신착란 증세를 일으켰다. 밤중에 홀로 산림을 헤매고 올리비에 이름을 부르면서 울면서 지냈다. 비비안의 광기는 주변 사람을 놀라게 했다. 결국 런던에 있던 올리비에를 불러들였다. 촬영은 할리우드로 옮겨졌지만, 비비안의 광기는 계속 악화되었다. 촬영이 중단되고, 파라마운트 영화사는 극비리에 사후책을 강구했다. 올리비에 부부와 다정한 사이였던 배우 데이비드 니븐이 급거 현장에 도착해서 비비안을 만나고 상담에 응했다. 비비안은 니븐을 만나고도 몽롱하게 쳐다보면서 입도 열지 않았다. 올리비에가 "비비안! 비비안!" 하고 부르면, "내 곁에 있어줘요. 내 고통 알지요?"라고 말하며, 울면서 그의 가슴에 매달렸다. 올리비에는 떨고 있는 아내를 암담한 심정으로 안아주었다.

〈거상의 길〉 주인공은 당시 21세였던 엘리자베스 테일러로 바뀌었다. 비비안 리가 정신장애를 일으켜 재기불능이라는 뉴스가 전 세계에 타전되었다. 비비안은 진정제 주사를 맞고 구급차에 실려 TWA 항공기로 런던으로 돌아왔다. 눈물을 흘리는 올리비에를 니븐이 감싸고 있었다. 올리비에는 비행기 속에서 비비안의 손을 계속 잡고 있었지만, 비비안은 전혀 의식하지 못하고 있었다. 뉴욕 기항지에서 런

던으로 향하는 비행기에 배우 다니 케이가 탑승해서 비비안을 반갑게 마주하자 그 순간 비비안은 의식을 찾았다. 그는 비비안과 절친한 사이였다. 비비안은 비행기 안에서도 여러 번 발작을 일으켰다. 올리비에와 케이는 정성껏 비비안을 돌봤다. 런던 공항에는 병원 구급차가 기다리고 있었다.

이후 3주 동안 비비안은 세상으로부터 격리되었다. 비비안은 서리(Surrey)주 쿨즈던(Coulsdon)에 있는 네더린 정신병원(Netherine Hostpital)에서 치료를 받았다. 병원에서 요양 중에 비비안은 말했다.

"래리는 나의 자랑입니다. 그는 배우인 나와, 아내로서의 나에게 행복을 안겨다준 이 세상에 존재하는 유일한 사람입니다. 그와 함께 생활하고, 무대에 출연한 일이 내 인생의 전부였습니다. 그러나 나는 힘이 약하고, 그는 너무 위대했습니다. 나는 다시 살아남을 수 있을까요? 내가 여기서 무너지면 영원히 그를 놓치게 됩니다. 고뇌하고 괴롭던 날, 나는 〈햄릿〉의 꿈을 되풀이합니다. 어릴 때, 부모님 손에 끌려 처음 〈햄릿〉 무대를 보았을 때의 흥분과 덴마크에서 함께 출연했던 〈햄릿〉의 감동을 잊을 수 없습니다. 여름이 지나 의사도 놀라는 기적이 내 몸에 일어났습니다. 재기불능의 소문을 뒤엎고, 죽음의 공포를 극복하며 다시 무대에 서는 희망이 되살아났습니다."

1952년은 올리비에로서는 암담한 시기였다. 예술과 개인생활 양면에서 궁지에 몰려 있었다. 윌리엄 와일러 감독 영화 〈캐리(Carrie)〉(1952) 흥행이 여의치 않았고, 비비안의 건강 문제가 어깨를

짓누르고 있었다. 올리비에는 비비안의 〈거상의 길〉 출연을 후회했다. 실론의 습도와 열기를 감안하지 못했기 때문이다. 그런 악천후를 비비안은 견뎌낼 수 없었다.

1953년 가을, 비비안은 런던 피닉스 극장에서 올리비에 연출 작품 〈잠자는 왕자〉(래티건 작, 1956) 무대에 출연했다. 그 당시 비비안은 40세였다. 런던 관객의 반응은 착잡했다. 비비안은 무대에는 섰지만, 몸은 쇠잔했다. 비비안이 병원에 있을 동안 올리비에가 곁에 있었던 시간은 잠시였다. 그들 부부 사이에 금이 가기 시작했다. 비비안은 필사적이었다. 올리비에의 아내로서의 자부심과 연극에 대한 정열은 여전히 불타고 있었지만, 문제는 올리비에였다. 막대한 병원비와 그것을 충당하려는 과도한 일의 중압감으로 그 역시 몸이 나빠지고 기력을 잃고 있었다.

1954년 5월 31일, 왕립극장 자선공연 무대에 비비안은 올리비에와 함께 출연하고, 가을에는 〈사랑은 깊은 바다처럼〉 영화 촬영에 몰입해서 건강은 회복된 듯 보였다.

1955년, 영화 촬영이 끝난 후, 스트랫퍼드 〈십이야〉 무대에서 비올라 역을 맡고, 〈리어 왕〉에도 출연했다. 〈타이터스 안드로니커스〉 무대에서는 올리비에가 타이터스, 비비안은 라비니아 역이었다. 이 두 편의 셰익스피어 공연은 관객의 열광적인 찬사 속에 막을 내렸다. 〈사랑은 깊은 바다처럼〉은 테런스 래티건(Terence Rattigan, 1911~77) 원작에 아나톨 리트박 감독 작품이다. 이 작품은 비비안 자신의 인생을 닮았다. 비비안이 맡은 작중인물인 판사의 아내 헤스터 콜리어는 결

혼 15년을 맞이하고 있었다. 그녀는 골프장에서 만난 공군 영웅을 사랑하며 가출해서 동서생활로 치닫는다. 비비안의 결혼생활도 당시 15년째였다. 헤스터와 연인 사이가 나빠지면서 홀로 남은 헤스터는 불안에 떨면서 유서를 쓰고 자살을 기도한다. 거듭되는 출연에도 불구하고 비비안의 신경쇠약은 심화되고, 설상가상으로 1956년 8월 중순 유산의 고통을 겪는다. 비비안의 사랑도 헤스터를 닮았다. 비비안은 영화 〈애수〉에서도 사랑을 잃은 비운의 여인을 연기했다. 블랑시도 불행한 여인이었다. 비비안은 자신의 인생과 작품의 내용을 점점 분간하기 힘들어졌다. 올리비에 부부의 결혼생활이 위기에 직면했다는 소문이 퍼지기 시작했다.

1951년부터 1955년까지 올리비에의 무대 출연은 〈잠자는 왕자〉뿐이었다. 그는 이 시기에 〈거지 오페라〉에 출연하고, NBC 라디오 프로그램 〈로렌스 올리비에 시간〉에 참여하며, 두 편의 연극을 무대에 올렸다. 1954년 8월, 올리비에는 영화 〈리처드 3세〉를 제작해서 12월 개봉했다. 1955년 4월에는 〈십이야〉(길거드 연출, 말볼리오 역), 6월에는 〈맥베스〉(글렌 쇼 연출, 맥베스 역), 8월에는 〈타이터스 안드로니커스〉(피터 브룩 연출, 타이터스 역) 공연에 출연했다. 비비안은 일련의 셰익스피어 공연에 라비니아, 비올라, 레이디 맥베스 등 여주인공을 맡아 출연해서 극장 매표소는 연일 문전성시를 이루었다. 올리비에의 말볼리오 역할은 작중인물의 내면을 파고들어 새로운 성격을 부각시켰다는 것이 화제가 되었다.

평론가 아이버 브라운(Ivor Brown)은 "디테일이 놀랍도록 살아 있었다. 로렌스는 작중인물의 과거를 보여주면서 그 인물의 미래를 관객이 상상하도록 해주었다"라고 공연평을 썼다. 올리비에는 "18년 만에 맥베스의 공포, 광기, 죽음을 새로운 측면에서 조명했다"고 『선데이 타임스』의 해럴드 홉슨(Harold Hobson)은 높이 평가했다. "그에게 다가갈 배우는 전 세계에서 한 사람도 없다"고 평론가 트레윈(J.C. Trewin)도, 달링턴(W.A. Darlington)도 칭찬의 말을 아끼지 않았다. 타이넌은 한마디로 정리했다. "올리비에는 우리 시대 최고의 맥베스이다." 열세 명이 죽고, 두 명의 사지가 찢기고, 한 여인이 강간당하며, 살해된 두 아들의 살과 뼈로 파이를 만들어 잔치를 펼친 잔혹극 〈타이터스 안드로니커스〉에서 매일 밤, 관객 세 사람이 기절하고, 때로는 20명의 부상자가 발생했다. 1923년 올드빅 공연에서도 수십 명이 실신하는 불상사가 발생한 이 공연은 당시 관객 확산에 실패했는데, 이번 공연의 성공은 피터 브룩의 연출과 올리비에의 연기 때문이었다.

올리비에는 자신의 영광보다는 비비안의 연기가 걱정이었다. 비비안도 상당한 수준의 연기력을 발휘했지만, 비비안 자신이 설정한 목표에는 미달이었다. 타이넌은 비비안의 라비니아를 꼬집었다. 일부 평론가들은 비비안의 레이디 맥베스에 대해서 잘못된 배역이라고 비판했지만, "비비안의 연기는 완전하고 이상적"이었다고 올리비에는 옹호했다. 노엘 카워드와 아이버 브라운도 올리비에 의견에 동조했다. 연습 중, 비비안은 안정감을 잃기 시작했다. 그래서 올리비에와의 앙상블이 여의치 않게 되었다. 비비안도 자신의 연기에 만족할 수 없

었다. 자신의 허약해 진 건강이 문제라고 솔직하게 시인했다.

　1955년 말, 시즌이 끝날 무렵, 올리비에는 셰익스피어 기념극장 여름학교에서 강연을 했다. 그는 연기에 관해서 말했다. "배우로서의 나의 임무는 관객이 이야기 내용을 믿도록 만드는 일입니다. 지금 눈앞에서 이야기가 진행되고 있다고 믿게 만드는 겁니다. 그것이 핵심입니다." 공연 마지막 날, 커튼콜 연설에서, 올리비에는 배우와 무대 기술자들 97명의 이름을 전부 암송해서 불렀다. 계속된 33주의 시즌 동안 관객 37만 5천 명이 셰익스피어 기념극장에 와서 16만 5천 파운드의 표를 샀다. 셰익스피어 연극을 보기 위해 100만 명이 좌석을 예약했다. 올리비에 부부는 이제 세계적인 셰익스피어 배우로서 존경을 받게 되었다.

두 배우가 성취한 명작 〈리처드 3세〉

비비안은 항상 기운이 넘쳐 있어서 자신이 환자라는 것을 믿을 수 없었다. 수면시간은 짧았으나 자지 않는 시간에는 항상 일에 집중했다. 휴식시간이 거의 없었다. 발작이 나면 자신도 모르게 올리비에한테 대들었다. 그 고비가 지나면 비비안은 올리비에의 온순한 시녀였다. 올리비에는 불안했다. 비비안은 그의 사랑이요, 기쁨이지만, 언제 변할지 알 수 없었다. 비비안은 계속 새로운 연극에 도전하고 있었다. 무대에 서거나, 카메라 앞에 있으면 정상으로 돌아와서 발랄했지만, 끝나면 과로가 겹쳐 우울증에 시달렸다. 이런 때가 위기였다. 올리비에가 〈리처드 3세〉 영화를 준비하고 있을 때, 둘 사이는 대화가 끊겨 침묵의 시간이 길어졌다.

비비안은 이런 걸 참지 못했다. 올리비에는 영화 일에 골몰하고 있어서 다른 생각을 할 수 없었다. 올리비에는 침묵 속에서 사색의 시간을 혼자 보내고 있었다. 둘 사이는 점점 멀어지고 있었다. 올리비에

부부는 제각기 자신의 친구들을 노트리 집에 초대했다. 집 안에서 두 개의 파티가 벌어지고 있었다. 비비안은 배우 피터 핀치와 가깝게 지냈다. 올리비에는 두 사람의 접촉을 불쾌하게 여기고 있었다. 비비안은 연기 중에도 올리비에한테 적대감을 표출해 그를 실망시켰다. 올리비에 일을 돕고, 그의 사랑을 받고 싶던 비비안의 평생 소원은 흔적도 없이 사라졌다. 비비안의 흐트러진 연기를 보고 관객들은 걱정했지만, 비비안을 올리비에와 묶어서 칭찬을 하는 관행 때문에 간신히 고비를 넘기고 있었다.

비비안은 내심 신경이 곤두섰다. 올리비에는 집에 들어오면 서재에 홀로 틀어박혔다. 비비안은 며칠 후 짐을 싸서, 올리비에한테 말 한마디 없이 핀치와 함께 기차를 타고 여행길에 올랐다. 그런데 그녀는 올리비에가 뒤쫓아올 거라는 강박관념에 사로잡혀 무의식적으로 기차의 비상정지 경고를 눌렀다. 두 사람은 멈춰 선 기차에서 내려서 노트리 저택으로 돌아갔다. 이후, 비비안은 극심한 신경발작을 일으켰다. 올리비에 부부가 파경에 이를 정도로 관계는 악화되었다.

비비안은 치료를 받는 중에도 친구들에게 편지를 쓰고, 꽃과 선물을 보냈다. 정원 가꾸기도 열심이었다. 독서에 집중하고, 그림도 그렸다. 올리비에는 핀치 사건을 비비안의 병 때문이라 생각하고 너그럽게 봐주었다.

1956년은 비비안의 발작이 뜸한 해가 되었다. 비비안은 기분이 좋았다. 그러나, 1월 22일, 알렉산더 코르더 감독이 심장마비로 사망하자 비비안은 그 충격으로 정신분열 증상을 다시 일으켰다. 이 당시,

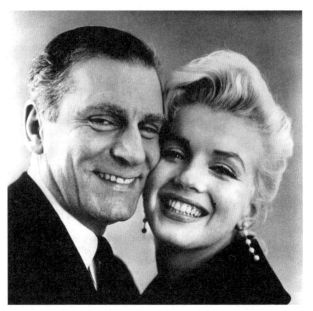

로렌스 올리비에와 마릴린 먼로가 출연한 영화 〈왕자와 쇼걸〉의 홍보 사진

올리비에는 영화 〈잠자는 왕자〉의 감독과 주연을 맡아달라는 요청을 받았다. 마릴린 먼로(Marilyn Monroe)가 여주인공 쇼걸 역을 맡았다. 제목이 〈왕자와 쇼걸〉로 바뀌었다.

올리비에는 비비안이 충격을 받을까 봐 이 일을 알리지 않았는데, 뜻밖에 노엘 카워드가 구세주로 나타났다. 그는 비비안에게 〈남해의 거품(*South Sea Bubble*)〉 출연 여부를 타진해 왔다. 비비안은 출연을 승낙했다. 비비안은 즉시 리허설에 참석했다. 비비안이 일을 시작하자, 올리비에는 뉴욕으로 갔고 마릴린을 만났다. 기자회견 기사가 런던 신문에 크게 났다. 마릴린이 가슴을 드러내고 올리비에 팔에 매달리

는 사진이 비비안을 자극했다. 마릴린은 당시 극작가 아서 밀러와 신혼이었다.

4월 25일 〈남해의 거품〉이 막을 올렸다. 극평가들은 큰 관심을 표명하지 않았다. 7월에 마릴린이 남편과 함께 런던 공항에 내렸다. 27개의 짐을 실은 자동차 30대 행렬이 이어졌다. 비비안은 공항에서 마릴린과 어색하게 만났다. 올리비에는 영화 촬영이 시작되고 후회했다. 마릴린과 올리비에의 연기 격차가 너무 컸기 때문이다. 미국의 연기강사 리 스트라스버그의 부인 포라가 마릴린 연기강사로 동행하면서 장면마다 간섭이 심했다. 마릴린은 언제나 지각이었다. 촬영장에 오지 않는 경우도 있었다. 런던 신문은 마릴린에 대해서는 관심이 없었고 비비안이 언제나 기사의 중심을 차지했다. 비비안은 매일 촬영장에 나타났다.

1956년, 비비안은 병으로 신음하고 있었다. 우울증에 시달려 집중력이 떨어지고, 식욕이 감퇴되어 체중은 급격히 줄었으며 잠을 잘 수 없었다. 그녀는 자살 충동으로 광적인 발작을 일으켰다. 격앙된 감정을 억누를 수 없어 옆에 있는 올리비에한테 대들고 덮치곤 했다. 욕지거리를 쏟아내며 판단력을 완전히 잃은 후엔 폐소공포증이 시작된다. 옷을 찢고 자동차, 기차, 비행기 등에서 뛰어내리려고 했다. 올리비에는 참담한 심정이었다.

주치의 코나치 박사(Dr. Arthur Conachy)는 리포트에 다음과 같이 썼다. "비비안은 성적 흥분에 사로잡혀 성적 이상행동을 일으킨다." 발작이 일어나면 비비안은 다량의 술을 마셨다. 음주는 병을 더욱 악화

시켰다. 비비안은 무너지고 있었지만 올리비에는 계속 영화(榮華)의 길을 달려가고 있었다.

극작가 존 오즈번(John Osborne)은 올리비에의 청탁을 받고 〈연예인 (The Entertainer)〉을 완성해서 그에게 보냈다. 비비안은 이 대본을 보고 출연하고 싶다고 했다. 1957년 봄, 요양을 마치고 난 후의 일이었다. 작가와 올리비에는 출연을 반대했다. 올리비에는 딸 역으로 조앤 플로라이트(Joan Plowright)를 택했다. 비비안도 반대요 작가도 반대인데, 올리비에는 굽히지 않았다. 비비안은 연습장에 자주 나타났다. 비비안이 오면 올리비에는 안정감을 잃었다. 비비안은 와서 가만히 있지 않았다. 올리비에, 플로라이트, 연출가 토니 리처드슨(Tony Richardson)을 싸잡아 비판했다. 급기야는 조지 디바인(George Devine)과 언쟁을 벌여 비비안의 연습장 출입이 제한되었다.

여름이 다가오자 비비안의 우울증이 심해졌다. 올리비에는 이를 극복하기 위해 순회공연을 시작했다. 파리를 시작으로 유럽 도시를 도는 일이었다. 비비안이 비행기를 싫어했기 때문에 기차로 이동하기로 했다. 5월 16일 파리에서 첫 공연을 올리고, 10일 후, 사라 베르나르 극장에서 비비안은 프랑스 문화훈장 '레지옹 도뇌르 기사십자장'을 수여받았다. 파리 공연은 대성공이었다. 비비안은 냉담한 런던을 떠나 파리의 따뜻한 환영에 대만족이었다. 파리에서 베네치아로 가는 도중에 극심한 더위로 비비안은 발작 증세를 보였다. 베오그라드에 도착하는 시점에 비비안은 담배와 술로 흥분 상태가 되었다. 군중들은 비비안을 보려고 열광적이었다. 빈에서 바르샤바까지 22시

간 걸린 기차여행은 35도 무더위 속에서 강행되었다. 식당차가 없어서 음식도 물도 불편했다. 비비안이 올리비에한테 던진 분장가방이 빗나가서 창문을 부숴버렸다, 비비안은 바르샤바에서 의사의 치료를 받고 엉엉 울어댔다. 그러다 첫날 막이 오르던 날, 비비안은 정상으로 돌아왔고 7월에 런던으로 돌아왔다.

122년 역사를 자랑하는 세인트제임스 극장을 철거하는 문제를 상원에서 심의할 때, 비비안은 7월 20일 이에 항의하며 종을 울리면서 스트랜드 거리를 행진했다. 비비안은 의회로 가 방청석에서 의원들을 향해 반대 연설을 했다. 비비안은 수위의 퇴장 명령을 받고 광란 상태에 빠졌다. 비비안의 행동에 충격을 받은 처칠 경은 극장 지원 기금 500파운드를 기부했다. 결국 의회는 극장 철거 중지를 결의했다.

비비안의 병세는 다시 악화되었다. 비비안은 전남편과 함께 휴양여행을 떠났다. 이 때문에 올리비에 부부의 이혼설이 떠돌기 시작했다. 비비안은 극구 부인했다. 제니 만(Jenny Mann) 의원은 비비안이 의회에서 일으킨 소란과, 리 홀먼과 보낸 휴가를 비난했다. 이에 대해 홀먼은 "의원의 비겁한 인신공격과 중상"에 항의하는 성명을 발표했다. 휴양 후, 비비안은 건강하고 안정된 모습으로 런던에 돌아왔다. 딸 수잔이 12월 6일 결혼했다. 결혼식이 끝난 후, 수잔과 함께 전남편 홀먼을 따라가는 비비안을 보고 사람들은 다시 숙덕거리기 시작했다.

비비안은 자신의 병에 대해 절망적이었다. 병 때문에 올리비에가 다른 여자 품에 빠져드는 일을 걱정했다. 올리비에가 조앤 플로라이트를 사랑한다는 소문이 떠돌았다. 하지만 비비안은 이 일을 믿지 않

앉다. 올리비에는 비비안과 거리를 두고 있었다. 둘 사이엔 먹구름이 깔려 있었다. 옛사랑의 기쁨은 온데간데없이 사라졌다. 비비안은 고독했다. 조앤 플로라이트가 올리비에 때문에 이혼한다는 소식이 신문에 났다. 비비안은 믿지 않았다. 그러나 올리비에를 잃고 있다는 것은 감지할 수 있었다. 플로라이트는 26세의 젊고 유망한 배우였다. 비비안은 여전히 아름답고 교양 있었지만 이미 젊음은 지났다. 올리비에는 〈연예인〉 공연이 끝나자 뉴욕으로 자리를 옮겼다. 플로라이트는 무대 스케줄을 따라 올리비에와 함께 움직이고 있었다.

1958년 2월, 비비안은 〈천사들의 결투〉(장 지로두 원작 〈뤼크레스를 위하여〉를 크리스토퍼 프라이가 각색한 작품)에 출연하기로 작정했다. 올리비에와의 관계는 호전되지 않았다. 해를 거듭하며 비비안은 고뇌의 시간을 보내고 있었다.

1960년, 올리비에와 플로라이트는 동거를 시작했다. 비비안은 〈천사들의 결투〉 런던 공연을 끝내고 뉴욕 브로드웨이 순회공연을 떠났다. 이 작품은 별거하는 부부들의 애환을 담고 있다. 비비안은 자신의 이야기를 하는 듯해서 대사하는 일이 괴로웠다. 작중인물 파올라의 연기는 호평이었다. 그해 여름, 건강이 다시 악화된 비비안은 유럽으로 가서 어머니 곁에서 요양을 했다. 올리비에는 뉴욕에서 돌아와서 〈악마의 제자〉 영화 촬영 준비를 하고 있었다. 그는 며칠 동안 비비안과 함께 지냈다. 비비안은 기뻤지만 밤이 되면 올리비에를 비난했다. 올리비에는 결국 비비안 곁을 떠났다.

11월 5일, 45세 탄생일에 비비안은 〈천사들의 결투〉 무대에 다시

돌아왔다. 올리비에는 비비안이 갖고 싶어 하던 롤스로이스 자동차를 선물로 보냈다. 올리비에 부부는 배우 로렌 바콜 환영파티를 성대하게 열어주었다. 이들의 화기애애한 모습이 신문에 크게 보도되었다. 비비안은 노엘 카워드 신작 〈루루를 찾아서〉 무대에 출연해서 "아름답고 섬세한 연기"로 다시 각광을 받았다.

올리비에와 비비안은 25년간 함께 살아왔다. 비비안은 여전히 올리비에의 사랑을 바라고 있었지만, 자신의 병 때문에 불가능하다는 것을 느꼈다. 그녀는 밤마다 올리비에의 전화를 기다렸지만, 전화 벨은 좀처럼 울리지 않았다. 올리비에 부부는 노트리 저택 매각 문제를 거론하기 시작했다. 비비안에게 올리비에가 없는 그 집은 무의미했다. 이들 부부는 크리스마스 휴가도 따로 지냈다. 올리비에는 미국에서, 비비안은 스위스에서 지냈다. 그해 12월 18일, 비비안의 부친 어니스트가 75세로 사망했다. 모든 것이 그녀 곁을 떠나는 느낌이 들었다. 어머니 거트루드가 개업한 미용실은 성업을 이뤘고 비비안은 어머니에게 의존하며 살고 있었다.

〈리처드 3세〉는 올리비에가 세 번째로 감독한 영화였다. 코르더가 권하고, 비비안과 캐럴 리드 감독이 강력히 추천했다.

1944년, 올리비에는 분장에 공을 들였다. 얄팍하게 닫힌 입술, 길게 늘어진 검은 머리, 종유석 모양의 코, 등이 굽은 기형적인 몸의 걸음걸이는 마귀 같았다. 올리비에는 제작자, 감독, 주인공 등 1인 3역을 해냈다. 그는 모든 연기자들을 독려하면서 그들의 재능을 최대한도로 끌어냈다.

영화가 개봉된 첫날, 여왕과 필립 대공이 참관하면서 대성황을 이루었다. 신문은 대서특필이었다. "올리비에는 이 작품의 정신 속으로 깊이 파고들었다."(『옵저버』) "장엄하고, 감동적이며, 찬란하게 만들어진 셰익스피어 작품이다."(『선데이 타임스』) "우리 시대 최고의 셰익스피어 영화다."(『런던 이브닝 스탠더드』), "가장 감동적인 〈리처드 3세〉이다."(『선데이 익스프레스』) 모든 언론은 격찬했다. 미국에서 시작된 첫 상영은 『뉴욕타임스』 일면 톱기사가 되었다. NBC 방송은 1회 방영권으로 5천만 달러를 지불하여 미국 45개 주, 146개 지국에서 방영했다. 미국 4천만 관객이 영화를 보고 열광했다.

올리비에는 이 영화로 영국 영화상 가운데 연기상, 작품상, 종합예술상을 수상했다. 제작자 코르더는 〈맥베스〉 영화를 올리비에와 함께 만들 예정이었지만, 1956년 1월 22일 갑작스런 죽음으로 그 일은 성사되지 못했다. 이후 올리비에는 마릴린 먼로와 영화에 출연했는데, 비비안 리와 공연했던 연극 〈잠자는 왕자〉의 영화화였다. 육체파 배우 마릴린과 셰익스피어 배우 올리비에와의 만남은 화제의 중심이었다. 마릴린은 영화 〈이브의 모든 것〉 〈나이아가라〉로, 그리고 야구선수 조 디마지오와 극작가 아서 밀러와의 결혼으로 화제가 되고 있었다. 올리비에도 비비안과의 문제로 뉴스의 대상이었다. 올리비에는 밀턴 그린(Milton Greene)과의 〈맥베스〉 영화 촬영을 앞두고 있었다.

2월 9일, 200명의 기자들 앞에서 8월에 촬영이 시작된다고 알렸다. 그 사이 5개월 동안 올리비에는 자선활동을 하면서 마릴린과의 촬영에 들떠 있었다. 마릴린은 올리비에를 최고의 배우라며 존경했다. 올

리비에는 첼시의 집을 매각하고, 윌리엄 월턴의 집을 9개월간 세냈다. 올리비에는 제작자, 감독, 배우, 자선사업가, 영국 배우 조직의 운영자 등의 일로 바쁘게 지내고 있었다. 매일 아침 5시 반에 기상해서 저녁 7시 반에 스튜디오를 떠났다. 비비안은 8월 12일 토요일, 〈남해의 거품〉 역할을 엘리자베스 셀러에게 넘겨주고 자택에서 요양을 시작했다.

올리비에는 바쁜 일정 때문에 비비안과 함께 있는 시간이 점점 줄어들었다. 자신이 해야 할 역할을 마릴린이 하는 것이 원통했지만, 마릴린을 추천한 사람이 얄궂게도 비비안 자신이었으니 어쩔 수 없었다. 9월 말, 비비안은 이탈리아 휴양 명승지 포르토피노에서 10일을 지내고 돌아왔다. 올리비에는 바쁜 일정으로 1956년 셀즈닉 황금 월계수 트로피 시상식에 참석하지 못했다. 올리비에는 훗날 마릴린에 대해 솔직히 털어놨다. "나는 말할 수 없이 마릴린에게 빠져들었다. 그녀를 사랑한 것이다. 그녀는 너무나 사랑스럽고, 영리하고, 재미있다. 육체적인 매력도 대단했다. 나는 온몸이 숨 나간 양처럼 되어 집에 돌아왔다. 20년 전, 비비안을 만났을 때 내 아내 질이 불쌍해 보였던 것처럼. 비비안이 처음으로 불쌍해 보였다." 〈왕자와 쇼걸〉은 1957년, 뉴욕에서 개봉되었다. 흥행에는 성공하지 못했지만 호평이었다. 올리비에의 연기는 놀라웠다. 마릴린의 연기도 자연스럽고, 신선했다. 마릴린의 특기인 "육체의 충격"이 스크린에 넘쳤다. 이 영화로 마릴린은 데이비드 도나텔로상을 수상했다. 그로부터 5년 후, 마릴린은 세 편의 영화를 더 찍은 다음 36세의 젊은 나이에 비극적인 죽음을 맞

았다.

올리비에는 본연의 자세로 돌아왔다. 1957년 2월 올리비에는 래
티건의 작품 〈서로 다른 테이블〉의 영화를 위해 할리우드로 갔다. 그
가 좋아하는 배우 스펜서 트레이시(Spencer Tracy)와 버트 랭커스터(Burt
Lancaster)와 협의하던 중 일이 어긋나 30만 달러의 일을 포기하고 '성
난 젊은이' 세대의 27세 작가 존 오즈번의 〈연예인〉을 주당 50파운
드에 계약했다. 5주간의 작품 활동 후 그는 피터 브룩의 〈타이터스 안
드로니커스〉 재공연 무대를 위해 파리를 시작으로 유럽 순회공연을
떠났다. 셰익스피어 기념극단에 속한 60명의 배우들과 함께였다. 파
리 관객들은 이 무대를 보고 충격을 받아 기절하고, 여배우 미셸 모건
(Michelle Morgan)은 비명을 질렀다. 배우 장 마레(Jean Marais)는 다급한
나머지 혀를 깨물었다. 더글러스 페어뱅크스(Douglas Fairbanks)는 씹던
껌을 삼켰다. 프랑수아즈 로제(Francoise Rosay)는 식인파티 장면을 보고
채식주의자가 되겠다고 결심했다. 열흘 동안 사라 베르나르 극장은
초만원이었다.

올리비에는 파리에서 50번째 생일을 자축했다. 그는 런던으로 돌
아와서 5주간 공연을 계속했다. 1957년은 올리비에 뜻대로 모든 일
이 잘 진행되는 해였다. 그는 연극 무대와 스크린에서 눈부시게 활동
했다. 〈연예인〉 재공연, 〈악마의 제자〉 영화 출연, 호주 연극 〈열일곱
번째 인형의 여름〉 제작 등이다.

시대는 시위로 어수선했다. 수에즈 운하 침공과 헝가리 혁명으로
세계는 소란스러웠다. 비비안의 건강은 날로 악화되었다. 세인트제

86

임스 극장 철거 문제로 사회적 논란이 격렬해졌다. 8월 4일, 〈타이터스 안드로니커스〉가 종연된 후, 올리비에의 사생활이 2주간 여론의 도마 위에 올랐다. 올리비에와 비비안이 각자 여름휴가를 보내기 때문이었다.

1956년, 올리비에는 찬도스 경(Lord Chandos)으로부터 국립극장장 취임 요청을 받았다. 이 일이 있은 후, 올리비에는 오즈번의 작품 〈시골 아내(Country Wife)〉를 보러 갔다. 그는 이 연극에 출연했던 조앤 플로라이트에 매혹되었다. 비비안이 플로라이트를 사랑하느냐고 묻자 올리비에는 그렇다고 말했다. 그는 비비안이 별로 이의를 제기하지 않는 것에 일단 안심했다. 그런데 사건이 터졌다. 어느 날 밤, 비비안은 잠자리에서 올리비에를 미친 듯이 공격했다. 그가 옆방으로 피하자 비비안은 문을 열고 따라 들어와서 그를 붙들고 늘어졌다. 올리비에는 그녀를 침실로 끌고 가서 잠자리에 밀어 넣었고 이때 비비안은 침대 옆 대리석 탁자에 얼굴을 부딪쳐 눈에 상처를 입었다. 이 사건 이후 둘은 서로 소원하게 지냈다. 비비안에 대한 반작용으로 올리비에의 플로라이트에 대한 사랑은 나날이 깊어졌다.

비비안은 〈천사들의 결투〉로 배우로서의 명성이 날로 높아가고 있었다. 그녀가 런던의 아폴로 극장 무대 위에 있을 때, 올리비에는 플로라이트와 함께 보스턴과 뉴욕에서 〈연예인〉에 출연하고 있었다. 올리비에는 비비안에게 6개월간의 별거를 제안했다. 올리비에는 그 기간에 할리우드에서 커크 더글러스(Kirk Douglas)와 함께 〈스파르타쿠스〉 촬영에 참여할 예정이었다. 그 일이 끝나면 뉴욕으로 가서 서머

싯 몸의 걸작 소설『달과 6펜스』텔레비전 작품에 참가할 계획이었다. 런던으로 돌아왔을 때, 비비안으로부터 전화가 왔다. 비비안은 울먹이면서 자신이 잭 메리베일과 사랑에 빠졌다고 말했다. 메리베일은 1941년 올리비에의 〈로미오와 줄리엣〉 공연에 참여한 배우였다. 올리비에는 다시 할리우드로 가서 피터 유스티노프(Peter Ustinov), 찰스 로턴(Charles Laughton) 등을 만나고 스탠리 큐브릭 감독을 만났다. 이 시기 올리비에는 조앤 플로라이트와 매일 편지를 왕래했다.

6월 4일 〈스파르타쿠스〉 촬영이 끝나고 9월 말 〈연예인〉 영화화 작업이 시작되었다. 무릎 부상으로 〈코리올레이너스〉 무대에 서는 것이 불가능해지자 그는 조앤과 함께 파리 근교 센 포르(Seine Port)로 갔다.

비비안과 잭 메리베일,
올리비에와 조앤 플로라이트

잭 메리베일은 올리비에 부부가 주관하는 일요일 가든파티에 간혹 참석하였다. 그 후 10년 동안 두 사람은 얼굴을 맞댄 적이 없었다. 1960년, 〈천사들의 결투〉에서 메리베일이 비비안의 남편 역을 맡은 것이 인연이 되었다. 비비안은 메리베일을 만나면 힘이 났고 자신이 여자임을 새삼 느끼게 되었다. 올리비에가 젊은 여배우와 연애를 하는 동안 아무런 대책도 없었던 비비안은 미남이고, 재능 있고, 지적인 남자 메리베일에게 매력을 느꼈다. 불안감도 공포심도 사라졌다. 이상하면서도 반가운 일이었다. 메리베일은 비비안과의 만남을 끊을 수 없는 운명이라 생각했다. 그녀의 미모, 포근한 미소, 몸에 감기는 다정한 목소리에 가슴이 설렜다. 그러나 상대는 올리비에의 부인이자 전설적인 배우로, 감히 접근하기 어려운 존재였다. 그래서 항상 거리를 두고 그녀를 만났다. 비비안은 메리베일을 만나는 동안에도 올리비에를 잊지 못하고 있었다.

비비안은 연습이 끝나면 메리베일과 로버트 헬프먼(Robert Helpmann)을 이끌고 자신의 거처로 가서 술 파티를 벌였다. 이후, 비비안과 잭은 틈날 때마다 함께 산책하면서 애정을 나눴다.

4월 19일은 공연 첫날이었다. 비비안은 메리베일과 함께 무대에 나가 연기를 하고 관객의 박수를 받았다. 무척 기뻤다. 실상 관객의 환호와 박수는 비비안을 위한 것이었다. 극장 밖에서도 관객들이 비비안을 보기 위해 모여들어 열광했으므로 기마경찰이 출동해야 했다. 그녀는 기분이 좋았으며 최근에는 격앙된 모습을 보이지 않았다. 메리베일은 비비안이 다시 정상으로 돌아왔다고 생각했다. 그러나 이 모든 것은 물거품처럼 일순간에 사라졌다. 비비안의 증세가 다시 나타나기 시작한 것이다. 올리비에는 뉴욕에 있는 아이린 셀즈닉에게 비비안을 돌봐달라고 부탁했다. 메리베일은 비비안과 함께 아이린의 시골집으로 갔다. 비비안은 충격요법을 받았고, 두통을 참으면서 무대를 지켰다. 공연은 아무런 실수 없이 잘 끝나곤 했다. 비비안은 최선을 다하고 있었다. 분장실에서 극심한 고통을 받으면서도 무대에 들어서면 평온을 유지했다. 비비안은 날이 갈수록 메리베일과 점점 더 가까워졌다.

1957년 8월 26일, 플로라이트가 로열코트 극장에서 올리비에를 처음 만난 후, 2년의 세월이 흘렀다. 올리비에가 어머니의 죽음으로 허탈한 상태에 있을 때, 플로라이트는 올리비에한테 어머니의 모습을 상기시켜주었다. 플로라이트는 가정적인 여성이었다. 그녀는 말했다. "나는 고급 음식이나 고급 와인을 좋아하지만, 많은 돈을 바라지

않습니다. 바깥 나들이는 좋아하지만, 사치스러운 사교 생활은 기피합니다. 나는 상업적인 영화에 출연하고 싶지 않습니다. 연극배우로 남아 있고 싶습니다."

플로라이트는 기혼여성이기에 올리비에는 난감했다. 비비안도 고민스러웠다. 세론(世論)은 술렁대고 소문은 번졌지만, 올리비에와 비비안은 무거운 침묵을 지켰다. 1959년, 노트리 저택은 빈집처럼 되었다. 비비안의 화려했던 주말 파티는 막을 내렸다.

플로라이트는 1960년 6월 28일 로열코트 극장에서 재공연된 〈뿌리〉 무대에 출연하면서 명성이 치솟았다. 올리비에가 감탄한 연극이었다. 그는 플로라이트의 치밀하고 감성적인 연기에 깊은 감명을 받았다. 플로라이트는 이후 연극상을 휩쓸었다. 〈꿀맛〉으로 1960년 토니상을 수상하고, 1961년에 뉴욕비평가상을 받았다. 〈세인트존〉으로 1963년 이브닝 스탠더드상을 받고, 1970년 CBE상을 수상했다. 〈어제 이전의 침대〉로 1976년 버라이어티 클럽상을 수상했으며, 〈필루메나〉로 1978년 웨스트엔드 최우수여우상을 받았다.

1959년 6월, 올리비에는 오랫동안 비비안과 떨어져 있다가 런던으로 돌아왔다. 그러나 비비안과 오붓한 시간을 가질 여가도 없이 스트랫퍼드 100시즌 축하 공연 준비로 바쁘게 지냈다. 이 축제는 기라성 같은 배우들이 다섯 작품 무대에 오르면서 34주간 공연되었다. 올리비에는 〈코리올레이너스〉 무대에서 열광적인 박수를 받았다. 그는 루이스 카슨(Lewis Casson) 연출로 21년 전 이 작품에 출연한 적이 있었다. 그 당시는 전통적인 방식으로 무대를 만들었는데, 이번에는 28세

의 신진 연출가 피터 홀(Peter Hall)의 진취적인 방식과 올리비에의 새로운 해석이 부각된 무대가 되었다. 『미드센트리 드라마』를 쓴 평론가 로렌스 키친은 1938년의 작품과 비교해서 '대사 전달 방식의 변화'를 주목했다. 이 작품에서 화제가 된 것은 22세의 신인 배우 바네사 레드그레이브(Vanessa Redgrave)가 등장해서 신선한 연기를 보여준 일이었다.

〈연예인〉 영화의 시나리오를 담당한 작가 존 오즈번은 플로라이트 역할에 중점을 두는 이야기로 작품을 재구성했다. 플로라이트는 1929년 지방신문 편집자의 딸로 태어났다. 1940년 아널드 웨스커의 작품에 발탁되어 주변의 시선을 모았다. 미셸 생드니(Michel Saint-Denis), 글렌 쇼(Glen Byam Shaw), 조지 디바인(George Devine)의 총애를 받고 1956년 영국 스테이지 컴퍼니에 소속되었다. 이후 〈시골 아내〉와 〈의자들〉에 출연하면서 젊은 세대 배우들의 리더로 부상했다.

1960년 8월 1일, 올리비에는 플로라이트와 함께 파리를 경유해서 빈으로 갔다가 11일 런던으로 돌아왔다. 플로라이트는 이튿날 〈꿀맛〉 공연을 위해 뉴욕으로 떠났다. 얼마 후, 올리비에도 〈베켓〉 공연을 위해 뉴욕으로 갔다. 이들 두 연인은 공연을 계기로 뉴욕에서 다시 만나게 되었다. 올리비에는 공연 중에 그레이엄 그린(Graham Greene)의 작품 〈권력과 영광〉 TV 드라마 연습을 진행하다가 〈베켓〉이 종연되자 즉시 촬영에 들어갔다. 일이 끝나고 런던으로 돌아오니 플로라이트는 임신 4개월이었다. 올리비에는 치체스터 축제 극장(Chichester Festival Theatre)의 예술감독을 맡게 되었다. 새 집 마련과 극장 일로 올리비에

는 정신없이 지냈다. 그는 오클랜드 파크에 플로라이트와 함께 살 집을 마련했다. 그해 12월 3일, 조앤 플로라이트는 아들을 출산했다.

1960년, 〈코뿔소〉무대에 올리비에와 함께 출연했던 조앤 플로라이트는 남편에게 이혼을 청구했다. 올리비에도 비비안과 헤어질 결심이 섰다. 그런 사연의 편지를 받고 비비안은 큰 충격을 받았다. 어떻게 하겠느냐는 친구들의 물음에 비비안은 "올리비에 원하는 대로 해야지"라고 결연하게 대답했다. 그날 공연이 시작되기 전, 비비안은 기자들에게 "레이디 올리비에는 로렌스 경이 이혼을 청구한 사실을 알립니다. 레이디 올리비에는 그가 원하는 대로 모든 것을 승낙합니다"라고 성명을 발표했다.

1960년 5월 22일이었다. 다음 날 아침, 9시 30분, 신문기자가 비비안의 성명서 내용을 올리비에한테 전했다. 올리비에는 태연했다. 조앤 플로라이트는 당황했다. 사실 비비안은 고통스러웠다. 좌절감을 극복하는 방법은 연기에 열중하는 일이었다. 비비안은 〈천사들의 결투〉〈루루를 찾아서〉〈카밀리아의 귀부인〉 등 무대에 집중했다. 메리베일도 마음이 아팠다. 비비안과 메리베일이 등장하는 뉴욕 공연은 잠시 쉬기로 했다. 그 기간 동안에 비비안은 영국으로 돌아가서 병 치료에 전념하기로 했다.

그해 6월 10일, 비비안은 런던으로 갔다. 올리비에는 메리베일에게 전화를 걸어 비비안과 결혼할 의사가 있느냐고 물었다. 그는 그런 생각이 없다고 말했다. 그에겐 비비안의 정신병이 큰 걱정거리였다. 비비안은 올리비에한테 만나자고 했으나 그는 일단 거절했다. 비

비안이 런던에 도착한 날 밤, 어머니 거트루드와 디자이너 범블 도슨 (Bumble Dawson)과 함께 이턴 스퀘어 54번지 집에서 함께 지내던 중 새벽 2시에 갑작스럽게 그녀의 병이 악화되었다. 거트루드는 코나치 박사(Dr. Conachy)를 불렀다. 비비안은 진통제를 맞고도 뜬눈으로 밤을 새우며 메리베일에게 "나는 당신을 사랑하고, 사랑하고, 무엇보다도 당신을 사랑합니다"라는 열렬한 편지를 썼다.

비비안이 실의와 좌절감에 빠져 있을 때, 그 일을 극복하는 한 가지 방법은 편지 쓰기였다. 물론 기쁜 일이 있어도 편지를 썼다. 우정을 중요시한 비비안은 30명가량의 친구들과 편지 왕래를 했다. 꽃도 선물도 푸짐하게 보냈다. 비비안의 아침은 햇살이 잔잔한 창가에서 왕조 시대 테이블에 기대어 푸른색 편지지에 대충 8통에서 10통의 편지를 쓰는 일과로 시작되었다. 비비안은 이 일로 마음의 위로를 느끼며 행복감에 젖었다. 하루의 일과 중 책을 읽고, 그림 그리고, 정원 가꾸는 일도 계속되었다.

치료를 받은 비비안은 병이 회복되어 미국으로 출발했다. 아이들와일드 공항에서 비비안은 메리베일을 만나고, 두 사람은 로스앤젤레스행 열차를 탔다. 비비안은 고양이 '푸 존스'를 데리고 왔다. 르누아르 그림도 갖고 왔다. 이 그림만은 비비안이 어디를 가도 눈앞에 있어야 했다. 샌프란시스코, 시카고, 워싱턴 공연을 메리베일과 끝낸 다음 두 사람은 호화여객선을 타고 귀국길에 오르면서, 도중에 파리에 들러 그곳에서 스위스까지 드라이브해서 노엘 카워드를 방문했다.

같은 해 12월 2일, 런던 이혼재판소에서 변호사가 진술하는 동안

비비안은 눈을 감고 있었다. 비비안은 올리비에가 플로라이트를 사랑한다고 자신에게 말했다는 사실을 법정에서 시인했다. 영국의 법은 부부 쌍방이 밀통(密通)을 인정하면 판사가 이혼 판결을 내리는 것이 관행이었다. 판사는 비비안의 입장을 인정했다. 이혼 소송 비용은 올리비에가 지불했다. 이혼 판결이 나온 뒤, 비비안은 법정을 나와 올리비에가 선사한 롤스로이스 좌석에 몸을 파묻고 눈물을 흘렸다. 집으로 들어가면서도 계속 비비안은 울고 있었다.

1961년, 비비안은 테너시 윌리엄스 작품 〈로마의 애수〉에 출연하면서 모든 것을 잊으려고 했다. 유진 오닐 연출로 명성을 떨친 미국 연출가 호세 킨테로(Jose Quintero)의 첫 감독 작품이었다. 촬영 첫날, 킨테로의 팔에 안겼던 비비안의 몸과 손은 싸늘했다고 감독은 회상했다. 비비안과 메리베일은 별거하고 있었지만, 촬영이 없는 날은 둘이서 함께 지냈다. 올리비에는 당시 미국에서 〈베켓〉에 출연하고 있었다. 플로라이트는 〈꿀맛〉 무대에 있었다. 이들이 곧 결혼할 것이라는 소문이 파다했다. 비비안은 올리비에가 결혼하기 전에 한 번 만나고 싶었다. 올리비에는 플로라이트와 함께라면 만나겠다고 말했다. 단둘이 만나고 싶었던 비비안은 큰 충격을 받았다. 비비안은 그래도 좋으니 만나자고 했다. 이들은 뉴욕 연극인들의 단골 식당인 '사디'에서 만나기로 했다. 비비안이 플로라이트를 보자, 조앤은 고개를 숙였다. 올리비에는 플로라이트 손을 꼭 잡고 있었다. 올리비에는 비비안에게 곧 결혼한다는 소식을 전했다. 그때, 플로라이트는 고개를 들고 환히 웃고 있었다.

깊은 좌절감 속에서 비비안은 3월 17일 런던으로 돌아왔다. 올리비에가 3월 11일 결혼했다는 소식을 기자들이 비비안에게 전했다. 촬영소에서 그 소식을 듣고 쓰러지는 비비안을 킨테로 감독이 가로챘다. 이후 4주간 계속된 촬영 일정은 비비안에게는 이루 말할 수 없는 고통이었다. 촬영 중에 비비안이 낙마하는 사건이 발생했다. 그 말은 올리비에가 〈리처드 3세〉 촬영 때 탔던 말이었다. 영화 촬영이 끝난 후, 비비안은 울적한 마음을 달래면서 술을 마시기 시작했다. 그녀는 계속 기력을 잃고, 안색은 나빠지며, 신경은 곤두섰다. 비비안의 우울증이 다시 나타나기 시작했다. 비비안은 탐식(貪食)으로 체중이 늘었다. 그런 몸의 변화는 정신병 발작의 징후였다. 주치의가 와서 병의 확산을 막는 치료를 했다.

비비안은 올드빅 극단과 해외공연을 예정하고 있었다. 병이 도지면 공연은 파국을 맞게 되어 모두가 초조했다. 충격요법으로 병의 발작은 막았지만, 문제는 체중이었다. 온천으로 가서 일주일 동안 체중 감소 요법을 받은 후, 비비안은 1961년 7월 초, 멜버른에 도착했다. 그곳에서 계속된 공연은 8월 26일 종연되었다. 8월 28일에 시작된 브리즈번 공연을 마치고, 12일간의 휴가가 끝나면 비비안은 시드니 로열 극장 무대에 설 예정이었다. 그런데, 비비안은 시드니에서 두 번째 주 공연이 끝날 무렵 기운을 잃기 시작했다. 비비안은 분장실에서 울음을 터뜨렸다. 메리베일과 단원들이 정성을 다해 간호한 덕에 안정을 찾고 눈물을 거두었다.

호주 공연은 1962년 3월 17일 막을 내렸다. 12일 후, 중남미 순회

공연이 시작되었다. 멕시코 공연을 끝내고, 베네수엘라 수도 카라카스를 거쳐 칠레, 우루과이, 브라질 등에서 공연은 계속되었다. 5월 11일, 리우데자네이루 공연을 뒤로하고 비비안은 뉴욕을 경유해서 런던으로 돌아왔다. 올리비에와의 이별은 돌이킬 수 없는 회한이 되었지만, 무대가 비비안을 받쳐주고, 잭의 사랑이 비비안의 여로를 지켜주었다.

시대는 변하고 있었다. TV와 영화가 연극 이상으로 대중을 사로잡았다. 올리비에는 관객의 변함없는 갈채와 경탄 속에서 배우로서 최고의 영예를 누리고 있었다. 건강도 좋았다. 매사에 헌신적이요 적극적이었다. 예술가들의 협조와 저명인사들의 지원도 기대 이상이었다. 그러나, 시류와 상황의 급격한 변화는 그에게 미래에 대한 불안감을 느끼게 했다. 〈맥베스〉 영화 제작 중단이 그런 감정을 유발케 했다. 제작자, 연출가, 배우로서의 삼중 역할은 그로서는 과중한 일이 되었다. 그는 방향 전환을 모색하게 되었다.

〈악마의 제자〉 영화에 출연해서 버트 랭커스터, 커크 더글러스와 경연한 것이 돌파구가 되었다. 그는 두 거물 배우를 압도하는 명연기로 대중들의 전폭적인 지지를 받게 되었다. 평론들도 대서특필이었다. 『런던 이브닝 스탠더드』는 일면 톱기사로 "세계적인 위대한 배우" 올리비에를 다음과 같이 칭찬했다.

볼 만한 영화였다. 로렌스 올리비에가 생애 최고의 연기를 보여줬기 때문이다. 그는 자신만만하게 조연을 맡았다. 버트 랭커스터

와 커크 더글라스 두 주역 배우로부터 영화를 빼앗아올 수 있다는 것을 알고 있었다. 사실 그러했다. 명배우 두 사람은 멍청한 바보처럼 되어버렸다.

영화에서 스타가 된 올리비에는 TV에도 진출했다. 셰익스피어 배우에서 대중연예와 상업방송으로 건너간 그의 기민한 행동에 대해서 대중은 한편으로 반발하고 놀라면서도 그 순발력에 감탄했다. 비비안은 여전히 무대를 고집했다. "나는 그레타 가르보(Greta Garbo)가 되는 것보다 이디스 에번스(Edith Evans)가 되겠다"고 당당하게 말했다. 올리비에와 비비안의 상반된 입장은 이들의 활동 영역을 갈라놓았다. 올리비에가 미국에서 영화를 찍고 있을 때, 비비안은 런던의 웨스트엔드 무대에 서 있었다. 올리비에가 스트랫퍼드에 있을 때, 비비안은 노엘 카워드의 런던 무대에 출연하고 있었다. 올리비에가 미국에서 런던으로 돌아오면, 비비안은 해외공연 중이었다. 이처럼 두 사람의 생활은 격리되었다.

〈스파르타쿠스〉는 〈캐리〉 이후 올리비에의 두 번째 영화였다. 그는 이 영화로 25만 달러를 받았다. 올리비에는 영화일로 6개월 동안 미국에 머물렀다. 올리비에는 〈맥베스〉 제작비로 필요한 150만 달러를 위해 참아가며 영화일을 해내고 있었다.

10　이별과 죽음
_ 근원으로의 귀환

　　　　　노틀리 장원의 저택과 아름다운 정원, 그
리고 예술의 동반자 올리비에를 잃어버린 비비안은 비탄의 세월을 보
내고 있었다. 비비안은 메리베일과 함께 티커리지(Tickerage) 집으로 향
했다. 집에 도착하니 반기는 것은 고양이뿐이었다. 비비안은 북받치
는 슬픔을 누를 길이 없었다.

　1962년 11월 5일, 비비안은 티커리지 자택에서 49세 생일을 보냈
다. 친구들이 와서 생일을 축하했다. 〈토바리치(Tovarich)〉에 출연하
기 위해 뉴욕으로 출발하기 전날, 비비안은 어머니 거트루드와 메리
베일과 함께 런던으로 왔다. 마크 헤론(Mark Herron)과 결혼했던 당시
의 스타 주디 갈런드(Judy Garland)가 이들 셋을 만찬에 초대했다. 메리
베일은 존 휴스턴 감독 영화 〈아드리안 메신저의 리스트〉에 출연하기
위해 런던에 남게 되었다. 비비안은 12일 뉴욕에 도착해서 동료 배우
들의 환영을 받으며 도셋 호텔에 들어섰다. 비비안은 수면제를 복용

하고 잠자리에 들었다.

비비안과 메리베일은 매일 편지 왕래를 했다. 낮 동안에는 노래와 춤 연습을 했다. 저녁에는 테너시 윌리엄스, 아널드 와이즈버거(Arnold Weisberger), 비비안의 대리인 밀턴 골드먼 등 친구들과 담소를 나누며 지냈다. 노엘 카워드가 찾아와서 함께 식사를 하는 날도 있었다. 비비안은 낡은 편지 한 통 꺼내들고, "이것이 당신이 병상에 있는 나에게 보낸 편지입니다. 저는 이 편지를 항상 갖고 다닙니다"라고 카워드에게 말했다. 주말은 디이츠(Dietz) 부부와 함께 샌즈포인트에서 지냈다. 밤에는 『뉴욕타임스』를 읽고, 크로스워드 퍼즐을 푼 후, 메리베일에게 편지를 썼다. 네댓 시간 자고, 룸서비스로 아침식사를 했다. 비비안은 골드먼에게 메리베일이 뉴욕에서 일할 수 있는 작품을 찾아달라고 부탁했다. 메리베일은 휴스턴 영화를 끝내고 있었다. 그가 옆에 없으면 비비안은 불안했다.

비비안은 리허설을 시작했다. 크리스마스 때도 연습은 진행되었다. 1963년 3월, 뮤지컬 〈토바리치〉 공연이 시작되었다. 극장은 갈채와 함성으로 넘쳤다. 비비안의 춤 연기에 관객들이 열광했다. 극평은 찬반으로 대립했지만, 매표구는 장사진이었다. 그사이 비비안의 체중이 줄어 건강 상태가 걱정스러워졌다. 비비안은 이 공연으로 토니상을 수상했다. 장기공연이 가능했지만, 건강 문제로 취소되었다.

9월 28일 비비안은 폐질환과 신경병으로 쓰러졌다. 코나치 박사의 치료를 받고 비비안은 티커리지 집으로 돌아왔다. 티커리지의 겨울은 황량했다. 잎이 떨어진 정원수들이 눈보라 속에서 떨고 있었다. 춤

고, 외롭고, 불안하면 비비안은 발작을 일으켰다. 메리베일은 심히 걱정스러웠다. 둘은 토바고(Tobago) 섬으로 휴양 여행을 떠났다. 푸른 수목과 아름다운 꽃이 만발한 바닷가에서 비비안은 한동안 건강한 나날을 보냈다.

1964년 런던에서의 투병 생활은 계속되었다. 코나치 박사가 별세하고 주치의는 리넷 박사(Dr. Linnett)로 바뀌었다. 병상에 있어도 비비안은 영화와 무대의 꿈을 버리지 못하고 있었다.

1965년, 영화감독 스탠리 크레이머(Stanley Kramer)로부터 〈바보들의 배〉에 출연해달라는 연락이 왔다. 비비안은 크레이머 감독을 만나고 나서 이 작품에 흥미를 느껴 700페이지 분량의 대본을 읽기 시작했다. 비비안은 대본을 읽은 후, 영화에 출연하기로 결심했다. 6월 16일, 촬영이 시작되었다. 비비안은 순조롭게 촬영을 하던 중 갑작스럽게 우울증 발작에 시달렸다. 마시기 시작한 술이 화근이었다. 메리베일은 친구들에게 전화해서 식사 전 칵테일을 삼가달라고 부탁했다. 크레이머는 비비안의 병을 사전에 알고 있었다. 그는 비비안의 건강을 돌보면서 촬영을 계속했다. 배우 리 마빈(Lee Marvin)과 시몬 시뇨레(Simone Signoret)의 헌신적인 도움으로 촬영은 무사히 끝나고 비비안은 이 영화로 1966년『필름 데일리』의 여우조연상을 수상했다. 이 상은 비비안이 받은 최후의 연기상이었다.

비비안은 9월 23일 런던으로 돌아와서 주말에 티커리지 자택으로 돌아왔다. 놀랍게도 비비안은 정상이었으나 메리베일은 신경과민 상태였다. 비비안은 생활비를 마련하기 위해서 2년에 영화 한 편을 해

야 했다. 메리베일도 영화일을 하면서 비비안의 생계를 돕고 있었다. 티커리지 저택은 다시 친구들로 붐볐고, 10월 18일에는 마거릿 공주와 스노든 경을 오찬에 초대할 수 있게 되었다. 스노든 경은 어린 시절 이 집에서 살았다고 말했다. 왕실 귀빈을 초대하는 자리이기에 비비안은 꽃을 따서 장식하고, 집 안을 꾸미고, 특별한 메뉴를 짰다. 비비안이 선택한 와인의 향기를 스노든 경이 격찬해서 비비안은 기분이 좋았다. 메리베일은 마음 졸이며 오찬이 무사히 끝나기를 기원했다. 비비안은 생일날 전남편 리 홀먼의 환대를 받으며 즐겁게 지냈다.

비비안은 인도에 살고 있는 스테빈스(Stebbins) 부부의 초청으로 인도로 갈 결심을 했다. 거트루드와 메리베일은 반대했지만, 비비안의 결심은 요지부동이었다. 비비안은 11월 19일, "나의 근원으로의 귀환"을 위한 여행길에 올랐다. 델리에 도착한 후, 아침식사를 마치고 비행기를 타고 카트만두로 향했다.

히말라야에서의 첫날은 비비안에게 깊은 감동을 안겨주었다. 비비안 생탄(生誕)의 땅을 두루 살피고, 인도 여러 곳의 관광을 즐긴 후, 비비안은 단 한 번의 발병도 없이 12월 18일 귀국 비행기에 올랐다. 그러나, 오는 도중 코르푸(Corfu)에서 난폭한 신경발작을 일으켰다. 그곳까지 마중 나간 메리베일은 비비안을 진정시키고 귀국길에 올랐다. 기적적으로 정상으로 돌아온 비비안을 기쁘게 한 것은 윈스턴 처칠 경이 1월 3일 비비안의 오찬 초대에 참석한다는 소식이었다. 처칠 경은 비비안이 출연한 넬슨 제독 영화를 평생 품고 살았다. 처칠 경은 비비안의 오찬에 참석한 후 얼마 안 있다가 서거했다.

1965년 4월 6일, 헬프먼(Helpmann)의 연출로 막이 오른 〈백작부인〉에 비비안은 산지아니 백작부인으로 출연했다. 이 공연은 그다지 큰 반응을 일으키지 못했다. 비비안은 초대손님의 접대 때문에 〈바보들의 배〉 첫 상영일에 참석하지 못했다. 이 영화는 〈바람과 함께 사라지다〉에 맞먹을 만큼 성황을 이뤘다. 비비안의 연기는 호평을 받아 11월 1일 프랑스의 '에투알 크리스탈 상(Etoile Crystal Prize)'을 수상했다. 시상식이 끝나고 런던으로 돌아와서는 희곡 신작들을 읽으면서 자신이 할 수 있는 역할을 찾았다. 그러던 중 올리비에가 병으로 쓰러졌다는 소식을 접하고 나서는 잠을 이룰 수 없었다. 올리비에는 여전히 그녀가 의지하는 대상이자 힘의 원천이었다. 이별의 슬픔은 세월의 파도에 씻겨 가물가물해지고 금빛 추억만 남았다. 비비안은 발작이 일어날 때마다 올리비에를 비롯해서 피해를 끼친 사람들에게 사과의 편지도 쓰고, 유감의 전화도 하고, 사죄의 말도 했다. 비비안의 교양과 품위 덕에 올리비에도, 메리베일도, 친구들도 비비안의 발작을 인내하며 너그러움을 베풀었다. 하지만 그러다가도 비비안의 광기가 발동되면 모두들 암담한 심경에 사로잡혔다. 발작이 거듭될수록 비비안의 체중은 줄고, 몸은 지쳤으며 원기를 잃었다. 발작은 시도 때도 없이 일어났다. 지병인 폐결핵도 악화되었다. 이런 암담한 상황에서도 비비안에게 체호프 작품 〈이바노프(Ivanov)〉 해외공연 요청이 들어왔다. 길거드 연출과 메리베일이 출연하는 미국과 캐나다 순회공연이었다. 비비안은 요청을 수락했다.

제작자 알렉산더 코엔(Alexander Cohen)은 뉴헤이븐, 보스턴, 필라델

피아, 워싱턴, 토론토, 브로드웨이 등지를 순회할 예정이었다. 2월 21일, 뉴헤이븐 초연은 호평이었다. 뉴헤이븐은 비비안과 메리베일이 만나 사랑이 움튼 유서 깊은 곳이었다. 비비안은 매우 기뻤지만 토론토의 강추위로 인해 감기에 걸려 건강이 악화되었다. 그래도 그녀는 공연을 멈추지 않았다. 5월 3일 화요일 밤, 브로드웨이 셰버트 극장에서 막이 오른 초연은 진행이 느린 지루한 공연이 되었다. 관객들은 집중력을 잃고, 관극의 긴장감을 잃었다. 잡담 소리와 기침 소리가 간단없이 객석에서 들렸다. 최악의 위험신호였다. 공연은 힘을 잃고 있었다. 위태로운 순간, 비비안의 등장으로 아슬아슬하게 위기를 넘겼다. "비비안이 무대에 나타나지 않았다면 공연은 무산되었을 것이다"라고 극평가는 언급했다.

비비안과 메리베일은 7월 27일 런던으로 돌아왔다. 비비안은 의사의 권고를 받아들여 휴양을 떠나기로 했다. 비비안은 티커리지에서 메리베일과 리 홀먼이 지켜보는 가운데 53번째 생일을 맞았다.

1967년, 비비안에게 에드워드 올비의 작품 〈미묘한 밸런스〉 런던 공연 출연 교섭이 들어왔다. 대본을 읽으며 연습을 준비하던 중 건강이 악화되어 갑작스레 중태에 빠졌다. 의사는 결핵이 양쪽 폐에 번지고 있다며 즉시 입원할 것을 권했다. 놀란 비비안은 완강히 거부했으나 3개월 동안의 안정과 치료가 필요하다는 말에 승복할 수밖에 없었다. 이 당시 올리비에도 수술을 받고 입원 중이었는데 비비안은 자신보다 그를 더 걱정했다.

7월 7일, 금요일, 메리베일이 전화를 걸었으나 비비안은 잠에 빠진

듯 연락을 받지 않았다. 걱정이 된 그는 공연이 끝나자마자 즉시 달려가서 밤 11시에 집에 도착했다. 침실을 기웃거려보니 비비안은 깊은 잠에 빠진 듯했다. 고양이 푸 존스가 그녀와 함께 자고 있었다. 침대 옆 테이블에는 모란꽃과 전 세계에서 쾌유를 기원하는 편지, 전보, 그리고 올리비에의 사진들이 놓여 있었다. 그녀가 좋아하는 향수 '조이(Joy)'의 향기가 방 안 가득 풍겼다.

메리베일은 방문을 닫고, 먹을 것을 챙기러 부엌으로 갔다가 15분 후 다시 비비안의 침실로 갔다. 방 안에 들어가보니 비비안이 엎드린 자세로 마룻바닥에 누워 있었다. 그는 그녀가 문 쪽으로 가려다 넘어진 것이라고 생각했다. 전에 의사가 비비안이 혼자 있을 때 절대로 일어나면 안 된다고 주의를 준 적이 있었는데, 그녀가 간혹 거실에 있는 꽃에 물을 주는 것을 봤다. 그는 비비안에게 달려가 그녀의 몸을 일으켜주려고 했다. 하지만 그녀의 호흡은 멈춰 있었다. 다급해진 메리베일이 필사적으로 인공호흡을 시도했으나 소용없었다. 잠에서 깬 비비안은 발작으로 호흡이 곤란해진 것이다. 물을 마시려고 병에 손을 뻗다 그만 테이블을 넘어뜨린다. 간신히 몸을 일으켜 문으로 가던 중 폐소공포증으로 광란 상태에 빠진다. 그 순간, 폐에 물이 차 질식 상태에 이른 것이다. 이런 사례는 결핵 환자에게 흔히 일어나는 일이지만 이를 대비할 수 있는 응급조치를 비비안에게 말해준 사람은 아무도 없었다. 스칼렛 오하라는 죽었다. 1967년 7월 8일 아침이었다.

메리베일은 의사에게 전화를 걸었다. 올리비에, 범블(Bumble), 앨런 웨브(Allan Webb), 피터 하일리(Peter Hiley)에게도 전화를 걸었다. 의사가

오고, 범블과 웨브가 도착했다. 범블과 메리베일은 거실에서 밤샘을 했다. 이른 아침, 어머니 거트루드와 수잔, 리 홀먼이 도착했다. 잭 메리베일이 아침 8시, 비비안의 사망 소식을 올리비에한테 전화로 알렸다. 올리비에는 입원 중인 침대에서 벌떡 일어나 급히 왔다. 올리비에는 비비안의 침실로 들어갔다. 그는 비비안에게 그동안 저지른 잘못에 대해 용서를 빌며, 그 자리에서 비비안과 함께했던 세월을 회상했다.

비비안이 연기의 정수를 깨닫기 시작한 것은 손턴 와일더의 〈위기일발〉에서 사비나 역을 맡았을 때부터였다. 그는 밤낮으로 닦달하여 비비안의 가슴에 불을 지르고 에너지를 공급했다. 비비안은 블랑시 역할에서 명연기를 펼치고 〈바람과 함께 사라지다〉 이후 다시 명배우의 영광을 얻게 되었다. 〈애수〉와 〈레이디 해밀턴〉 〈안토니와 클레오파트라〉 등에서 보여준 연기는 빛나는 역사가 되었다. 참으로 흐뭇한 일이었다. 비비안은 올리비에와의 수상 경쟁에서 이겼다. 올리비에는 자신이 비비안의 뒤에서 큰 힘이 되었다고 자부했지만, 그게 다가 아니었다. 그녀의 독창적인 연기가 세상을 놀라게 한 것은 올리비에와 이혼한 후의 일이었다. 그녀는 병마와 싸우면서도 굴복하지 않고 무대를 지키고 완주했다. 비비안은 마침내 올리비에의 그늘에서 벗어난 것이다. 비비안의 얼굴은 살아 있는 듯 평화롭고 아름다웠다. 평소처럼 잠들어 있는 모습 그대로였다. 금방 눈을 뜨고 '래리' 하고 두 손 들고 올리비에를 반길 것만 같았다. 그러나 비비안은 여전히 눈물을 누르고 있을 것이다.

비비안은 유서에서 화장을 원했다. 메리베일은 비비안의 뜻에 따라 재를 티커리지 저택 정원에 뿌렸다. 비비안의 친구들은 소식을 듣고 놀라며 믿을 수 없다고 말했다. 비비안의 유서에 따라 유품이 친구들에게 전달되었다. 모두가 유품 앞에서 눈물을 흘렸다. 비비안의 재산은 누구도 상상하지 못할 만큼 많았다. 8월 15일, 화요일, 보슬비 내리던 날, 트라팔가 광장 세인트마틴 교회에서 추도미사가 거행되었다. 1천 명이 넘는 추모 행렬 가운데 리 홀먼, 올리비에, 잭 메리베일 세 사람은 유난히 눈에 띄었다. 존 클레먼츠(John Clements), 엠린 윌리엄스(Emlyn Williams), 레이첼 켐슨(Rachel Kempson), 레이디 레드그레이브(Lady Redgrave)가 조사(弔辭)를 했다. 마지막으로 배우 길거드는 비비안의 예술적 업적을 찬양하면서 석별의 말을 남겼다.

"비비안을 영원히 잊지 못할 것입니다. 비비안의 마술 같은 연기는 독창적이었습니다. 눈부신 미모, 천부적인 스타, 완벽한 경지에 도달한 스크린의 배우, 능숙하고 힘찬 연기를 보여준 무대의 배우, 〈위기일발〉의 사비나의 희극적 연기에서부터 〈욕망이라는 이름의 전차〉에서 보여준 블랑시 뒤보아의 사실적인 고뇌의 표현, 레이디 맥베스와 클레오파트라의 대역(大役)에서 발휘한 능숙한 기량은 정말로 폭 넓은 영역의 연기술이었습니다."

비비안은 53세에 일생을 마감했다. 런던의 웨스트엔드 극장거리는 한 시간 동안 극장의 불을 끄고 비비안 리를 애도했다. 할리우드는 깊은 시름 속에서 스칼렛 오하라의 죽음을 슬퍼했다. 1968년 3월 17일,

헉슬리(Aldous Huxley), 서머싯 몸(Somerset Maugham), 콜 포터(Cole Porter)
에게 명예를 안겨준 미국 사우스캘리포니아주립대학교 도서관회에
서 여배우로는 최초의 영예를 비비안 리에게 바쳤다. 추도식장에는
아카데미 시상식에서도 볼 수 없었던 수많은 군중이 운집했다. 대강
당에는 비비안 리의 대형 사진이 석 장 걸렸다. 두 장은 스칼렛 오하
라의 사진이고, 나머지 한 장은 비비안 리 최후의 영화 〈바보들의 배〉
에서 보여준 연기 장면이었다. 비비안 리는 관중들에게 여전히 푸른
빛 눈동자의 매혹적인 미소를 보내고 있었다.

　찬송가도 기도도 없는 추모식은 마치 비비안의 연극을 보러 온 분
위기였다. 이날 밤, 글래디스 쿠퍼, 그리어 가슨, 조지 큐커, 체스터
어스킨, 조지프 코턴, 윌프리드 하이드-화이트, 주디스 앤더슨, 월터
마시, 로드 스타이거, 클레어 블룸, 스탠리 크레이머 등 명배우들과
감독들은 비비안 생전의 일화를 공개했다. 불이 꺼지고 〈무적함대〉
장면에 비비안 리와 로렌스 올리비에와 함께 있는 모습이 스크린에
비쳤다. 찰스 로턴과 노래를 하고 춤을 추는 비비안의 모습과 〈바보
들의 배〉에서 리 마빈과 다투는 장면도 보였다. 화면이 꺼지고, 실내
가 다시 밝아지자 체스터 어스킨은 방송으로 알렸다. "비비안이 출연
한 〈바람과 함께 사라지다〉의 카메라 테스트 장면입니다." 실내의 불
이 다시 꺼지고 스크린에 자막이 올랐다. "미스 비비안 리-테스트 스
칼렛 오하라." 흑인 가정부가 동여매는 코르셋 때문에 숨 쉬기 어려
워하는 비비안의 모습이 보였다. 비비안 리의 몸에는 전기가 흐르고
두 눈은 불꽃으로 이글댔다.

영상이 꺼지고 방 안이 다시 밝아지자 관중은 일제히 일어나서 박수갈채를 보냈다. 박수 소리는 끝없이 이어졌다. 사람들은 그녀에 대한 추억을 가슴에 품은 채 밖으로 나갔다. 어느 누구도 배우 비비안을 쉽게 잊을 수는 없었다. 셰익스피어의 이노바버스가 클레오파트라를 보고 말했듯 "그녀는 너무나 놀라운 존재"였기 때문이다.

11 비비안 사후 50년 만에 공개된 올리비에의 편지

1960년 3월, 40대 중반의 비비안은 런던에서 뉴욕으로 향하는 팬아메리카 항공기에 탑승해 있었다. 런던 공연에서 격찬을 받았던 장 지로두 작품 〈천사들의 결투〉 브로드웨이 무대에 출연하기 위해서였다. 여행 내내 비비안은 우울했다. 짙은 선글라스로 표정을 감추려 했다. 지난 1년 동안 금세기 최고의 배우였던 두 사람은 별거 상태로 벼랑 끝 관계였다.

올리비에는 비비안에게 무대일 때문이라고 변명했지만 비비안은 그 말을 믿지 않았다. 그녀는 올리비에한테 다른 여자가 있다고 의심했다. 그 생각이 비비안을 괴롭히고 밤잠을 설치게 했다. 개막 직전 도착한 뉴욕에서 비비안은 올리비에의 전보를 받았다. 올리비에는 비비안에게 이혼을 요청했다. 파경 소식은 런던을 넘어 전 세계를 뒤흔들었다.

비비안은 의기소침하여 우울증을 앓게 되었다. 그동안 앓고 있던

정신불안 증세가 더욱 악화되었다. 그녀는 전기충격 치료를 받으면서 간신히 무대를 끝냈지만, 그후 죽을 때까지 이별의 충격에서 벗어나지 못했다.

1967년 7월 8일 비비안 리가 53세로 사망하고 50년이 지났을 때, 런던의 빅토리아 앤드 앨버트 연극박물관은 2013년에 입수한 1만여 종의 비비안 리 관련 문건 및 사진자료를 공개했다. 이 자료 덕분에 비비안과 올리비에의 관계가 새롭게 조명되었다. 1936년의 첫 만남서부터 사랑이 싹트고 결혼하는 과정, 함께 협조하여 무대와 영화일에 매진하던 시절, 그리고 병마와 싸우며 기사회생했으나 결국 1960년 초 파국에 이르기까지의 모든 과정을 생생히 담고 있는 귀중한 기록물이었다.

비비안 리 재단으로부터 박물관이 입수한 자료와 유물들은 사진, 편지, 일기, 공연 관련 자료, 스크랩, 슬라이드, 가구, 물품 등이었는데 영국 여왕, 윈스턴 처칠, T.S. 엘리엇, 마릴린 먼로, 엘리아 카잔의 서신은 특히 주목을 끌었다. 그러나 가장 소중했던 것은 200통이 넘는 올리비에의 편지였다. 그중에는 20페이지가 넘는 장문의 편지도 있었다. 시기는 처음 만난 초창기부터 후기까지였다. 그는 "오, 사랑하는 나의 어린 님이여, 당신이 너무나 보고 싶어요"라고 호소하며 "당신이 옆에 없으면 나는 견딜 수 없어요"라며 애절한 심정을 전했다. 〈바람과 함께 사라지다〉 촬영 중 비비안에게 친절했던 조지 큐커 감독이 물러나고 빅터 플레밍 감독으로 바뀌었을 때, 비비안은 극심한 혼란에 빠져 있었는데 이때 사태를 수습하고 비비안을 성심껏 지

도하는 올리비에의 충성스러운 편지는 큰 감동을 불러일으켰다. 비비안과 올리비에는 영화 〈바람과 함께 사라지다〉가 실패로 끝날 것이라고 예상했다. 올리비에는 이 영화가 실패했을 때를 대비하는 방책도 강구하고 있었다. "당신은 앞으로 두세 편의 영화에 더 출연해서 이번 영화의 실패는 당신 때문이 아니라는 것을 입증해야 합니다. 이후에 출연하는 영화 속에서 좋은 연기를 보여주어야 합니다. 당신이 격상되기 위해서는 영화 출연에 반드시 성공해야 합니다. 우리의 행복도 그 일에 달려 있습니다"라고 올리비에는 열렬하고 헌신적인 편지를 써서 보냈다.

문제는 이 자료 더미 속에 비비안이 올리비에한테 보낸 편지는 한 통도 포함되지 않았다는 사실이다. 그 편지를 누가 갖고 있는지는 여전히 미스터리로 남아 있다. 비비안은 주변 정리와 자료 보관에 빈틈이 없는 깔끔한 성격의 소유자였다. 그녀가 자신의 생활과 주변 인물 간의 관계를 낱낱이 기록해두었을 것이라고 측근들은 말하고 있다. 그 자료가 공개되면 비비안과 올리비에의 관계가 더욱더 심층적으로 해명될 수 있을 것이다.

올리비에가 비비안의 건강에 이상이 있다는 것을 처음 눈치챈 때는 1937년 〈햄릿〉 공연차 덴마크로 갔을 때였다. 비비안이 올리비에한테 갑자기 격한 말투로 대들었다. 그녀는 다음날 이 일을 전혀 기억하지 못했다. 2년 후, 〈바람과 함께 사라지다〉 촬영 시기에 비비안의 비서였던 서니 래시(Sunny Lash)는 "비비안은 정말 여러 번 광기를 터뜨렸다"고 올리비에한테 전했다. 비비안이 발작을 일으켰을 때도 정신

과 의사의 진료를 받으면 아무런 이상이 없는 것을 올리비에는 확인할 수 있었고, 의사도 별 일 없다고 했지만 그녀의 병세는 점점 나빠지고 있었다. 비비안의 병원 진료 카드에는 '광적-우울증'으로 기록되어 있었다. 그 당시 조울증 치료 방법이나 약품 개발은 초기의 미진한 상태여서 비비안의 발작은 진정되지 않고 계속되었다. 친구들도 소용이 없었고, 올리비에도 무대일 하랴 밤잠 설치며 비비안 간호하랴 기진맥진 상태였다. 그에게는 더 이상 해결 방안이 없었다. 설상가상으로 병원비 때문에 재산은 탕진되어 할리우드로 가서 영화로 수입을 얻어야 했다. 올리비에는 더 이상 비비안 곁에 있을 수 없는 형편이었지만, 끝까지 비비안의 병상을 지켰다. 올리비에의 편지는 이 모든 일을 낱낱이 알리고 있었다. 20년간의 결혼 생활에서 벗어나 새로운 인생과 예술을 성취해야 된다는 속마음도 털어놓고 있었다.

비비안이 뉴욕에서 이혼 요청 전보를 받는 순간부터 그녀는 올리비에를 되찾는 전쟁을 시작했다. 그러나 때는 너무 늦었다. 비비안과 올리비에를 불태웠던 사랑의 불꽃은 소진되었다. 1960년, 비비안은 이혼에 동의했다. 비비안은 배우 잭 메리베일의 도움으로 연명하다가 1967년 폐결핵으로 쓰러졌다. 올리비에는 젊은 여배우 플로라이트와 살림을 차렸지만, 1989년 그가 죽는 날까지 아내 비비안과 헤어진 고통과 죄의식을 떨칠 수 없었다. 박물관 수장고에 남겨진 올리비에의 편지는 눈물겨운 후회로 점철된 사연을 담고 있다. 이혼 직후, 올리비에는 비비안에게 자신의 고통스런 심정을 편지에 담아서 보냈다.

비비안, 나의 신이여, 나는 당신의 행복과 만족스러운 생활을 기원합니다. 당신의 불행은 나의 고통입니다. 당신의 불행을 당신으로부터 끌어내어 내가 안고 가렵니다. 당신의 불행은 나의 악몽입니다.

로렌스 올리비에, 영광과 신화

01 아버지는 말했다, "너는 연극무대에 서라"

로렌스 올리비에는 1907년 5월 22일 영국 남동부 서리주 도킹(Dorking) 마을에서 태어났다. 부친 제럴드 커 올리비에(Gerald Kerr Olivier, 1869~1939)는 세인트마틴 교회의 신부였다. 프랑스에서 이주해온 올리비에 집안은 1688년 이래 전통적으로 가톨릭 성직자였다. 모친 애그니스 루이스(Agnes Louise, 1871~1920)는 로렌스가 12세 때 48세 나이로 사망했다. 로렌스에게는 형 리처드와 누나 시빌이 있었다. 로렌스는 가문의 전통에 따라 성직자가 될 예정이었다. 부친은 냉담하고 엄격했기 때문에 로렌스는 어머니에게 의존했다. "나는 소년 시절 내내 아버지에 대한 두려움을 느끼며 지냈습니다. 어머니가 돌아가시고 나는 모든 희망을 잃었습니다"라고 그는 회고했다. 어머니는 로렌스가 열 살 때, 허약하고 내성적인 성격을 고치기 위해 그를 학생극 무대에 서게 했다. 그는 학교 연극에서 〈줄리어스 시저〉의 브루터스(1917), 〈십이야〉(1917)의 마리아, 〈말괄량이 길들

이기〉(1920)의 캐서린, 〈한여름 밤의 꿈〉(1923)의 퍽 역을 맡아 출연했다. 그가 16세 때 형이 인도로 갔는데 이것이 인생의 전환점이 되었다. "나는 언제 인도에 가요?"라고 물었을 때, 아버지는 말했다. "너는 무대에 서라." 그 후, 로렌스는 부친의 지시에 따라 1924년 배우 엘시 포거티(Elsie Fogerty)의 제자가 되어 연기술을 전수받았다. 이윽고, 그는 무대로 진출해서 〈맥베스〉(1924), 〈바이론〉(1924), 〈헨리 4세〉(1925), 〈유령열차〉(1925), 〈헨리 8세〉(1925), 〈쌍시〉(1925), 〈세인트버너드의 신기한 내력〉(1926), 〈이발사와 암소〉(1926), 〈농부의 아내〉(1926) 등 작품에 출연하는 배우로 성장했다.

1927년, 로렌스는 버밍엄 레퍼토리 컴퍼니에 입단했다. 그는 2년간 이 극단에서 엘마 라이스의 〈계산기〉〈맥베스〉〈므두셀라로 돌아가다〉〈헤럴드〉〈말괄량이 길들이기〉〈손안에 있는 새〉〈여로의 끝〉 등 작품에 출연하면서 꾸준히 연기술을 연마했다. 1929년, 런던과 뉴욕 무대를 넘어 영화에도 출연하는 대약진이 시작되었다.

그가 버밍엄 레퍼토리 컴퍼니를 떠나 로열티 극장에서 7개월간 〈손안에 있는 새〉에 출연하고 있을 때, 페기 애시크로프트와 교체된 흑발의 미녀 배우 질 에스먼드를 만나게 되었다. 그녀는 유명 극작가 H.V. 에스먼드와 유명 배우이자 제작자인 에바 무어 부부의 딸이었다. 로렌스와 그녀는 사랑에 빠져 1930년 7월 25일 결혼식을 올렸다.

그는 행운아였다. 6년 전만 하더라도 가난한 젊은이였으나 지금은 23세 나이에 미모의 여배우를 만난 것이다. 그녀의 생활권에 들어서면서 올리비에는 사교 범위가 넓어지고, 무대의 길이 활짝 열렸다. 그

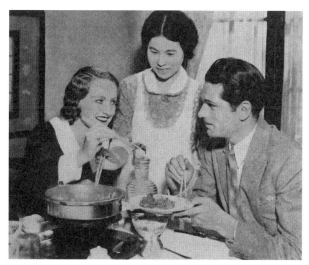
질 에스먼드와 로렌스 올리비에

는 상업극 무대를 싫어했다. 올리비에는 예술가로서의 이미지 형성이 중요하다고 생각했고 그 일이 가능한 무대를 물색했다. 1936년 8월 21일, 아들 사이먼 타킨이 태어났다. 이들 부부는 사이 좋게 편안한 나날을 지내고 있었다. 올리비에가 출연한 〈여로의 끝〉 공연이 대성공을 거두면서 전 세계 27개 나라로 전파되었다. 이 작품이 브로드웨이에서 성공하자 할리우드에서도 영화로 제작되었다. 올리비에는 이 작품으로 배우의 명성을 얻게 되었다.

올리비에는 〈여로의 끝〉 성공에 만족하지 않았다. 기회가 왔다고 생각했다. 1929년, 〈보 게스티〉〈코카서스의 백묵원〉〈파리로 가다〉〈내 안의 낯선 사람〉〈2층에서의 살인〉에 연달아 출연했다.

1930년에는 노엘 카워드 작품 〈사생활〉 무대에 서면서 영화 〈포티

아버지는 말했다, "너는 연극무대에 서라"

파의 아내〉에도 출연했다. 1931년 〈사생활〉 뉴욕 공연에 이어 1932
년까지 올리비에는 〈친구와 연인〉 〈노란 패스포트〉 〈서부로 가는 길〉
〈완전한 이해〉 〈그 일은 웃기는 일이 아니다〉 등 할리우드 영화에 출
연했다. 연이은 출연으로 수입이 늘어나자 주거와 가구는 고급스러
워지고 그의 이름은 사회 각층에 널리 알려졌다. 피닉스 극장에서 공
연된 〈사생활〉은 런던 웨스트엔드의 축제요 사건이었다. 올리비에는
이 작품에서 빅터 역을 맡았다. 그의 상대 시빌 역은 여배우 애드리안
알렌이 맡았다. 3개월 후 〈사생활〉은 브로드웨이에 진출했다.

1933년, 올리비에는 할리우드라는 정글에서 벗어나 10월 브로드
웨이에서 〈푸른 월계수〉에 출연하게 되었다. 공연은 대성공이었다.
1934년 3월, 올리비에는 1년 만에 런던에서 노엘 카워드가 제작한
S.N. 버먼의 작품 〈전기(傳記)〉의 리처드 커트 역으로 출연해서 『옵저
버』지의 비평가 아이버 브라운(Ivor Brown)의 격찬을 받았다. 그는 이어
고든 데비옷(Gordon Daviot)의 작품 〈스콧의 여왕〉에 랠프 리처드슨과
함께 출연했다. 올리비에는 이 공연에서도 『선데이 타임스』 극평가
제임스 애거트(James Agate)로부터 좋은 평가를 받았다.

알렉산더 코르더는 올리비에를 새 영화에 끌어들였다. 출연진 가운
데에는 플로라 롭슨, 레이먼드 머시, 타마라 데스니, 로버트 뉴턴, 그
리고 비비안 리가 있었다. 올리비에와 비비안의 정사 장면은 실제 상
황을 방불케 할 정도로 박진감이 있었다. 두 연인은 운명적으로 결합
되었다. 비비안도 훗날 그 영화 촬영 때 깊은 사랑에 빠졌다고 실토했
다. 올리비에는 당시 비비안의 인상을 이렇게 전하고 있다.

나는 상상할 수 없을 만큼 아름다운 이 배우를 앰배서더 극장에서 공연된 〈미덕의 가면〉 무대에서 처음 보았다. 이후, 비비안은 나의 관심을 끌었다. 그녀는 배우로서 유망했다. 마술 같은 매력을 발산하는 용모 이외에도, 비비안의 거동은 아름다웠다. 긴 목덜미는 유연하게 머리를 떠받치고 있어서 놀라웠다. 비비안에게는 사람을 사로잡는 위엄이 있었다. 이후, 우리는 사보이 레스토랑에서 재회했다. 나는 〈로미오와 줄리엣〉 공연을 마치고 분장실에 있었다. 비비안이 들어와서 내 어깨에 가볍고 부드러운 키스를 던지고 사라졌다. 그때부터 나는 아내에게 미안했으며 심지어 고통을 느꼈다. 그러나 비비안과 나는 불가피했고 운명이었다. 윈저 공과 심슨 부인 같은 경우였다. 그것은 마치 질병 같았고 치료법은 없었으며 초기 기독교 순교자의 고난과 같았다. 미덕은 온데간데없었다. 사랑은 천사였고 죄악은 검은 악마였다. "나의 발작이 다시 시작되네"라고 말한 맥베스의 악몽 같은 것이었다.

영화 〈영국을 덮은 화염(Fire Over England)〉은 대성공을 거두었다. 올리비에와 비비안의 연기도 격찬을 받았다. 올리비에는 더 말할 필요도 없고, 엘리자베스 여왕을 해낸 비비안은 역사학자들의 탄성을 불러일으켰다. 영국은 물론이거니와 유럽에서도 흥행에 성공했다. 프랑스에서는 골드메달 영화상을 받았다. 이상하게 아돌프 히틀러도 이 영화를 보고 칭찬을 했다. 1936년 가을, 할리우드 감독 에드워드 그리피스는 영국 방문 당시 명배우 존 배리모어의 후계자로 로렌스 올리비에를 거명했다. 당시 올리비에는 29세로, 할리우드는 그를 받아들일 준비를 하고 있었다. 올리비에는 런던 웨스트엔드 극장가에

서 주당 100파운드의 인기배우였고 영화계의 슈퍼스타였지만, 주당 20파운드를 받고 올드빅 무대에서 활동했다. 그로서는 큰 결단이었다.

올드빅 극장은 런던의 어둡고 음산한 워털루가(街)에 있었다. 그 극장은 옛 빅토리아 극장(Old Victoria Theatre는 원래 The Royal Coburg였다)이었다. 극장 근처 지역은 19세기 런던 범죄의 소굴이었다. 사회사업가요 독실한 신자였던 엠마 콘스(Emma Cons) 여사는 이 지역에 뮤직홀을 세워 사회 정화 사업을 시작했고, 그의 뒤를 이어 릴리언 베일리스(Lillian Baylis)여사는 1914년 이곳을 올드빅 셰익스피어 극장으로 바꿔 놓았다. 여사는 불같은 의지로 이곳에 '새들러스 웰스(Sadler's Wells)' 오페라 발레의 전당을 세웠다.

올리비에는 62세가 된 은발의 베일리스 여사와 마주 앉았다. 남아프리카 요하네스버그에서 음악과 무용을 가르치다 온 베일리스 여사는 소문으로 듣던 까다롭고 성깔 사나운 노친과는 달리 빅토리아 시대의 어머니상을 연상시키는 온화한 모습으로 올리비에를 감동시켰다. 그는 이 극장에서 〈햄릿〉을 위시해 셰익스피어 작품을 연달아 무대에 올리겠다고 결심했다. 워털루 로드 슬럼가의 가난한 이 극장에는 두 종류의 배우들이 모였다. 야심 가득한 젊은 프로들, 앨릭 기니스(Alec Guinness), 제임스 메이슨(James Mason), 앤서니 퀘일(Anthony Quayle), 마이클 레드그레이브(Michael Redgrave) 등 미래지향적 배우들이 그중 한 집단이었다. 또 다른 집단은 명성을 얻은 고전극 배우들이었다. 아서 존 길거드(Arthur John Gielgud), 이디스 에반스(Edith Evans),

시빌 손다이크(Sybil Thorndike) 등이었다. 올리비에는 이들 중 어느 집단에도 들지 않았다. 4시간 25분의 〈햄릿〉 공연 무대에 서는 것만으로도 그는 이곳에서 충분한 경험과 명성을 확보할 수 있었다. 1933년, 찰스 로턴(Charles Laughton)이 할리우드에서 올드빅으로 직행한 것도 올리비에와 같은 마음에서였다. 연출가 타이론 거스리는 올리비에의 올드빅 참여에 결정적 역할을 했다.

　1936년 10월, 올리비에는 〈햄릿〉 대본과 연구서적 등을 들고 카프리섬으로 3주간의 휴가를 떠났다. 그는 길거드의 서정적인 대사 처리 방식을 따라갈 수 없었다. 자기 자신만의 독특한 연기를 보여주고 싶었다. 거스리는 그에게 국제정신분석학회 회장인 어니스트 존스(Ernest Jones) 박사의 〈햄릿〉 관련 연구서적을 알려주었다. 1923년 출간된 존스의 명저 『햄릿과 오이디푸스(Hamlet and Oedipus)』는 프로이트의 정신분석학 방법으로 햄릿의 성격을 '오이디푸스 콤플렉스' 측면에서 분석한 역저였다. 영국의 도버 윌슨(Dover Wilson)의 저서 『햄릿에게 어떤 일이 일어났는가(What Happens in Hamlet)』도 탐독했다. 타이론 거스리, 페기 애시크로프트와 올리비에는 존스 박사를 방문해서 그와 담론을 나누기도 했다.

　올리비에는 1937년 1월 5일, 그의 생애에 있어서 가장 긴장된 순간이 된 〈햄릿〉 첫 무대에 섰다. 리허설 기간도 짧았고, 충분한 총연습 기회도 없었다. 극장에 관계된 많은 사람들이 그의 주인공 기용에 반대했고, 그들의 노골적인 적대감과 편견으로 어려움을 겪었다. 그러나 그의 햄릿 연기는 놀라웠다. 그는 깊고 작은 목소리로 관객들을 자

신에게 끌어들였다. 관객들은 그의 독창적인 햄릿 해석과 능숙한 연기에 공감했고 커튼콜은 길게 계속되었다. 타이론 거스리의 탁월한 연출도 한몫했다. 『런던 데일리 익스프레스』는 "이 한 번의 공연으로 올리비에는 스타급 연기자가 되었다"고 평가했다. 레어티스 역을 맡았던 마이클 레드그레이브는 부정적이었다. "나는 그의 연기가 잘못되었다고 생각한다. 너무 진취적이고, 단호했다. 그는 햄릿 역에서 필요로 하는 자기 회의(懷疑)의 섬세함이 부족했다. 올리비에는 자신의 기질과 성격 때문에 역할 연기의 폭이 제한되고 있었다"라고 혹평했다.

매표 기록은 최고였다. 매일 밤 객석은 만원이었다. 2월 올드빅 극장 공연에 그는 〈십이야〉를 제안했다. 올리비에는 토비 벨치 경 역할을 맡았다. 그는 이 무대가 그의 연기적 성숙을 보여주는 좋은 기회라고 생각했고 여기서도 성공을 거두었다. 1937년 봄, 조지 6세 대관식이 임박한 시점에서 영국은 애국적인 내용의 연극이 필요했다. 그래서 거론된 것이 〈헨리 5세〉였다. 올리비에가 왕 역할을 맡고 제시카 탠디는 캐서린 왕비를 맡았다.

〈헨리 5세〉 공연은 역사상 최고의 공연이 되었다. 8주 동안 계속해서 매표 기록을 갱신했다. 덴마크 엘시노어의 크론보그성 연극축제에 〈햄릿〉이 초청되었다. 그러나 야외공연을 위한 캐스팅에 어려움을 겪었다. 레어티스 역의 레드그레이브와 오필리어 역의 셰릴 코트렐이 무대에 설 수 없게 되었다. 올리비에도 비비안 리와 영화 촬영 일정이 있었다. 그러나 올리비에와 비비안의 영화 출연 문제는 제작자 코르

더의 촬영 연기로 해결되었다. 레어티스 역은 앤서니 퀘일이 맡게 되었다. 오필리어 역은 미해결 상태였다. 베일리스 여사는 비비안 리가 그 역할을 맡도록 초청했다. 올드빅 극단은 5월에 덴마크로 출발했다. 야외 객석 2천 석은 매진되었다. 비바람 악천후로 야외공연이 마리엔리스트 호텔 옥내 공연으로 변경되었으나 공연은 성공을 거두었다. 『데일리 텔레그래프』 조지 비숍 기자는 "잊지 못할 최고의 〈햄릿〉 공연"이라고 격찬했다. 관객도 대만족이었다.

그러나 누구보다도 비비안에게 잊지 못할 무대가 되었다. 그녀의 연기도 놀라웠지만, 올리비에와의 사랑이 이 공연으로 결실을 보았기 때문이다. 둘은 만난 지 1년이 되었을 때 덴마크에서 결혼을 약속했다. 올리비에는 30회 생일을 맞이하고 있었다.

로렌스 올리비에와 영화의 길

23세 때인 1930년, 올리비에는 할리우드에 갔다. 당시 미국은 경제공황 소용돌이 속에 있었다. 1927년 '토키'영화가 처음으로 방영된 시기여서 영화사마다 목소리 좋은 배우 찾느라고 혈안이었다. 올리비에는 셰익스피어 배우였으니, 목소리는 보증받은 셈이었다. 하지만 화면에 비치는 올리비에의 용모는 매력이 없었다. 그럼에도 RKO 영화사는 〈보 게스티(*Beau Geste*)〉 무대에 출연한 올리비에를 보고 또 한 사람의 로널드 콜먼(Ronad Coleman)의 탄생이라고 반겼다. 사실 올리비에는 무성영화 시대의 콜먼을 모델로 삼고 배우 수업 중이었다. 아무도 콜먼의 흉내를 낼 수 없는 그런 시대였다. 올리비에는 할리우드로 가서 스타가 되겠다고 결심했다. 연기 하나로 할리우드를 제패할 자신이 있었다.

RKO는 올리비에한테 큰 역할을 주지 않았다. 대사는 되지만 그의 연기는 정확성이나, 박력, 그리고 매력이 없다고 했다. 명배우 그레타

가르보(Greta Garbo)는 그의 연기를 좋아했다. 가르보는 올리비에에게 〈크리스티나 여왕〉의 주인공 맞상대를 해달라고 말했다. 그 일이 그의 돌파구가 될 뻔했는데 2주 만에 밀려났다. 가르보와의 애정 장면에서 그는 실패했다. 가르보는 그에게 너무 큰 존재였다. 올리비에의 애정 동작에 가르보는 눈빛도 변하지 않았다. 싸늘했다. 올리비에는 비참했다. 스펜서 트레이시와 오드리 헵번, 험프리 보가트와 로렌 바콜, 그레타 가르보와 존 길버트에게서 볼 수 있는 애정 장면의 열정이 그에게는 없었다. 그러나 영화감독 월터 와그너(Walter Wagner)는 따뜻했다. 그는 올리비에에게 노마 셔러(Norma Shearer)가 출연하는 작품에 로미오로 등장하는 스크린 테스트를 받도록 했다. 올리비에는 "셰익스피어는 영화가 안 됩니다"라고 말하면서 할리우드를 떠났다. 올리비에는 영국으로 돌아와서 영화 출연을 하게 되었다.

1930년대 영국 영화는 런던의 배우들을 캐스팅했다. 런던에 할리우드를 재현시키려는 알렉산더 코르더의 거창한 구상 속에서 올리비에를 영화에 끌어들였다. 올리비에는 여전히 영화를 경멸하고 있었지만 코르다의 호의를 받아들였다. 스튜디오에서 영화를 찍고 있는 시기에도 그는 무대에 대한 열정이 식지 않았다. 그는 셰익스피어의 〈당신이 좋을 대로〉 영화에 올랜도 역으로 출연했다. 비비안 리와 함께 영화 〈영국을 덮은 화염〉에 출연하기도 했다. 그의 과장된 연기에 뉴욕 관객들은 웃음을 터뜨렸다는 소식이 들렸다. 그러나 이 모든 경험 끝에 비약의 순간이 왔다. 1938년, 올리비에가 받은 윌리엄 와일러 감독의 전보였다. 비비안 리와 함께 〈폭풍의 언덕〉 영화에 출연할

의사가 있는가"라는 타진이었다. 연극 〈일면기사〉를 썼던 벤 헤트와 찰스 맥아더가 에밀리 브론테의 원작소설을 각색한 시나리오였다. 올리비에는 이 전보를 받고 할리우드로 갔다. 비비안은 예정된 캐시 역이 아니라 이사벨라 역이었다. 캐시 역은 멜 오베론(Merle Oberon)으로 이미 정해져 있었다. 비비안은 물러섰다. 윌리엄 와일러 감독은 올리비에가 연기하는 작중인물 히스클리프의 성격을 그에게 자세히 설명해주었다. 올리비에는 감독을 좋아하게 되고, 작중인물에게도 깊이 빠져들었다. 올리비에는 자신의 과거 이미지를 다 씻어버리고 새로운 인물이 지닌 감성, 열정, 호탕하고 무엄한 성격의 히스클리프가 되었다.

　제작자 새뮤얼 골드윈은 올리비에를 대단하게 생각지 않았다. 촬영지에서 발이 아파서 절뚝거리는 그의 모습을 보고 그는 말했다. "감독, 이 배우가 이렇게 계속 연기하면 나 영화 끝내겠소. 저 배우의 못생긴 얼굴 좀 봐요." 올리비에는 옆에서 그 소리를 듣고 있었다. "저 배우 봐요, 감독님…… 누추한 모습에 연기는 틀렸어요. 무대 연기예요. 맹탕이지. 실감이 나지 않습니다. 더 나아지지 않으면 영화 끝냅시다." 촬영 중에 와일러 감독이 끊임없이 주의를 주기 때문에 올리비에는 무대 연기와 영화 연기가 다르다는 것을 알게 되었다. 사실상 영화 연기는 백지였다. 올리비에는 영화 연기술 공부를 시작했다. 와일러 감독은 능숙한 전문가였다. 그는 올리비에를 저녁에 집에 초대해서 영화 연기에 관해서 여러 가지 기법을 전수했다. 그는 올리비에한테 영화예술의 중요성과 가치에 관해서 열성적으로 설명하면서 영

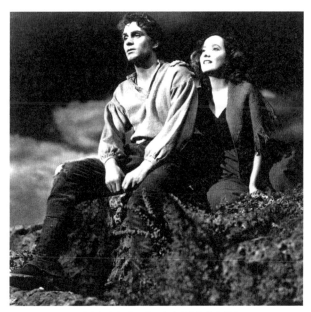

<폭풍의 언덕>의 로렌스 올리비에와 멜 오베론

화를 경시해서는 안 된다고 역설했다. "카메라를 또 한 사람의 배우
라 생각하고 연기하라"는 그의 말은 옳았다. 와일러 감독이 올리비에
에게 전수한 것 중 가장 중요한 것은 겸손의 미덕이었다. 올리비에는
와일러 감독에게 이 점에 대해서 깊이 감사하며 그를 존경하고 있다.
그동안 무대 분야에서만 일했던 그가 처음으로 외부에서 영향을 받은
사례가 된다.

〈폭풍의 언덕〉은 대성공을 거두었다. 올리비에는 정신적으로 정화
되었다. 곧이어 MGM에서 〈오만과 편견〉에 출연해달라는 요청이 왔
다. 비비안과 함께 출연한다는 조건으로 수락했다. 더욱이 큐커 감독

이었다. 그런데, 그리어 가슨(Greer Garson)이 엘리자베스 베넷 역이요, 감독은 로버트 레오나드(Robert Z. Leonard)로 바뀌었다. 올리비에는 기분이 상했지만 주인공 다시(Darcy) 역을 해냈다. 이어서 영화 〈레베카(Rebecca)〉에도 출연했다. 이 모두가 1939년에 일어난 일이었다. 영화계에 드나들면서 앨프리드 히치콕(Alfred Hitchcock) 감독과도 친숙해졌다. 그는 올리비에를 여러모로 도와주었다. 히치콕 감독은 와일러와는 사이가 나빴지만, 올리비에한테는 친절하게 대하면서 영화에 관한 많은 지식을 가르쳐주었다. 알렉산더 코르더가 〈레이디 해밀턴〉의 시나리오를 들고 배역을 제의해서 그는 기쁘게 수락했다. 영국으로 돌아와서 영국 공보처가 주관한 애국영화 〈49도선〉에 출연했다. 1941년에 생긴 일이다.

감독과 주연의 명작영화 〈헨리 5세〉

영화일을 하다가 올리비에는 셰익스피어를 주목하게 되었다. 그는 〈헨리 5세〉 영화 제작에 착수했다. 올리비에 최초의 셰익스피어 영화였다. 처음에 그는 와일러 감독에게 영화를 만들어달라고 요청했다. 와일러는 거절했다. 셰익스피어 전문가인 올리비에가 적임자라고 말했다. 그는 심사숙고 끝에 제작과 감독이라는 엄청난 일을 스스로 해보겠다고 결심했다. 그의 생애에서 일어난 획기적인 일이었다.

촬영기술 문제는 해결될 수 있었지만, 관객이 호응하고, 시대가 받아들이는 무대 연기도 하고 영화 연기도 할 수 있는 배우의 선정은 어려운 일이었다. 고전적이면서도 낯설지 않고, 관객을 끌어당기는 대사의 힘이 있어야 한다고 생각했다. 그 언어를 실감나게 하면서 스토리를 끌고 가는 연기력이 있어야 했다. 올리비에는 고심했다. 의상과 장치는 중세풍으로 처리하기로 했다. 당시, 영국은 전쟁 중이었다. 올

리비에는 셰익스피어 영화로 애국심을 진작해서 전쟁을 이겨내자는 복안을 가지고 일을 시작했다. 그 점에서 보면 〈헨리 5세〉는 적절했다. 올리비에는 와일러처럼 영화를 만들지 않았다. 그는 우선 배우의 행동선과 카메라의 움직임을 상정했다. 마음의 눈으로 어떤 각도와 거리에서 촬영해야 될 것인지 곰곰이 생각해봤다. 가장 어려운 일은 전투 장면이었다. 그는 전쟁영화의 명장(名匠) 에이젠슈타인(Eisenstein)이나 그리피스(D.W. Griffith) 같은 대가들 작품에서 귀중한 영감을 얻었다.

셰익스피어 연극의 인물, 장면, 패턴, 리듬, 움직임 등도 크게 참고가 되었다. 전투 장면을 찍기 위해 아일랜드 광야로 갔다. 그는 군사령관처럼 민첩하게 움직이며 공격 명령을 하달했다. 놀랍게도 올리비에는 제작자, 감독, 배우, 편집자의 모든 역할을 다 하고 있었다. 500명의 기마부대와 500명의 보병이 10분간의 영화 촬영을 위해 6주일간 분투했다. 그는 촬영을 위해 초(秒) 단위의 카메라를 계산하며 움직였다. 작곡가 윌리엄 월턴(William Walton)에 부탁해서 화살이 하늘 가득히 날아가는 음향도 만들어냈다. 병사들의 각 개전투도 촬영이 힘든 장면이었다. 부딪히고, 찌르고, 휘두르는 칼과 창 부딪치는 소리와 쓰러지는 병사들의 냉혹한 장면을 사실적으로 카메라에 담는 일은 어려웠다. 이 문제는 셰익스피어의 원작에서 해결의 암시를 얻었다. 카메라가 헨리의 눈을 비춘다. 그 눈을 통해 헨리가 병정들을 바라보며 생각에 잠긴 모습을 보여준다. 그리고 나서 수레에 올라타는 그의 얼굴이 계속 접사(接寫)된다. 그 순

간 연설이 시작된다. "군사들이여, 진군하라, 진군하라……." 프랑스 땅 아쟁쿠르에 진을 치고 피로에 겹쳐 기력이 쇠진한 군인들 사이를 망토를 걸친 헨리 5세가 이리저리 살피고 다니는데 자신도 극도의 피로감으로 기진맥진한 상태이다. 영국군보다 다섯 배나 많은 프랑스군과 결전을 펼쳐야 하는 전야(前夜)이다. 헨리 5세의 연설은 바로 이 순간에 이루어졌다. 그 장면은 압권이었다. 〈헨리 5세〉의 잊을 수 없는 명장면이 된다. 영화 촬영은 1943년부터 1944년까지 진행되었고, 1944년 11월 22일, 런던 칼턴 시어터에서 〈헨리 5세〉가 개봉되었다.

올리비에는 이 영화를 국민 모두가 재미있고, 쉽게 이해하도록 만들었다. 시작 장면에서 카메라의 눈은 런던 거리를 하늘에서 내려다보고 있다. 그 광경은 1616년의 런던 조감도이다. 카메라는 런던을 부감(俯瞰)하던 중 옛 글로브 극장에 멈춰 선다. 그러더니 하늘에서 종이 한 장이 날아와서 극장 벽에 탈싹 붙는다. 그 종이에는 공연 안내문이 적혀 있다. "〈헨리 5세〉-1600년 5월 1일. 글로브 극장." 이런 기발한 영화 장면의 아이디어로 관객들은 저도 모르는 사이 엘리자베스조 시대로 유입된다. 공연을 알리는 극장의 깃발이 오른다, 악사들이 자리 잡고, 관객들은 객석으로 들어선다. 잡상인부터 귀족, 대관, 할 것 없이 영국의 모든 계층 사람들이 극장으로 들어오며 법석대고 있다. 이윽고 막이 열리면서 코러스 역이 등장해서 작품 줄거리를 설명하고 공연이 시작된다. 관객들은 장막에 그려진 오색찬란한 화면

에 새삼 놀란다. 영화는 바야흐로 흑백에서 총천연색 영화 시대로 들어섰다.

런던의 화창한 봄, 관객들은 눈부신 영상의 빛에 파묻혀 마냥 황홀한 느낌이다. 그러나 극장 바깥 현실은 전쟁이다. 영화는 세계대전이 진행되는 중에 촬영되었다. 런던의 5월은 축제의 계절인데 이때는 폭탄이 쏟아지는 불안의 시기여서 시민들은 위축되어 있었다. 런던 시민들이 푸르고 맑은 5월을 몹시 그리워하던 시기에 영화는 마음껏 르네상스의 해맑은 하늘을 보여주면서 런던을 활력 넘치는 신바람 나는 시절로 돌려보낸다. 올리비에는 카메라를 분장실로 이동시킨다. 갖가지 의상을 걸친 배우들이 거울을 바라보거나 모자를 쓰고 서로 잡담을 나누더니 일제히 무대 입구로 걸어간다. 그 가운데는 로렌스 올리비에가 분장한 헨리 5세도 있다. 연극에서 힘든 장면을 영화는 쉽게 할 수 있었다. 카메라는 배우의 눈으로 객석을 비춘다. 무대로 진입하는 배우의 뒷모습과 관객의 얼굴이 겹치면서 현실과 환상의 드라마가 극명하게 제시된다. 원작에서처럼 캔터베리 대주교와 일리 주교가 등장해서 교회 문제를 걱정하며 프랑스와 영국 간의 정치적이며 외교적인 문제를 화제로 삼고 있다. 이들이 헨리 왕 이야기를 시작하면 관객들은 듣고 있다가 웃고, 박수치고, 환호한다. 1막 1장의 서두가 기묘한 발상으로 자연스럽게 시작된다. 〈헨리 5세〉는 엘리자베스조 시대 글로브 극장과 헨리 5세 시대를 교합시킨 예술적 독창성과 대중적 흥행성이 융합된 돋보인 영화였다.

〈헨리 5세〉는 올리비에게 영화 창조에 대한 보람과 기쁨을 안겨

주었다. 중요한 장면마다 삽입된 합창곡은 활기와 변화의 원동력이었다. 이 영화 최대의 볼거리가 된 아쟁쿠르는 진흙탕에서 군사들과 군마들이 뒤엉키고, 양군의 군기가 나부끼는 가운데 영국과 프랑스가 국가의 명운을 걸고 펼치는 혈전의 장소였다. 스펙터클 화면의 이점을 살려 전쟁 장면의 생동감은 약동하고 있었다.

그러나 여전히 예술적으로는 힘겨운 도전이었다. 셰익스피어는 이 전쟁을 글로브 극장의 장치 없는 텅 빈 O형 무대에서 관객의 상상력을 대사로서 환기시키며 공연을 치렀다. 셰익스피어가 대사로 단순하게 처리한 내용을 올리비에는 음악과 영상과 대사로 복합적으로 전달했다. 올리비에는 영상에 중점을 두면서 대사로 전달되는 상당 부분을 삭제했다. 헨리와 프랑스 사령관의 결투는 전투의 하이라이트다. 백마를 탄 헨리, 흑마를 탄 프랑스 사령관의 대조적인 모습과 치열한 칼싸움은 숨 막히는 긴장의 순간이었다. 이 밖에도 헨리와 캐서린의 결혼식에서 이들이 맞잡은 두 손의 결혼반지 클로즈업, 아치 너머의 푸른 하늘과 녹색 들판의 아름다운 색채의 현란함, 평화를 상징하는 순백의 웨딩드레스 등은 이 영화의 감동적인 장면들이다. 〈헨리 5세〉의 마지막 장면도 인상적이다. 카메라는 다시 한번 템스강을 따라 하늘로 솟아오른다. 밝고 푸른 하늘에 다시 종이가 날아오르다가 내려와서 벽에 철썩 붙는다. 그 종이에 영화 〈헨리 5세〉 캐스팅과 스태프들의 이름이 적혀 있다. 얼마나 절묘하고 논리정연한 발상의 귀결인가.

〈헨리 5세〉는 평론가와 대중들로부터 열렬한 찬사를 받았다. 〈시민

케인〉이후 최고의 명작이라는 평가를 받았다. 런던 극장은 이 영화로 11개월 동안 장사진을 이루었다. 뉴욕에서는 46주 동안 롱런되었다. 아카데미상을 수상하고, 올리비에는 더욱 더 유명해졌다, 〈햄릿〉 영화는 이 일로 시동이 걸려 착수되었다. 너무나 다행한 일이었다.

04 '의식의 눈'으로 촬영한 영화 〈햄릿〉

올리비에는 1937년 타이론 거스리 연출로 런던의 올드빅 극장과 덴마크의 엘시노어에서 〈햄릿〉 무대에 두 번 출연했다. "무대에 서면 그 작품의 사상과 행동이 영원히 자신의 것이 된다"고 말했다. 같은 해에 올리비에는 〈헨리 5세〉와 〈맥베스〉의 주인공으로 무대에 섰다. 1938년 〈오셀로〉 〈코리올레이너스〉에서 주인공 역할을 하고, 1940년 자신의 연출로 〈로미오와 줄리엣〉에서 로미오 역을 맡았다. 1944~45년, 존 버렐(John Burrell) 연출로 런던과 파리에서 공연된 〈리처드 3세〉에 글로스터로 등장했다. 1945~46년, 〈헨리 4세〉 1부에서 홋스퍼를, 그리고 〈헨리 4세〉 2부에서 샐로 판사를 했다. 이 시기에 올리비에는 마이클 세인트데니스 연출로 런던과 뉴욕에서 〈오이디푸스 왕〉의 주인공으로 무대에 서서 세상을 놀라게 했다. 1946년에는 런던의 뉴시어터 극장에서 자신이 연출한 〈리어 왕〉에 리어 왕으로 출연했다. 1948년에는 버렐 연출 〈리처드 3세〉에

서 다시 글로스터 역할을 맡았다. 같은 해, 그는 영화 〈햄릿〉을 세상에 공개했다. 그 작품은 셰익스피어 최고 걸작 영화로 평가받고, 그는 감독으로, 연기로 빛나는 성공을 거두었다.

올리비에는 〈햄릿〉을 흑백영화로 만들었다. 흑백의 빛과 그림자는 관객의 감수성과 상상력을 깊이 자극하기 때문이다. 〈햄릿〉 영화가 시작되면서 눈길을 끄는 것은 엘시노어성의 어둡고 침침한 돌계단과 사람을 압도하는 석벽, 그리고 궁정 안 비운의 공간과 테이블, 그리고 햄릿 왕자의 안락의자이다. 카메라는 햄릿의 마음의 눈이 되어 어둠 침침한 궁전 구석구석을 살피고 지나가며 그의 울적한 심상을 반영하고 있다. 1막 2장에서 햄릿은 호레이쇼에게 말한다.

햄릿　　아, 호레이쇼, 아버님을, 아, 아버님을 본 듯하다.
호레이쇼 어디서요?
햄릿　　내 마음의 눈에. 호레이쇼.

올리비에는 어느 날 갑자기 "영감(靈感)처럼 〈햄릿〉의 마지막 장면이 떠올랐다. 이 때문에 영화의 개념이 확정되었다"라고 말했다. 이 장면은 계단을 오르며 성탑의 정상으로 가는 햄릿의 장례 행렬이다. 그 성탑은 극 초반에 부왕의 망령이 햄릿에게 복수하라고 명령하는 장소다. 카메라는 거트루드의 침실을 유심히 비추고 지나간다. 수없이 오르는 계단은 왕자가 겪게 되는 험한 일의 과정을 암시하고 있다. 궁정 회의실에 놓인 긴 회의 테이블을 둘러싸고 충신들이 앉아 있다.

상좌에는 클로디어스 왕과 왕비 거트루드가 자리 잡고 있다. 긴 테이블에서 떨어져서 안락의자에 햄릿이 침통한 얼굴로 앉아 있다. 카메라는 작품이 진행되는 동안 안락의자를 집요하게 비치고 지나간다. 떠나간 햄릿을 생각하며 오필리어는 로즈마리 꽃가지를 빈 의자에 놓고 자신을 기억해달라고 부탁한다. 안락의자는 사랑하는 햄릿 왕자의 상징이다. 마지막 장면에서 시신을 운구하는 행렬이 지나갈 때도 텅 빈 안락의자를 비추고 지나간다. 관객은 빈 의자를 보고 비탄에 잠겨 있던 불쌍한 햄릿 왕자를 상기하며 가슴이 뭉클해진다.

햄릿 왕자의 독백은 〈햄릿〉을 떠받치고 있는 정신의 지주이다. 그 독백을 영화는 어떤 방식으로 보여줄 것인가에 대해서 올리비에는 고심에 고심을 거듭했다. 어전회의 후, 거트루드는 햄릿에게 뜨거운 키스를 남기고 왕과 손잡고 퇴장한다. 궁신들은 썰물처럼 물러나고, 햄릿 혼자 안락의자에 남는다. 카메라가 햄릿의 프로필을 접사(接寫)하고 "아아, 너무나 더럽혀진 육체여, 녹아 흘러 이슬이 되어라……"라는 독백 대사가 영상과 융합되어 음향으로 전달된다. 어머니의 성급하고 사악한 결혼을 개탄하는 대사가 흐르는 동안 햄릿은 실내를 이리저리 걸어 다니며 여러 곳에 의혹의 시선을 던진다. "사느냐, 죽느냐……"의 독백은 무대의 대사 방식과는 다르게 처리했다. 연극에서는 "수녀원으로 가라!"의 대사전에 독백이 진행되는데, 영화에서는 그 뒤에 진행된다. 무대에서는 햄릿이 이 독백을 하는 동안 오필리어가 무대 다른 곳에 있는데, 영화에서는 눈물을 쏟으며 엎드려 있는 오필리어를 남겨두고, 카메라는 계단을 따라 위로 향한다. 그것은 햄릿

의 발걸음이요 시선이다. 위로 향하는 카메라는 이윽고 하늘에 닿는다. 그리고 화면은 성벽 아래 물결치는 바다로 변한다. 그 순간, 화면 아래쪽에 햄릿의 뒷머리가 화면 가득히 비친다. 그의 혼란스런 머리가 직면한 것은 파도치는 대양이다. 얼굴로 향해 카메라는 다가선다. 클로즈업으로 떠오른 얼굴은 햄릿의 허전한 마음을 전하고 있다. 독백의 첫 구절과 함께 햄릿의 전신이 나타난다. 햄릿은 궁성 탑 꼭대기에서 하늘을 배경으로 비스듬히 앉아 있다. 멀리 파도는 여전히 넘실대고 햄릿은 하늘과 땅 사이에 홀로 하나의 점으로 남았다. 햄릿은 자살 충동에 사로잡혀 있다. "사느냐, 죽느냐……" 독백은 햄릿의 대사로 전달되고 있다. 그의 엄숙하고 결연한 자세와 읊어대는 시의 리듬은 올리비에 연기의 백미(白眉)로 꼽히고 있다.

〈햄릿〉의 연극 무대에서는 과거에 발생한 일을 대사로 전달하게 된다. 부왕의 독살을 전하는 망령, 햄릿의 미친 행동을 아버지 폴로니어스에게 일러바치는 오필리어, 오필리어의 죽음을 알리는 거트루드의 전언, 영국으로 추방된 햄릿이 해상에서 해적을 만난 사건을 호레이쇼에게 편지로 전하는 내용 등이다. 영화는 이 모든 사건들을 영상으로 생생하게 전달할 수 있다는 이점이 있다. 올리비에는 대사와 영상을 효과적으로 배합해서 전달하는 기법을 사용하고 있다. 관객들은 셰익스피어의 황홀한 시의 세계를 귀로 듣고, 카메라 화면으로 그 장면의 영상을 볼 수 있다. 선왕 살해 장면의 경우 영상과 대사를 동시에 전달하는 경우가 그것이다. "사느냐, 죽느냐……" 독백은 대사와 영상의 결합이 만들어내는 위력을 알리고 있다. 자연과 사람과 물

체가 형상화하는 상징의 세계에 관객들은 저도 모르게 감전된다. 오필리어가 햄릿의 광기를 전하는 장면에서도 오필리어의 표정과 햄릿의 모습은 일순간 같은 장면에서 동시에 중첩되고 있다. 이 장면은 오필리어가 인식하는 햄릿이면서 동시에 오필리어의 배신에 분노하는 햄릿의 모습이 된다. 이런 대조는 극의 진전을 위한 전제조건이다. 이 때문에 사랑에서, 분노와 실의로 변하는 햄릿의 변신을 관객은 읽을 수 있다. 영화는 이런 결정적 장면의 포착에 너무나 효과적인 수단이 되었다. 올리비에는 그 마술에 경탄했을 것이다. 거트루드의 오필리어 죽음 장면의 묘사도 대사와 영상이 동시에 반영되고 있는 것이 얼마나 효과적인지 알 수 있다.

햄릿이 망령을 만나는 장면은 스릴과 충격을 극대화시킨 영상이다. 영화 제작에서 눈에 띄는 변화 중 한 가지는 로젠크란츠와 길든스턴 장면의 생략이다. 올리비에는 두 학우(學友)를 죽음으로 모는 원작의 내용을 논리적이며 도덕적인 입장에서 피하고 왕자의 고귀한 모습과 신중한 행동을 부각시키는 일에 집중했다. 원작대로 하면 6시간이 소요되는 〈햄릿〉을 어떻게 생략하고 축소하느냐는 문제는 다른 예술가들과 마찬가지로 올리비에를 괴롭힌 문제였다. 올리비에는 영화기법으로 이 일을 무난히 해결했다.

햄릿의 클로즈업 영상이 멀리 있는 오필리어의 표정과 중첩되면서 둘은 가깝고도 멀리 있고, 사랑하면서도 이별하는 복잡한 관계임을 알게 된다. 왕과 왕비, 가신들이 둘러앉은 테이블 끝머리에 고립된 채 못마땅한 얼굴로 앉아 있는 햄릿은 비운의 왕자이다. 관객은 첫 장

면에서 그의 모습이 뇌리에 각인된다. 부왕의 돌연한 죽음과 왕비의 성급한 결혼으로 햄릿은 미칠 듯이 괴롭다. 덴마크는 그에게 감옥이 되었다.

올리비에는 이 영화에서 햄릿을 우유부단한 왕자가 아니라 르네상스 시대의 기백 넘친 젊은이 상(像)으로 묘사했는데, 그 대표적인 장면이 극중극 장면이다. 극중극은 〈햄릿〉 드라마의 클라이맥스이다. 그 장면 이전에는 클로디어스 왕이 햄릿에게 쫓기고 있다 그 장면 이후에는 햄릿이 클로디어스 왕으로부터 쫓기고 있다. 이른바 플롯의 상승과 하강이 구분되는 분기점이다. 그 장면은 원작이 전하는 복수의 주제를 영상기법으로 말끔하게 표현한 사례가 된다. 극중극 이후, 클로디어스의 참회기도 장면에서 보여주는 죄 많은 손의 영상은 영화만이 달성할 수 있는 성과라고 할 수 있다. 각 장면에서 등장인물의 얼굴 표정이 미묘하게 변하고, 전면으로 클로즈업되는 경우도 영화가 주는 감동이요 효과이다. 클로디어스 기도 장면에서 햄릿이 읊어대는 독백은 소리와 영상으로 반반씩 전달되고 있다.

거트루드의 침실 장면은 햄릿과 거트루드의 관계를 알리는 중요한 장면이다. 올리비에는 무대의 경우도 그랬지만, 영화에서도 프로이트의 학설에 따라 이 장면을 해석했다. 거트루드에 대한 햄릿의 언동은 난폭하고 치정(癡情)적이다. 햄릿은 격렬하게 모친을 공박(攻駁)한다. 어머니의 배신에 대한 분노는 오이디푸스 콤플렉스의 무의식적 분출이다. 침대에 눕혀서 칼을 들이대는 그의 격정적인 행동을 차단한 것은 그의 눈에 비친 망령의 경고였다. 극중극 장면에서 선왕 암살

장면을 관람하던 왕을 공포에 사로잡히게 해서 "불을 밝혀라!"는 고함 소리에 햄릿은 횃불을 그의 얼굴에 들이대고 공연은 수라장이 되었다. 이후, 마음이 상한 거트루드는 햄릿을 질타하려고 불러들이지만 상황은 역전되었다. 햄릿은 왕비를 "당신"이라는 호칭으로 야하게 부르는 등 광적인 일탈을 개의치 않았다. 햄릿은 왕비를 침대 위에 눕히고 왕비 목에 칼을 들이댄다. 칼은 남성의 외적이며 내적인 몸의 무기다. 무대에서 충분히 전달할 수 없는 급박한 모든 상황을 카메라는 사방으로 이동하면서 접사와 중 거리와 먼 거리 초점으로 대화를 보완하는 영상을 효과적으로 펴내고 있다. 다음의 무대 대사를 영상 장면과 비교하면 거트루드를 대하는 햄릿의 무의식이 무엇인지, 올리비에는 그것을 어떻게 표현하고 있는지 알 수 있을 것이다.

거트루드 햄릿, 네가 아버지를 심히 언짢게 했다.
햄릿 어머니께서는 제 아버님을 매우 화나게 해드렸죠.
거트루드 너, 그게 무슨 말버릇이냐?
햄릿 어머니 말씀은 또 왜 그렇습니까?
거트루드 어찌 된 일이냐?
햄릿 무슨 말씀입니까?
거트루드 너, 나를 잊었느냐?
햄릿 천만에요. 당신은 왕비마마시죠. 당신 시동생의 아내시고, 또 유감스럽게도 저의 어머니십니다.
거트루드 아, 감당할 수가 없구나. 너를 상대할 사람을 데려와야겠다. (퇴장하려 한다)
햄릿 (팔을 붙들면서) 진정하시고 여기 앉으세요. 거울로 어

머님 마음속 깊은 곳을 환히 비춰드릴 테니 꼼짝 말고
계세요.

거트루드 무슨 짓을 하려는 거냐? 너, 나를 죽일 셈이냐? 사람 살
려, 사람 살려! (3막 4장, 9~19)

거트루드와 오필리어, 그리고 망령 때문에 햄릿은 괴롭다. 햄릿은
극중극 장면이 지나간 후, 레어티즈와의 결투 장면에서 칼을 들고 15
피트 다이빙해서 클로디어스를 살해하고 부왕의 복수를 완수한다.
이들 장면은 압권이었지만, 때는 늦었다. 레어티즈와의 결투에서 햄
릿은 독검(毒劍)에 찔려 있었다. 햄릿은 왜 복수를 지연함으로써 자신
과 주변의 인물이 모두 죽는 대참사를 초래했는가. 이것이 〈햄릿〉에
관한 풀리지 않는 의문이 되고 있다. 시인 T.S. 엘리엇이 말한 "문학
의 모나리자"가 된 〈햄릿〉이다. 이 미스터리에 올리비에는 해답을 주
려고 한다. 1900년 사라 베르나르가 출연한 최초의 〈햄릿〉 영화 이
후, 수많은 영화가 방영되고, 1990년 프랑코 제피렐리(Franco Zeffirelli)
감독, 멜 깁슨 주연의 〈햄릿〉까지 완성되었는데, 이 모든 영화는 이
불가사의한 의문을 해결하는 일에 도전하고 있다. 올리비에는 왕자
에게 뜨거운 키스를 퍼붓는 매혹적인 여인으로 거트루드를 부각시키
면서 모자(母子) 간의 미묘한 애정의 문제를 제기하고 있다. 부왕에서
시작되고 클로디어스로 심화된 거트루드를 둘러싼 삼각관계는 날이
갈수록 복잡해진다. 이 때문에 거트루드와 햄릿의 미묘한 관계를 눈
치챈 클로디어스는 신하들과의 접견을 중단하고 왕비를 급히 이끌고

퇴장한다. 거트루드는 부왕 사망 후에 눈에 띄는 햄릿의 이상한 거동 때문에 마음이 상하고 후회와 두려움, 그리고 정신적 혼란을 겪고 있다. 그 때문에 햄릿에 대한 성적 호소력은 더욱 거세진다. 피터 도널드슨(Peter S. Donaldson)은 그의 논문 「올리비에, 햄릿, 그리고 프로이트」에서 거트루드는 자신의 재혼으로 불거진 도덕적 오점을 성적인 반응으로 해소하려 한다고 말했다. 거트루드가 왕자를 침실에 불러들이고, 햄릿이 기꺼이 그 부름에 응한 것은 거트루드의 성적 충동과 햄릿의 복수 본능의 결과라고 도널드슨은 설명하고 있다. 망령이 출현해서 왕자에게 어머니를 괴롭히지 말라고 간곡한 충고하니 더 이상의 격한 행동을 중단한 햄릿은 거트루드에게 클로디어스 왕과의 치정 관계를 중단하라는 말을 남기고 돌아간다. 이 장면에서 올리비에는 분노하고, 질타하며, 슬퍼하며, 애원하는 햄릿의 격정적 장면의 연기를 완벽하게 해내고 있다.

무대에서 볼 수 없는 디테일을 영화는 선명하게 보여준다. 영화는 연기 공간의 상징적 의미를 끈질기게도 실감나게 보여주었다. 망령은 엘시노어성 외곽에서 서성대고, 왕자는 궁정 내부에서 방황한다. 이들 비극적인 부자(父子)는 왕비 거트루드 내실에서 초현실적인 상봉을 한다. 왕자는 망령이 된 부왕과 재혼한 비운의 왕비를 서로 오가는 중간다리가 되었다. 그 설정은 프로이트 정신분석학을 원용한 어니스트 존스의 삼각관계 이론을 올리비에가 추인(追認)하는 장면이 된다. 올리비에는 스스로 감독이 되고, 햄릿을 연기하면서 노련하게도 모자 사이의 애정과 부자 사이의 질투심을 낱낱이 파헤쳤다. 총체

적 비극을 초래한 햄릿의 복수 지연은 햄릿 왕자의 오이디푸스 콤플렉스 때문이라고 올리비에는 단정했다. 〈햄릿〉 영화는 그 신념의 확인이요 성과이다. 피터 도널드슨은 한 걸음 더 나가 "이 같은 주제는 올리비에의 초년 시절과 특별한 연관이 있다"고 논문에서 지적했다. 햄릿은 부왕과의 관계에서 실패했는데, 올리비에도 이런 경우였다. 엄격했던 올리비에 부친은 1939년 사망했다.

국립극장 예술감독 로렌스 올리비에

1962년, 로렌스 올리비에의 국립극장 예술
감독 취임 소식이 치체스터 축제 시작 이틀 전에 알려졌다. 런던 연극
계는 깜짝 놀랐다. 그동안 그의 극장장 취임 가능성은 안개 속이었다.
영국에서 국립극장 법안이 통과된 것은 1949년으로, 영국 의회에서
최초로 국립극장 설치안이 제기된 후 101년이 지나서였다. 올리비에
의 직업적 적성은 두말할 필요가 없었지만, 문제는 그의 작품 선정 능
력이었다. 올리비에는 당시 52세였다. 1950년 무렵 제임스 극장을 운
영하던 시기에 그는 보수적인 작품 선정 때문에 비난을 받은 적이 있
었지만 이오네스코의 〈코뿔소〉를 무대에 올리면서 그 불만은 해소되
었다.

1930년, 주당 50파운드의 배우였던 올리비에가 1961년 2월, 치체
스터 축제극장에서 연봉 5000파운드를 받고, 지금은 영국을 대표하
는 국립극장을 맡게 되었으니 놀라운 일이 아닐 수 없었다. 그의 취

임으로 저명 배우들이 몰려들었다. 마이클 레드그레이브, 시빌 손다이크, 루이스 카슨, 이딘 사일러, 페이 콤프턴, 조앤 그린우드, 캐서린 해리슨, 존 네빌, 로즈마리 헤리스, 니콜라스 하넨, 앤드루 모렐, 티모시 베슨 등이었다. 이 집단에 조앤 플로라이트가 공연마다 무대를 빛냈다. 〈바냐 아저씨〉에 출연한 조앤은 소니아 역을 맡아 감동적인 연기를 해냈다. 관객들은 편지로, 전화로 조앤을 격찬하며 〈세인트존〉의 주인공을 맡아야 한다고 성원했다. 치체스터 축제 극장이 새로 채택한 레퍼토리의 3분의 2는 오랫동안 잊혀졌던 재커비언(Jacobean) 시대 작품이었다. 체호프의 작품 〈바냐 아저씨〉는 대성공이었다. 올리비에는 아스트로브(Astrov)의 희비극적 성격을 거의 완벽하게 표출하면서 생애 최고의 연기를 보여주었다. 그와 함께 80세의 손다이크, 87세의 루이스 카슨, 그리고 그린우드, 레드그레이브, 조앤 플로라이트 등 배우들이 협연하면서 찬란한 앙상블 무대가 창출되었다. 이 덕에 올리비에의 극장 운영 능력이 높이 평가되었다.

국립극장에는 두 개의 이사회가 있다. 하나는 국립극장 이사회(The National Theatre Board)이다. 이사회는 국립극장 관련 모든 업무의 최종 의결기구이다. 다른 하나는 사우스뱅크 이사회(The South Bank Board)이다. 이 기구는 국립극장 건축을 위한 업무를 담당하고 있다. 올리비에는 이 기구의 이사였다. 그는 노먼 마셜(Norman Marshall)과 함께 공동 의장을 맡고 있었다. 이 기구에는 디자이너 로저 퍼스(Roger Furse), 조슬린 허버트(Jocelin Herbert), 션 케니(Sean Kenny), 타냐 모이세비치(Tanya Moiseiwitsch) 등 건축 전문가와 마이클 벤탈(Michael Benthal), 마이클 엘

리엇(Michael Elliot), 피터 홀(Peter Hall), 피터 브룩(Peter Brook), 조지 디바인(George Devine), 마이클 세인트데니스(Michael St. Denis) 등의 연출가, 그리고 국립극장 측에서 스티븐 알렌(Stephen Arlen), 프랭크 던롭(Frank Dunlop), 존 덱스터(John Dexter), 윌리엄 개스킬(William Gaskill), 리처드 필브로(Richard Pilbrow), 케니스 타이넌(Kenneth Tynan) 등이 참여했다. 배우는 올리비에 한 사람이었다.

이들의 첫 과제는 국립극장 건축 설계자 선정이었다. 오랜 시간에 걸친 탐색, 검증, 평가와 토론을 거쳐 선정된 건축가를 인터뷰한 심의위원 5명의 숙고 끝에 건축가 데니스 라스던(Denys Lasdun)이 최종적으로 결정되었다. 라스던은 "국립극장 건물의 중요한 요소는 그 건물의 정신적 내용입니다"라고 말했다. 또한 이사회의 조력, 충고, 의견을 받아들이는 상호 파트너 관계가 중요하다고 언명했다. 이런 그의 발언이 주효했다.

올리비에는 1962년 8월 2일 국립극장장에 임명되었다. 국립극장장으로서의 로렌스 올리비에에게 가장 중요한 인물 중 한 사람이 케니스 타이넌이다. 로렌스 올리비에와 타이넌의 파트너 관계는 올리비에가 국립극장 예술감독이 되고 타이넌은 작품 담당 책임자가 되면서부터 시작되었다. 타이넌은 올리비에한테 보낸 편지에서 "국립극장을 위해 놀랍고, 새롭고, 빛나는 일을 해내겠다"는 간절한 희망을 전했다. 올리비에는 처음에는 평론으로 비비안을 괴롭힌 과거를 떠올려 화가 나서 묵살하려고 했지만, 냉정을 되찾고 플로라이트에게 조

언을 구했다. 조앤 플로라이트는 적절한 충언(忠言)을 했다.

"당신은 이 문제에 대해서 잘못 결정할 수도 있습니다. 당신이 이성을 갖고 깊이 생각한다면, 유익한 일을 발견할 수 있습니다. 그렇게 얻어지는 결론으로 아주 놀라운 선택을 할 수 있을 것입니다. 만약에 사람들이 당신의 직책에 관해서 의심을 갖는다면, 그것은 당신이 너무 자신만의 생각을 고집한다거나, 당신의 연극적 견해만을 주장한다는 두려움 때문입니다. 사람들은 국립극장이 낡은 틀에 얽매이지 않기를 소망합니다. 진취적이고, 새롭고, 놀라운 연극으로 빛나는 전당이 되기를 바랍니다. 우리는 타이넌을 미워하는 우리 나름의 이유가 있습니다. 그러나 당신이 타이넌을 받아들인다면, 그는 과거의 모든 의심을 순식간에 씻어버리게 되며, 그가 과거의 일을 잊는 것처럼 당신도 과거를 청산할 수 있게 됩니다. 이런 일을 알게 된 사람들은 당신을 믿고 안심하게 되며, 온갖 계략이 사라지는 것을 알게 되는 사람들은 당신을 새로운 눈으로 바라보게 됩니다. 모든 신세대 국민들은 함성을 지르며 기쁨에 넘치게 될 것입니다."

얼마나 감동적인 충언이요 내조인가. 올리비에는 또 다른 측근의 의견도 물었다. 국립극장은 개인의 사유물이 아닌 국민의 극장이기 때문에, 국민의 의견을 들어야 한다고 올리비에는 생각했다. 올리비에는 국왕이나 통치자의 국정 운영은 자문단의 질과 수준 여하에 따라 결정된다는 신념을 지니고 있었다. 그에겐 아내의 내조가 큰 힘이 되었다. 올리비에는 조앤의 예지를 얻어 타이넌을 맞아들이는 결정을 하게 되었다. 타이넌은 국립극장 공연작품을 선정하는 요직을 맡

게 되었다. 타이넌은 신작 발굴에 각별한 관심을 쏟았다. 그는 리허설에 참가하면서 무대상의 모든 부문에 대해서 평론가의 안목으로 최종적인 검증과 판단을 했다. 올리비에는 타이넌과 협조하면서 국립극장의 기반을 닦고 내실을 기하면서 명작 공연의 빛나는 업적을 남겼다.

타이넌은 오전 중 집에서 일했다. 사무실은 오후에 나갔다. 조수 로지나 애들러는 타이넌이 사무실에서 작품 셋을 독파한다고 말했다. 인터뷰는 매일 계속되었다. 그는 400편의 세계 명작 리스트를 작성해서 배우, 연출가, 디자이너, 관객 반응, 시즌의 경향, 예산 등을 검토하고, 수정과 가필을 통해 대본을 완성했다. 타이넌은 연습일지를 꼼꼼하게 작성했다.

그의 〈오셀로〉 일지는 전 세계 연극인의 참고 자료가 되었다. 타이넌은 올리비에한테 오셀로, 샤일록, 제임스 티론(〈밤으로의 긴 여로〉), 프로스페로(〈템페스트〉), 폴스타프(〈헨리 4세〉) 등 주인공 역을 설득해서 맡도록 했다. 그는 해외 작품의 각색을 위해 존 오즈번, 도리스 레싱, 로버트 그레이브스 등 시인과 작가들을 만났다. 새 희곡작품이 도착하면, 반드시 읽고 평을 달아서 응답했다. 해외 여러 나라를 방문해서 그 나라 연극을 살피고 예술가를 만났다. 영국 국가기관이나 예술지원 기관을 방문해서 국립극장 사업의 중요성, 효용성, 가치를 설명하고 지원을 요청했다. 국립극장 기획회의는 그가 주도했다. 올리비에는 주로 그의 판단에 의존했다. 타이넌은 공연 팸플릿 내용과 디자인에도 세심한 주의를 기울였다. 저명한 학자와 예술가들 — 에릭 벤틀

리, 손턴 와일더, 노엘 카워드 등에게도 그는 원고 청탁을 했다.

그는 1964~1966년 신축 국립극장 건립위원회 회의에 참석해서 건축가 데니스 라스던에게 설계를 자문했다. 그는 전통적인 프로시니엄 무대를 포함해서, 현대적인 돌출무대와 첨단적인 실험무대 등 세 가지 별개의 극장을 주장해서 이를 관철시켰다. 그는 또한 찬도스 (Lord Chandos) 이사장이 주관하는 국립극장 이사회에도 참석했다. 이 사회에서는 올리비에가 입안한 정책과 그의 입장을 지원하면서 국립극장의 예술적 자유와 독립을 위해 집요한 투쟁을 계속했다. 국립극장은 이사회에서 공연작품의 사전 심사를 받는 것이 관례였다.

1737년 공포된 조례는 1843년 공연법으로 제정된 법규인 "미속, 예법, 그리고 사회적 안전을 보전하기 위한" 조치를 정당화하고 있었다. 그 결과 브레히트의 〈용감한 어머니〉, 프랑크 베데킨트((Frank Wedekind))의 〈봄에 눈뜨다〉, 롤프 호흐후트(Rolf Hochhuth)의 〈병정들〉 등의 작품이 위법이라는 판단이 내려졌다. 이 가운데서 호흐후트의 작품은 국립극장 공연이 불가하다는 판정을 받았다. 이 작품의 공연을 극력 옹호한 타이넌과 올리비에는 나중에 이들이 해임되는 한 가지 요인이 되었다.

〈병정들〉(1967)은 2차 세계대전 당시 영국 공군에 의한 독일 드레스덴과 함부르크 융단폭격, 폴란드 총리 시코르스키 장군의 1943년 비행기 참사에 대한 윈스턴 처칠 수상의 책임을 묻는 내용을 담고 있다. 올리비에는 후에 그의 자서전 〈어느 배우의 고백〉(1982)에서 이사회에서 행한 당시의 논쟁 기록을 공개했다. 그는 말했다.

"국립극장의 연극은 그리스 시대의 연극처럼 높은 수준을 지켜야 합니다. 극장은 사회의 관심사가 표현되는 장소입니다. 이번 작품 〈병정들〉은 이런 일이 가능한 기회를 주고 있습니다. 우리 시대의 교회마저도 허망한 장소가 되고 있는 현재, 그리스인들이 했던 것처럼 사회 문제가 올바로 거론되는 장소는 극장밖에 없습니다. 그 문제란 무엇입니까. 최고의 양심에 관한 것이요, 중요하고 다급한 우리들 일에 관한 것이요, 큰 사건에서 제기되는 도덕적 관심에 관한 것이요, 사건의 배후에 있는 동기에 관한 것입니다. 극장은 이런 일을 위해 존재합니다. 본인이 이 작품을 옹호하는 중요한 이유가 바로 이것입니다."

공연불가 판정을 받은 후, 올리비에와 타이넌은 런던 웨스트엔드 (The West End)에서 독자적으로 〈병정들〉 공연을 감행했다. 타이넌은 예술의 독립성과 표현의 자유를 위해 단호하게 말했다. "나는 국립극장에 충성을 바치는 것이지, 이사회에 봉사하는 것이 아니다." 이 작품은 1968년 12월 12일 런던의 뉴시어터에서 공연된 후, 계속해서 1990년, 2004년 영국에서 공연되었다. 국립극장 개관 기념 공연은 〈햄릿〉이었다. 피터 오툴(Peter O'Toole)이 주연을 맡고, 올리비에가 연출을 했다.

상업적 흥행에 휘둘리지 않고, 예술 지향적 운영을 고집한 올리비에-타이넌 국립극장 시대는 영국의 극장 문화를 획기적으로 발전시킨 황금시대였다. 올리비에는 이 모든 일이 타이넌이 없으면 불가능한 일이었다고 말했다. 국립극장을 성공적으로 이끌어왔던 두 사람은 1973년 사전 양해와 협의도 없이 해임되었다. 올리비에는 신경쇠약

을 앓고, 타이넌은 건강이 악화되었다.

올리비에의 절친한 벗 스티븐 알렌은 극장 행정을 맡았다. 올리비에가 개관 기념 공연을 구상하고 있을 때, 배우 피터 오툴이 찾아왔다. 그는 2년 동안 영화 〈아라비아의 로렌스〉에 출연했다가 리처드 버턴(Richard Burton)과 〈베켓〉을 마친 직후였다. 올리비에는 그에게 〈햄릿〉 출연을 제안했다. 연출은 존 덱스터(John Dexter)가 맡기로 했다. 덱스터의 〈뿌리〉 무대를 보고 올리비에는 깊은 감명을 받은 적이 있어서 평소 그에게 일을 맡기려고 생각했었다. 올리비에는 〈권력과 영광〉(미국 TV, 1961)에 출연했던 배우 폴 스코필드(Paul Scofield)도 영입하려고 했다. 〈햄릿〉은 27회 공연으로 막을 내렸다.

국립극장은 〈홉슨의 선택〉 〈안도라〉 〈필록테테스〉 〈오셀로〉 〈마스터 빌더〉 등 9개 작품을 매일 밤 번갈아가며 공연하고, 마티네 공연과 저녁 공연의 경우 레퍼토리 공연으로 재편하면서 영국 현대연극 공연에 획기적인 변화의 바람을 일으켰다. 1963년부터 1974년에 진행된 이들 공연에 관한 역사는 평론가 존 엘섬(John Elsom)과 니콜라스 토말린(Nicholas Tomalin)의 책에서 자세한 내용을 알아볼 수 있다. 이들이 상세하게 기록하고 서술했기 때문에 올리비에는 자신의 공연에 관한 기록을 직접 써서 남기지 않았다. 타이넌은 올리비에에게 〈오셀로〉 출연을 강력히 요청해서 성사시켰다. 당초 올리비에는 자신의 음성 톤(tone)과 음질 때문에 난색을 표명했다. 오셀로 역을 하려면 "벨벳 같은 보드라운 베이스 소리"가 있어야 한다는 것이 그의 소신이었다.

그러나 그의 집요한 노력으로 이 일도 가능해졌다. 사람들은 올리비에한테 물었다. "배우로 성공하려면 무엇을 갖추어야 합니까?" 그의 대답은 재능, 행운, 건강이었다. 재능은 연기술의 연마로 향상되고, 행운은 '타이밍'의 문제와 기회의 포착이며, 건강은 무병과 강건한 신체 관리였다. 배우 앨프리드 런트(Alfred Lunt)는 올리비에의 〈오이디푸스〉를 보고 말했다. "당신의 발을 보고 놀랐습니다. 연기에 힘이 실리면 발톱이 공중으로 떠 있더군요." 발톱만이 아니었다. 노팅엄 지방의 방언을 익히기 위해 여러 날 동안 방 안에 녹음기를 틀어놓고 연습에 집중하는 올리비에를 보고 리처드 버턴은 감탄의 소리를 질렀다. "배우는 하루아침에 태어나지 않는다!"

연출가 피터 홀은 올리비에의 연기를 1944년 뉴 시어터(The New Thetre)에서 〈리처드 3세〉〈무기와 인간〉〈바냐 아저씨〉〈페르 귄트〉 등의 무대를 통해 보았다. 이 가운데 가장 감명을 받은 올리비에의 연기는 〈리처드 3세〉였다. 피터 홀은 1947년 〈리처드 3세〉를 다시 보고 말했다. "셰익스피어 연기의 모든 것이 올리비에 연기 속에 있다." 올리비에는 고전극 연기의 상징적 존재였다. 올리비에는 신들린 듯이 연기를 한다. 그러기 위해 그는 가혹할 정도로 연습에 집중한다. 피터 홀은 그 현장을 직접 목격한 후 말했다. "올리비에가 오셀로를 연기할 때, 그는 가수처럼 자신의 음계를 3단계 낮추는 연습을 강행했다. 올리비에는 영웅적 기질, 사자 같은 힘과 동물적 활력을 지녔다. 그는 무엇이든, 어떤 역할이든 해낼 수 있는 천재적인 배우라 할 수 있다." 올리비에는 주장했다. "연기는 작중인물의 외면을 모방하는 것이 아

니다. 그의 내면을 드러내 보여주는 일이다." 올리비에는 눈 연기에 신경을 쓴다. 눈 표정에 마음의 움직임을 담는다. 그는 연출을 할 때도 배우에게 이래라 저래라 주문하지 않고 배우의 연기를 끌어내서 편집을 한다. 피터 홀은 이것이 올리비에 창조의 독창성이라고 말했다.

〈오셀로〉는 스튜어트 버그(Stuart Burge)의 연출 작품이었다. 이런 일화가 있다. 셰익스피어 시대 명배우 리처드 버비지(Richard Burbage)는 셰익스피어를 주막에서 만났다. 버비지는 셰익스피어에게 자신을 과시했다. "자네가 쓰는 어떤 작품의 어떤 역할도 나는 해낼 수 있다." 셰익스피어는 그 말을 받아치면서 말했다. "알겠네, 이것 한 번 해보게나!" 그는 〈오셀로〉를 내밀었다. 그 연기는 그 정도로 난제였다. 올리비에는 당시 무척 바빴다. 〈바냐 아저씨〉〈장교 보충하기〉 무대에도 출연하고 있었으며, 치체스터 축제 극장 일에도 쫓기고 있었다. 국립극장 지방공연도 예정되어 있었다. 이렇게 다양한 일과 속에서도 그는 오셀로 연기 연습에 사활을 걸었다. 6개월 동안에 걸쳐 신체훈련을 계속했다. 저음 발성 연습이 가장 어려웠으며 오셀로 역을 완전히 해낸 배우는 드물었다. 올리비에 이전에도 이후에도 찾아보기 힘들었다.

그러나 1951년, 런던의 세인트제임스 극장에서 보여준 오손 웰즈(Orson Welles)의 〈오셀로〉는 기념비적인 공연이었다. 올리비에는 오셀로 역에 필요한 모든 소양을 전부 갖추는 일에 전력을 기울였다. 문제는 호흡이요, 부족한 폐활량이었다. 그는 매주 두 번 체육관에서 뛰

고, 브라이턴 바닷가에서 조깅으로 호흡과 근력, 그리고 몸의 유연성을 길렀다. 모두들 말하는 "시커먼 표범" 같은 무어인 장군이 되기 위해서였다. 음성 코치를 통해 6개월 동안 매일 저음 발성 훈련을 했더니 다섯 음계를 낮추는 베이스 저음을 낼 수 있게 되었다.

평론가들은 로렌스 올리비에의 오셀로는 절묘한 연기력이 발휘된 무대였다고 격찬했다. 『데일리 익스프레스』의 허버트 크레츠머 (Herbert Kretzmer)는 이렇게 썼다. "로렌스 올리비에 경은 마술을 부려 검은 피부로 태어나는 것이 어떤 의미가 있는 것인지 그 진수를 보여 주었다. …… 그의 연기는 품위, 공포, 거만(倨慢)의 자태가 십분 발휘된 것이었다." 리처드 핀드레이터(Richard Findlater)는 더 자세하게 기술했다.

> 워털루 로드(Waterloo Road)에서 4월의 밤에 공연된 〈오셀로〉에서 올리비에는 연기의 모든 요소를 잘 접합시켜 근년에 다른 어떤 배우도 하지 못한 일을 해냈다. 흡인력, 축적된 힘, 신선한 연기, 매력, 감성, 다양성, 분장, 성격 창조, 비통, 유머, 넓은 영역의 발성, 공격성, 분노 등 모든 것이 결합된 실험이었다. 경악의 유발, 지성의 침투, 예술적 향기, 작중인물의 성격창조, 관객을 놀라게 하고, 웃기고, 눈물짓게 만드는 연기의 힘에 관객들은 심취했다. 연기의 대담성, 뭐라 이름 지을 수 없는 그의 신들린 연기는 관객들이 그를 향해 감사의 마음으로 '위대한' 올리비에를 외치는 충분한 이유가 되었다.

올리비에는 유색인종의 성적 도발에 중점을 두었다. 이를 무대에서

강조하다 보니 신세대 연극 관객으로부터 열렬한 반응이 일어났다. 이들은 서정적인 아름다움보다는 육체적 흥분을 일으키는 연극에 더 큰 매력을 느낀 것이다. 올리비에는 관객의 취향이 변하고 있다는 것을 느꼈다. 국립극장 운영 책임자로서 시급한 과제는 무엇인가라는 기자들의 질문에 그는 "관객을 가득 채우는 일입니다"라고 답변한 적이 있다. 〈오셀로〉 공연은 이를 실증했다. 1964년, 〈오셀로〉는 영국에서 가장 입수하기 힘든 극장표가 되었다. 스노든 경(Lord Snowdon)도 매표소 앞에서 줄을 서서 기다렸다. 케네디 대통령 비서였던 아서 슐레진저는 표를 구하지 못해서 입장을 못 했다. 런던의 일간지 『타임』에는 매일 표를 구한다는 광고가 빗발쳤다. 〈오셀로〉는 런던 연극의 전설이 되었다. 이 공연은 근대 이후, 최고의 셰익스피어 매표 기록을 세웠다. 극장 밖에서 밤을 세워 줄 서는 것은 상식이 되었다. 국립극장이 임시로 사용하고 있는 올드빅 극장의 좌석은 878석이었다.

첫 시즌에는 매주 세 번 공연했다. 관객들은 더 많은 공연을 해달라고 아우성이었지만 두 번째 시즌에는 한두 번으로 줄였다. 〈오셀로〉의 영화 제작이 추진되었으나 올리비에는 반대했다. 무대 효과를 기대할 수 없었기 때문이다. 오셀로 연기는 영화에서 약화되거나 소멸되기 쉬웠다. 그럼에도 영화가 만들어진 후 국제영화제에서 우수영화로 수상하는 영광을 누렸다.

1964년, 올리비에는 〈오셀로〉 공연 중 〈마스터 빌더〉에도 출연했다. 1965년 1월 30일, 처칠 경의 장례식이 거행되었다. 올리비에는 BBC 방송이 제작한 처칠의 영웅적 인생에 관한 프로그램에 참여했

다. 1965년 9월, 국립극장은 〈오셀로〉〈홉슨의 선택〉〈사랑의 헛수고〉를 들고 모스크바로 갔다. 1920년 이후, 모스크바 예술극장의 연출가요 배우인 스타니슬랍스키는 전세계 연극인의 우상이었다. 그의 명저『나의 예술인생』은 연극인의 필독 교재였다.

모스크바 예술극장은 올리비에와 그의 세대가 숭배하는 연극의 메카였다. 올리비에는 그 공연에 각별한 노력을 기울였고 그의 무대는 러시아 관객들을 압도했다. 공연이 끝난 후, 관객들은 35분간 기나긴 박수갈채를 보내면서 열광했다. 베를린 공연 또한 계속되었다. 올리비에는 국립극장과 함께 생애 최고의 행복을 누렸다. 1966년 1월 26일, 올리비에의 단짝이었던 연출가 조지 디바인이 사망했다.

1967년, 국립극장은 스트린드베리의 〈죽음의 무도〉로 새로운 도약을 시도했다. 이 공연은 올리비에가 연기한 샤일록, 오셀로 다음으로 성공을 거둔 무대였다. 그러나 올리비에는 윌리엄 개스킬(William Gaskill)의 사임, 존 덱스터의 사퇴, 롤프 호흐후트의 〈병정들〉로 인한 이사회와의 불화로 인해 극장 운영의 어려움을 겪게 되었다. 암 발생으로 인한 건강의 문제도 있었다. 올리비에는 여전히 창조적 에너지를 발산하고 있었지만 그의 나이는 어느새 62세였다. 뜻하지 않는 위기에 직면하면서도 올리비에는 타이넌과 함께 극장의 기반을 더욱 단단하게 다져가고 있었다. 공연마다 이어지는 관객의 찬사와 갈채가 큰 힘이 되었다.

1968년 2월, 정부는 740만 파운드의 국립극장 증액 지원을 확정지었다. 올리비에는 "내 평생 최고의 기쁜 소식이다"라고 말할 정도로

기뻐했다. 그동안 국립극장 신축 사업은 13년이 지나도록 지지부진 상태였다가 이번 예산으로 숨통이 트인 것이다. 올리비에는 극장장 취임 6년 만에 그가 약속한 "배우들의 극장"을 만드는 일을 성공시켰다. 극장 운영에 전념하다 보니 무대 활동이 뜸해진 그의 빈자리를 폴 스코필드가 메꾸고 있었다.

1971년, 국립극장은 세 가지 이유로 언론의 비난을 받고 있었다. 첫째는 외국 작품 공연은 많은데 영국 고전작품은 드물다는 것이었다. 둘째로, 연기진의 앙상블 결함의 문제였다. 최고 수준 배우들의 참여 부족이 관객의 불만을 사고 있었다. 셋째로, 매표소 입장권 판매 감소였다. 국립극장은 지난해 예술위원회(Arts Council)로부터 26만 파운드, GLC로부터 12만 파운드의 공익 자금을 받았다. 그런데, 결산 결과 10만 파운드의 결손을 냈다. 그렇게 된 명백한 이유 중 하나는 1969년 케니스 타이넌의 직책이 제거되어 레퍼토리 선정과 공연 준비 과정에 차질이 생겼기 때문이다. 올리비에는 이 사실을 인정했다. 작품의 수준은 너무 높았고, 이름난 배우들이 대거 극단에서 물러났다. 그동안 잘 해왔는데, 지난 1년 동안의 불황으로 비난받는 것이 올리비에로서는 억울했다. 그는 타이넌의 부재를 아쉬워했다. 그동안 타이넌의 예측은 적중했기 때문이다. 그의 추천 작품 〈밤으로의 긴 여로〉는 대성공을 거둬 15만 파운드의 국립극장 결손을 청산할 수 있었다.

06 로렌스 올리비에의 업적과 평가

 로렌스 올리비에는 국립극장 두 번째 시즌 (1964~65) 준비에 바빴다. 그는 조앤 플로라이트와 함께 입센의 〈마스터 빌더〉 재공연 연습에 참여했다. 노엘 카워드의 〈꽃가루 열병(*Hay Fever*)〉, 셰익스피어의 〈헛소동(*Much Ado About Nothing*)〉, 아서 밀러의 〈시련(*The Crucible*)〉 공연도 예정되어 있었다.

 1967년 초, 올리비에는 스트린드베리의 〈죽음의 무도(*Dance of Death*)〉를 준비하고 있었다. 제럴딘 매큐언(Geraldine McEwan)을 자신의 상대역(에리스)으로 기용했다. 그는 입센과 스트린드베리는 연기 측면에서 큰 차이가 있다는 것을 느꼈다. 입센은 사실주의 작가이다. 그의 대사는 겉으로는 현실적 의미를 전달하는 뜻으로 들리지만, 내면적으로는 상징적 의미를 지니고 있다. 한편 꿈의 판타지를 그려낸 스트린드베리는 표현주의 작가이다. 그는 〈꿈의 연극(*The Dream Play*)〉(1902), 〈고스트 소나타(*The Ghost Sonata*)〉(1907)를 썼는데, 서문에

서 자신의 입장을 다음과 같이 밝혔다.

작가는 서로 연관이 없지만 외관상 꿈의 논리적 형식을 모방하려고 노력한다. 내 연극 속에서는 무엇이든 일어날 수 있다. 모든 것이 가능하고 그럴듯하게 보인다. 시간과 공간은 존재하지 않는다. 무의미한 현실의 배경에서 상상력은 신선한 디자인을 그려내고 수(繡)를 놓으며 극형식을 짜낸다. 기억, 체험, 자유로운 공상, 부조리와 즉흥성이 이 속에 뒤범벅되어 있다.

스트린드베리는 시간과 공간의 논리적 연관성을 파괴하려고 한다. 한 가지 사건이 아무런 논리적 해명 없이 다른 사건으로 흘러 들어간다. 작중인물은 다른 인물 속에 녹아 들어가고 전환된다. 서로 관련 없는 시간과 공간 속에서 고통 받는 인간의 소외감이 스토리로 펼쳐진다. 올리비에는 체호프와 스트린드베리의 두 세계를 넘나들면서 상이한 연기술을 터득하고 있었다.

그는 행복하고 즐거웠지만 겨울이 지나 봄이 오자 건강에 이상이 생겼다. 고통은 날이 갈수록 심해졌다. 결국 병원에 입원해서 의사 치료를 받게 되었다. 전립선암이었다. 치료를 받으면서도 〈세 자매〉 연습은 계속되었고 과로로 폐렴이 되었다. 그래도 첫날 공연은 예정대로 진행되었다. 아내 조앤은 마샤 역을 훌륭하게 해냈다. 루이즈 퍼넬(Louise Purnell)은 매혹적인 이리나를 연기했다. 올리비에는 이들과 함께 축배를 들었다. 특히 스바보다(Svoboda)의 무대미술은 격찬을 받았다.

비비안의 죽음 이후, 올리비에는 캐나다 공연을 떠났다. 올리비에 자신도 불안하고 의사도 걱정했다. 과로가 겹치면 후유증이 일어날 수 있기 때문에 조앤은 엑스포 개최 중인 몬트리올에 올리비에와 동행하기로 했다.

1967년 〈죽음의 무도〉를 런던과 캐나다에서 마치고, 1968년 2월 말, 스코틀랜드 수도 에든버러에서 한 차례 더 공연했다. 이토록 무리한 강행군으로 결국 올리비에는 수술대 위에 눕게 되었다. 이후 공연에서는 신인 배우 앤서니 홉킨스(Anthony Hopkins)가 그의 대역이 되었다.

1969년, 뉴욕의 앙투아네트 페리상(The Antoinette Perry Award) 위원회가 올리비에에게 토니상을 수여했다. 토니상을 거머쥐고 올리비에는 비행기 안에서 수상 연설을 했다. 올리비에는 평소에 연출가 잉그마르 베르히만(Ingmar Bergman)에게 영어판 〈헷다 게블러〉 공연을 부탁하려고 했다. 베르히만이 사보이 호텔에 머물고 있다는 소식을 접하고, 올리비에는 베르히만과 오찬을 함께했다. 그의 부인인 배우 리브 울만(Liv Ullman)도 동석했다. 런던을 싫어했던 베르히만은 교섭하기 까다로운 인물이었다. 그 일을 울만이 도와줘서 초청에 응하는 성과를 올렸다.

1970년 초, 국립극장은 순항의 닻을 올렸다. 1969~70년 시즌, 조앤 플로라이트 주연으로 〈광고(Advertisement)〉의 화려한 막이 오르고, 타이넌이 추천한 연출가 조너선 밀러(Jonathan Miller)의 〈베니스의 상인〉은 명작 공연이었다. 올리비에의 샤일록과 조앤의 포샤는 대인

기였다. 1968년, 당시 영국 수상 해럴드 윌슨(Harold Wilson)은 올리비에한테 귀족 작위를 수여한다는 서신을 보냈다. 올리비에는 처음에 사양했다. 그러나 윌슨 수상은 물러서지 않았다. 결국, 올리비에는 1971년 3월 24일, 영국 의회에서 남작의 작위를 받았다.

1972년 3월 24일, 국립극장 예술감독 종료 통지가 이사회로부터 전달되었다. 이듬해 4월 1일, 올리비에 후임으로 피터 홀이 부임했다. 올리비에는 1971년 작품 공연 문제로 이사회와 마찰을 빚고 있을 때, 이미 국립극장 이사장 막스 레인(Max Rayne)에게 사표를 제출한 적이 있다. 당시에는 사표가 수리되지 않았었다. 올리비에는 66세였다. 피터 홀은 42세였다. 올리비에는 피터 홀에게 축하 전화를 했다.

올리비에의 국립극장장 마지막 날은 자연스럽게 진행되었다. 그는 국립극장에서 절찬 상연 중인 에두아르도 데 필리포(Eduardo de Filippo)의 〈토요일, 일요일, 월요일〉 무대에 출연하고 있었다. 극장장직은 물러나도 올리비에는 국립극장 무대에 남아 있었다. 국립극장 안에 있는 세 개의 극장 가운데 하나인 1165석 극장이 '로렌스 올리비에 극장'으로 명명되었기 때문이다. 올리비에는 은퇴를 모르는 배우였다. 그는 자문자답했다. "앞으로 무엇을 하지? 정원을 가꿀까? 골프를 할까? 그런 일은 나에게 어울리지 않는다. 내가 두 발로 서 있는 한, 나는 내 일을 할 것이다. 연기는 나에게 자연스러운 일이다. 그것은 내가 사랑하는 업(業)이요, 나의 명예이다." 로렌스 올리비에는 1947년 1월, 올드빅 연극학교에서 배우의 연기술에 관해서 이렇게 말했다.

"여러분의 세계는 나무와 같습니다. 나무는 순하게, 꾸준히, 전면적인 성장을 합니다. 지금 여러분은 이 비옥한 마당에 깊이 뿌리를 내리려고 합니다. 강한 줄기를 뻗기 위해서지요. 그렇게 하면, 아무리 가지가 무성하게 자라도 영양은 충분하고 균형은 잃지 않게 됩니다. 바람은 거셉니다. 비바람 천둥번개도 칩니다. 그러니, 너무 빨리 줄기와 가지를 뻗지 마세요. 자신의 경력보다 지나친 명성은 남의 비위에 거슬리는 일입니다. 관객으로서 내가 원하는 것은 오로지 자신이 보고, 듣는 것만을 믿으라는 것입니다. 배우는 결국 직감력으로 이해와 관찰을 잘 해내는 사람입니다. 그렇게 되면 배우는 의사요, 신부요, 철학자가 됩니다."

올리비에를 위대한 배우로 성장시킨 동력은 무엇인가? 어떤 재질, 감성, 시정, 그리고 육체적 특징이 20세기 최고의 배우가 되는 데 기여했을까? 오셀로 연기에 관해서, 그리고 올리비에 연기 전반에 관해서 케니스 타이넌은 이렇게 요약했다.

완벽한 육체적 이완, 강력한 육체적 매력, 객석 제일 뒤에서도 감지되는 압도적인 눈과 목소리, 연기의 적절한 시간 안배로 유려하게 흐르는 대사, 위기감을 전달하는 능력을 그는 갖추고 있다.

존 코트렐(John Cottrell)은 그의『로렌스 연구에』서 올리비에 연기의 특성을 다음과 같이 논술했다.

용기. 자신의 판단을 끝까지 믿고 추진하는 용기. 무대 연기, 영화, TV 분야에 뛰어드는 용기. 연기와 연출, 그리고 극장 경영에 참

여하는 용기. 힘과 기억력이 쇠진할 즈음 오셀로 같은 어렵고 큰 역할에 도전하면서 독창적인 연기를 보여주는 용기. 이런 용기가 없었으면, 그는 오늘날의 유명한 배우가 되지 못했을 것이다. 용감한 개인은 천재의 특성이 있다. 햄릿, 코리오레일너스, 맥베스, 리처드 3세, 오셀로 등의 성격 창조는 올리비에가 최고의 용기를 발휘했기 때문에 가능했다.

통찰력. 최고의 도박사처럼 올리비에는 자신의 직관력에 의존했다. 〈로미오와 줄리엣〉을 제외하고는 대부분 그의 직관력은 적중했다. 전시(戰時) 중 촬영했던 〈헨리 5세〉는 한 가지 모범적인 예가 된다. 〈리처드 3세〉는 관객들에게 이 시대의 악한 히틀러를 연상케 했다. 전후의 연극 사조를 예측한 올리비에는 젊은 세대의 대변자 오즈번이나 부조리 연극의 기수 이오네스코의 작품을 시기적절하게 무대에 올렸다. 그는 연극의 방향에 관해서 민감하게 대처하는 본능을 지니고 있었다.

흥행술. 시대에 보조를 맞추며 앞서 가는 흥행사 기질은 신선했다. 그의 흥행적 기질은 런던 문화의 분화구가 되었다. 그 재치는 타의 추종을 불허했다. 그의 목적은 관객을 불러 모아 놀라게 하고, 기쁘게 하고, 무대에 집중시키는 일이었다. 몸짓과 목소리로 그는 관객을 한순간도 놓아주지 않았다. 잘하는 배우는 어떻게 하는가. 그는 자문했다. "트릭을 꾸며서 관객이 배우를 따르도록 만들어야 한다"고 했다. 올리비에가 연기에서 역점을 둔 것은 '리듬'이었다. 속도의 변화, 시간의 변화, 표현의 변화, 움직임의 변화 등의 리듬을 살리는 일이었다. 관객을 깨우고, 재우지 않으며, 연극 보느라 시간 버리고, 돈 버렸다는 생각을 하지 않도록 만드는 일이었다. 그러기 위해서는 최고의 흥행사 기질이 필요했다.

목소리. 올리비에는 자신의 목소리를 악기처럼 다루었다. 그는 끊임없는 훈련과 노력으로 음조(音調)를 바꾸고, 음역(音域)을 넓

히며 〈헨리 4세〉의 섈로 판사가 발성한 새소리 같은 떨리는 목소리, 오셀로의 깊고 진동하는 저음도 신나게 낼 수 있었다. 세일러(Athene Seyler)는 말했다. "올리비에가 나를 가장 놀라게 한 것은 시각적 효과와 청각적 효과를 교묘하게 결합시킨 일이었다. 올리비에는 이상하게도 대사 끝줄의 소리를 끌어올리는 버릇이 있었다." 하드위크(Paul Hardwick)도 이 점을 강조했다. "그렇게 소리를 높이니깐 그 다음 대사가 더 흥미롭게 들렸다. 이것은 올리비에의 특별한 발성기술이었다." 대사의 힘과 정교함, 폭넓은 음역, 그리고 위협적으로 다가오는 대사의 박진감은 관객의 귀에 오랫동안 남아서 지워지지 않았다.

눈빛의 힘. 올리비에의 비결 가운데 소리 다음은 눈빛이다. 올리비에는 자신의 눈 연기를 위해 혼신의 노력을 기울였다. 타이터스 안드로니커스의 크게 뜬 공포의 눈, 리처드 3세의 가늘게 뜬 음모의 눈, 눈망울을 무섭게 굴리는 오셀로의 부릅뜬 눈, 눈을 빤짝이며 수다를 떠는 섈로 판사 등의 연기는 모두가 '눈'이 발산하는 연기였다. 올리비에는 눈빛의 표정을 광범위하게 사용하면서 한 걸음 앞으로 더 나갔다. 눈의 확장과 유폐의 연기를 터득한 것이다. 명배우 킨(Kean)처럼 눈을 확장하고, 눈의 광채를 얻어내는 연기 수련을 했다. 올리비에 눈빛은 감정에 따라 살아나다가 사라지는 묘기를 반복했다. 〈베켓〉을 연출한 피터 그랜빌(Peter Glenville)은 "눈빛이 아름답게 죽어가는" 올리비에의 연기를 보고 감탄했다. 다른 배우는 할 수 없는 연기였다."

육체의 적응력. 올리비에는 스턴트맨이나 서커스의 예인들을 제외하고 무대 배우로서는 가장 많은 부상 경력을 갖고 있다. 〈햄릿〉 무대에서 가슴을 관통하는 자상(刺傷)을 입었다. 손과 발과 머리에도 수많은 상처를 입었다. 말에서 떨어지는 것은 보통이고, 호수에 머리를 박고 추락하는 경우도 있었다. 발목이 부러지는 경우,

장딴지 근육의 파열, 정강이뼈에 꽂힌 화살, 부러진 연골, 전기충격, 영화 촬영 시 그물에 떨어져서 간신히 목숨을 건진 일, 피아노 줄로 40피트 공중에 매달린 일 등 위험한 일들이 수시로 발생했지만, 운동으로 달련된 올리비에는 강인하게 견뎌냈다. 육체 훈련, 폐활량, 정력의 증진은 어려운 역할을 수행하는데 필수조건인 것을 알고 육체의 힘을 단련하는 일에 그는 전력을 기울였다. 잘생긴 몸매와 얼굴은 그의 자산이었다. 그런 조건을 갖춘 올리비에를 연출가와 감독은 최대한도로 활용할 수 있었다.

육체적인 현존. 그의 신장은 5피트 10인치다. 그는 무대에서 자신이 커 보이거나 작아 보이도록 할 수 있었고, 강하게도 약하게도 보이도록 연기할 수 있었다. 올리비에의 육체적인 현존성의 구현이다. 명배우 랠프 리처드슨은 올리비에 연기의 육체적 현존에 관해 적절한 해석을 하고 있다. "올리비에가 로미오로 출연해서 발코니 아래 섰을 때, 그의 포즈는 너무나 자연스럽고, 가볍고, 육체적으로 알맞은 크기여서 이탈리아의 모든 것, 로미오의 성격, 셰익스피어 본래의 것을 한 순간에 느낄 수 있었습니다." 올리비에는 자신의 육체가 그에게 충실히 복종하기 때문에 마음껏 몸을 구사할 수 있었다. 오셀로는 그 한 가지 경우가 된다.

인간의 품격. 스펜서 트레이시(Spencer Tracy)는 말했다. "조지 코핸(George M. Cohan)은 작품을 마음으로 읽으라고 했습니다. 나는 노력했지만 되지 않아요. 인간의 '품격'을 만들지 못했기 때문이죠. 그 '품격'은 배우의 가치입니다. 올리비에의 연기를 보면 그 '품격'을 느낄 수 있습니다. 최고지요. 인간의 '품격'은 배우가 줄 수 있는 모든 것입니다." 연출가 타이론 거스리 경은 『좋은 연기란 무엇인가?』라는 글에서 올리비에의 이런 측면을 다음과 같이 말했다. "배우의 연기술과 인간성은 이론적으로는 분리할 수 있다. 연기술이란 배우가 원하는 효과를 달성하기 위해 자신의 어떤 특성을 억제하

고, 다른 것은 강조하는 일을 말한다. 내가 만난 배우 가운데 다방면의 연기술을 보유한 스타급 배우는 로렌스 올리비에와 시빌 손다이크이다. 이들은 고상하고, 엄숙하고, 장엄한 연기를 보여주었다." 그 연기는 인격의 반영이라 할 수 있다. 피터 홀도 이 같은 견해를 밝혔다. "올리비에는 자신의 모든 인간성을 보여주기 때문에 위대한 배우라 할 수 있다. 대부분의 배우들은 자신의 인간성을 숨기도록 훈련을 받고 있는데, 올리비에는 자신의 인간성을 드러내는 일에 거리낌이 없었고, 적극적이었다."

관찰력. 올리비에는 연기를 설득의 예술이라고 정의했다. 이를 성취하기 위해서는 분장을 해야 하는데, 분장을 위해서는 관찰력과 직관력을 지녀야 한다고 말했다. 인간의 환경을 관찰하고, 발견하고, 사용해야 한다고 말했다. 그는 세밀한 것에 대한 기억력을 지니고 있었다. 기억에 담아놓았던 사소한 것들을 18년 후에 사용한 적도 있었다. 그런 사소한 일이 연기를 하는데 어떤 기여를 하는지 추적하면 작중인물의 성격을 밝히는 단서가 된다. 젊은 배우 시절, 올리비에는 닥치는 대로 다른 배우를 모방했다. 모방을 하면 그들의 연기 방식에 대해서 생각해보는 계기가 된다. 사실적인 연기술을 탐구하는 시기였기 때문에 실생활에 대해서 면밀히 관찰하는 일은 필수였다.

연기술. 올리비에는 연기 이론 보다는 실전을 통해 연기술을 터득한 배우이다. 현장에서 숙련된 예술가라 할 수 있다. 그는 자신을 '주변의 배우'(a peripheral actor)라고 부른다. 그는 리 스트라스버그(Lee Strasberg)가 주도하는 '액터스 스튜디오' 연기파의 주류에서 벗어난 배우라고 말했다. 올리비에는 NBC TV 바바라 월터즈(Barbara Walters)와의 인터뷰에서 액터스 스튜디오 출신 말론 브랜도(Marlon Brando)의 메소드 연기를 믿지 않는다고 말했다. 브랜도는 내면의 의식으로 인물을 형상화해서 표현하지만 올리비에는 외부에서 본

인물을 자신의 내면적 감성으로 녹여서 작중인물의 성격을 창조한 다고 말했다."

감성. 이 부분은 배우로서 올리비에의 허점이 드러나는 부분이다. 올리비에는 그가 연기하는 인물을 감성적으로 완전히 파악하지 못하는 경우가 있다. 정확하고, 섬세한 연기술을 자랑하는 올리비에는 '얼(soul)'이 부족하다는 지적을 받고 있다. 올리비에가 구사하는 연기술의 능력은 탁월하다. 무대에서 그는 무엇을 어디서 언제할 것인지 정확히 알고 있다. 그러나, 그는 깊은 감정을 느끼면서 연기를 하고 있는 것 같지 않다. 그는 언제나 외부의 관점에서 자신을 보고 있다. 그러나 자신의 연기 속에 함몰되는 자신의 실체를 볼수 없다. 그 점이 올리비에가 스코필드와 구별되는 점이다. 올리비에가 행동할 때, 스코필드는 존재한다. 올리비에는 생동감 넘치는 효과는 거두고 있지만, 자신이 형상화하는 인물을 감성적으로 충분히 파악하고 있는지에 대해서는 의문스럽다. 올리비에는 공연의 트릭을 만들어내는 명수이고, '쇼맨십'이 대단한 배우이다. 이와는 상반되는 견해도 물론 있다. 조앤 플로라이트는 올리비에가 감정이 격해져서 막이 내린 후에도 오랫동안 감성의 늪에서 헤어나지 못한 경우도 많았다고 증언하고 있다. 올리비에 자신은 1969년 케니스 해리스(Kenneth Harris)와의 인터뷰에서 감성에 관한 자신의 견해를 분명히 했다. 그는 연기에서 감성의 필요성을 다음과 같이 역설했다. "관객들을 흥분시키고, 재미를 안겨주고, 만족을 주려면 배우는 관객들에게 무엇인가 팔아야 합니다. 배우는 세일즈맨입니다. 배우는 언제나 '환상(illusion)'을 팔고 있습니다. 작품에서 어떤 역할을 한다면, 그 사람이 누구인지 알아야 합니다. 알고 나면, 그 사람이 되어야 합니다. 그 일을 하려면 느껴야 합니다. 제대로 하면 느낌이 오지요. 그 인물의 고뇌, 열정, 아픔을 느껴야 합니다."

1974년 8월, 올리비에는 연출가요 감독인 프랑코 제피렐리의 초청으로 이탈리아 포지타노(Positano) 해변에 있는 그의 별장에서 환대를 받았다. 수영하다 다쳐서 올리비에는 6개월간 장기치료 진단을 받았다. 병상에 있는 동안 경사스런 편지가 왔다. 하나는 영국철도회사에 새로 개통하는 철도의 기관차 이름을 '로렌스 올리비에'라고 명명하려고 하니 허락해달라는 내용이었다. 또 다른 편지는 영국 여왕이 올리비에한테 훈장(Order of Merit)을 수여한다는 소식이었다. 올리비에는 기쁜 마음으로 이 모든 것을 수락한다고 회답했다. 병에서 회복되자 영화 출연 교섭이 쇄도했다. 올리비에가 마지막으로 연출한 두 작품은 장 지로두 작품 〈암피트리온(Amphitryon)〉(1971)과 프리스틀리(J.B. Priestley) 작품 〈에덴의 끝(Eden's End)〉(1974)이다. 그는 1975년부터 1977년 사이 20편의 영화에 출연했다. 이 가운데는 영화 〈인천상륙작전〉도 포함되어 있다.

1876년부터 1977년 사이 올리비에는 캐나다 TV 방송국이 제작한 '19편의 명작 시리즈'에 출연했다. 이 당시 그는 13개월 동안 연극무대 여섯 편에 출연했다. 〈뜨거운 양철지붕 위의 고양이〉 〈돌아오라 어린 셰바여〉 〈토요일, 일요일, 월요일〉 등이다. 1974년 후반 3개월에서 1975년 초반까지 병원에서 보내며 병세가 호전되자 이 시기에 그는 TV 작품 〈리어 왕〉(그라나다 텔레비전, 1983)과 영화 〈재즈 싱어(The Jazz Singer)〉(1980), 〈들오리 II(Wild Geese II)〉(1985)등에 출연했다. 〈리어 왕〉이 미국 TV로 방영되자 평론가 스티브 바인버그(Steve Vineberg)는 다음의 글을 남겼다.

올리비에는 이번에 모든 연기적 기교를 버린 듯했다. 그의 리어 왕은 숨 막히는 순수한 리어 왕이었다. 코델리아 시신 앞에서의 마지막 대사는 우리를 리어 왕의 슬픔 속에 끌어들여 화면을 차마 쳐다 볼 수 없게 만드는 긴장감을 만들어냈다. 우리는 명배우 로렌스 올리비에의 마지막 셰익스피어극 주인공을 지켜보고 있었다. 아, 얼마나 장엄한 종결인가! 이 엄청난 결작에서 그는 이로 말할 수 없는 명연기를 보여주었다.

올리비에는 그의 생애 마지막 22년 동안 병마와 싸우다가, 웨스트 서식스(West Sussex) 스테이닝(Steyning)의 자택에서 신장병으로 1989년 7월 11일 82세를 일기로 세상을 떠났다. 3일 후, 장례식이 거행되고, 그해 10월 런던 웨스트민스터 사원 '시인의 자리(Poet's Corner)'에 안장되고 추도식이 거행되었다.

07 문화예술계 인사들이 만난 올리비에

연출가 타이론 거스리는 올드빅 극장 시절의 올리비에를 그의 책 『연극 회고록(*Life in the Theatre*)』(1959)에서 회상한다.

나이 30세 이전에 올리비에는 런던과 뉴욕에서 상당한 성공을 거두면서 유명해지고 있었다. 무대 바깥에서 올리비에는 뛰어난 미남도 아니고 눈에 띄는 매력도 없었다. 무대에서는 분장의 힘으로 관객을 휘어잡는 매력을 발산했다. 목소리는 놀라운 바리톤의 음색을 지니고 있었다. 그 소리로 그는 리듬감이 살아 있는 아름답고 기품 있는 대사를 처리하면서 날카로운 지성미를 자랑했다. 동작은 유연했다. 박력에 넘친 극적 효과를 만들어내는 본능적인 힘을 지니고 있었다. 리허설 첫날, 첫 순간부터 나는 예사롭지 않는 무서운 배우가 있다는 것을 직감했다. 〈헨리 5세〉에서 그는 아주 적절한 연기를 보여주었다. 그 작품은 나의 최고 명작이 되었다.

셰익스피어 배우로서 명성을 날린 파비아 드레이크(Fabia Drake)는 10대 시절부터 올리비에와 가깝게 지냈다. 〈리처드 3세〉 무대에도 함께 출연했다. 파비아를 포함해서 수많은 인사들이 올리비에를 회고하는 내용을 개리 오코너(Garry O'Conor)는 그의 책『올리비에 찬가』(1987)에 수록했다. 파비아 드레이크는 올리비에의 두 번째 〈맥베스〉 연기를 보고 숨 막히는 전율을 느꼈다. 올리비에를 추모하며 그는 회고담을 전했다.

올리비에가 〈리처드 3세〉에서 첫 대사를 말할 때, 나는 악의 화신(化身) 앞에 서 있는 느낌이 들었다. 로렌스 올리비에의 연기는 천재적인 재능의 결과였다. 연기를 할 때면 평소의 올리비에는 존재하지 않았다. 꼽추가 된 리처드 3세, 그 흉측한 악마가 눈앞에 있었다. 그날 밤 잠든 후에도, 나는 밤새 낮에 보았던 악몽에 시달렸다.
올리비에 연기의 비결은 그의 신체 단련에 있었다. 올리비에의 몸은 단련된 신체였다. 정지 상태에서 곡예에 이르는 넓은 영역의 표현을 제어하는 신체의 밸런스를 올리비에만큼 잘 유지하는 배우는 달리 찾아볼 수 없었다.

해럴드 홉슨(Harold Hobson)은 1954년 〈맥베스〉 공연에 대해서 "올리비에 최고의 맥베스 연기"라고 『선데이 타임스』에 썼다. 올리비에는 1937년의 〈맥베스〉 공연에서 보여준 자신의 연기는 실패였다고 자서전에서 고백한 적이 있다. 올리비에는 맥베스 연기에 실패한 후 꾸준히 몸을 연마하고 연기 훈련에 정진하면서 2차 공연이 성과를 올렸다.

딜리스 파월(Dillys Powell)은 저명한 영화평론가이다. 그는 올리비에의 영화 출연에 관해서 심도 있는 비평문을 발표했다.

1930년대 중반, 올리비에는 무대배우로서 국제적인 명성을 얻었는데, 영화에서도 진정한 배우로서의 면모를 보여주었다. 중요한 것은 올리비에는 영화배우로서의 소질도 갖고 있어서 그 점에서 그는 이미 달인이었다.

해리 앤드루스(Harry Andrews)는 〈리어〉(에드워드 본드 작)에서 명성을 떨친 배우인데, 그는 올리비에의 연기에 관해서 이렇게 회고했다.

1935년, 나는 길거드의 〈로미오와 줄리엣〉에 초청받아 티볼트 역을 맡았다. 올리비에는 로미오와 머큐쇼를 길거드와 교대로 하고 있었다. 올리비에는 사실주의 연기에 충실했다. 그의 연기와 외관은 시(詩)였다. 그가 머큐쇼 역을 할 때 나와 칼싸움이 벌어졌다. 올리비에는 테니스 선수처럼 민첩했다. 단 하루도 서로 상처를 입지 않고 지나는 날이 없었다. 세월이 지난 후, 올리비에는 나에게 "아직도 상처가 남아 있어"라고 말했다. 나는 그의 노틀리 저택에 자주 갔다. 올리비에는 담장 울타리를 손질하고, 정원 꽃밭에 씨를 뿌렸다. 비비안도 정원에서 활기차게 꽃나무를 보살피고 있었다. 만찬의 음식과 와인은 일품이었다. 마치 옛 영화 속 한 장면 같았다. 초대받은 손님들은 너무나 자랑스럽고 즐거웠다. 어느 날, 함께 〈코리올레이너스〉를 하기 위해 스트랫퍼드로 가면서 그는 나에게 말했다. "노틀리 파티도 끝나는데. 앞으로 어떻게 될지 몰라." 그 저택을 팔려고 내놓았을 때, 나는 미국 친구들과 그 집을 보러 갔다. 그날

은 아주 슬픈 주말이었다.

마이클 빌링턴(Micahel Billington)은 1971년부터 런던 『가디언(The Guardian)』지의 연극평론가였다. 그는 올리비에에 관해서 수많은 글을 발표했다. 그는 올리비에와의 회상을 다음과 같이 전하고 있다.

〈코리올레이너스〉의 연출가 피터 홀에게 올리비에의 특징이 무엇인가라고 물었을 때, 연출가는 "그의 성적 매력"이라고 즉답했다. 나중에 올리비에의 연극을 보고 나는 그의 말이 옳았다는 것을 알게 되었다. 올리비에의 리처드 3세는 남성적인 권력 탐욕과 여성 유인의 특성이 합쳐진 연기적 개성이 최고도로 드러난 연기였다.

배우 피터 유스티노브(Peter Ustinov)는 노틀리 저택에서의 파티에 관해서 말했다.

비비안은 고양이처럼 소파에 앉아서 입을 다물고 있었지만 올리비에를 완전히 장악하고 있었다. 올리비에가 비비안을 쳐다볼 때마다 그는 기운이 넘치고 힘이 솟았다. 올리비에는 사교성이 넘치고 유머 감각이 뛰어났다.

평론가의 글 때문에 배우들은 웃고 울고, 치솟고 나락에 빠져 절망하지만, 결국은 자신의 성장을 위해 평문에 귀를 기울이고 그 여론을 믿어야 했다. 평론가의 기록이 없으면, 과거의 찬란했던 공연의 역사는 아무런 흔적도 없이 사라지고 만다. 셰리던 모얼리(Sheridan Moreley)

는 그의 글 「올리비에와 그의 평론가들」에서 이 점을 강조했다. 배우
요, 저술가였던 사이먼 칼로(Simon Callow)는 말했다.

내가 연극학교 시절, 로렌스 올리비에에 관한 논란이 불거졌다.
그는 위대한 배우인가? 아니면, 화려하게 치장한 통속적인 멜로드
라마 배우인가? 나는 이 논전에서 침묵을 지켰다. 나는 그의 팬이었
기 때문이다. 올리비에는 우리 시대 최고의 배우였다. 대부분의 위
대한 배우들은 자신의 비결을 숨기면서 활동한다. 랠프 리처드슨,
존 길거드, 앨릭 기니스 등이 그러해서 실망스럽다. 그들은 천천히
그들의 마력을 펼치며 관객을 유치한다. 그러나 올리비에의 경우
는 다르다. 그의 연기술은 처음부터 너무나 명확하다. 분명한 색깔
로 날카롭게 보여준다. 목소리는 교향악처럼 울려 퍼진다. 그 대사
는 화려하고, 동시에 폐부를 찌른다. 연기적 재능이요, 과감한 '타
이밍'의 대담성이다. 그래도 감성은 넘치고, 대사 처리는 박력이 있
다.

〈폭풍의 언덕〉에서 보여준 주인공 히스클리프처럼 기질적으로
그는 낭만파 배우가 아니다. 그렇다고 해서 〈헨리 5세〉의 경우처럼
영웅적 행동파 배우도 아니다. 그는 사실주의 연기파인 것이다. 항
상 그의 연기의 근저에는 현실을 관찰한 재료가 깔려 있다. 당대 관
객들에게 익숙한 추상적인 숭고함, 장엄함, 페이소스(pathos) 등의
연기를 되도록 줄이고 있다. 그의 연기술은 극장이 아니라 세계에
초점을 맞추고 있다. "연기는 설득이다. 처음에는 자신을 설득하고,
그다음으로는 관객을 설득해야 한다"라고 그는 말했다. 그는 이 믿
음을 결코 잊지 않았다. 그의 〈오셀로〉 연기는 이 일이 성공한 사례
가 된다. 올리비에는 오셀로 연기에 육체적이며 정서적인 유동성을

새롭게 투입했다.

마이클 케인(Michael Cane)은 베를린과 한국에서(1951~1953) 군인으로 참전했다. 1963년 그는 배우가 되어 〈나는 예술극장에서 당신에게 노래를 부른다〉라는 작품으로 주목을 끌었다. 그 이후, 그는 TV와 영화 150편의 작품에 출연하는 왕성한 활동을 보여주었다. 〈리타 길들이기〉로 명성을 떨치고, 올리비에와 영화 〈슬루스(Sleuth)〉에 함께 출연했다. 그의 회고담을 들어보자.

올리비에는 국립극장장직을 막 그만둔 시기였다. 그리고 그는 병중이었다. 정신안정제 발륨(valium) 때문에 기억력이 모호해져서 대사 암기가 어려웠다. 연습 3일째 되던 날, 그는 콧수염을 기르고 나타났다. "약기운이 드디어 떨어졌어요!"라고 말하면서 그는 적극적으로 연습에 열중했다. 그는 순식간에 작중인물로 변모했다. 그의 사회적이며 생활환경이 급변했다. 국립극장 문제가 휘몰아치고, 비비안은 여전히 그의 마음을 아프게 했다. 올리비에는 늙어가고 있었다. 몸은 허약했다. 눈빛은 빤짝이고 있었지만 눈꺼풀은 무겁게 내려앉아 있었다.

제2차 세계대전 후, 크리스토퍼 프라이(Christopher Fry)는 영어권의 선도적인 극작가였다. 1938년 〈고양이와 함께 있는 소년〉을 발표하면서 극작가로 데뷔했다. 1950년 올리비에가 출연한 〈비너스 인식(Venus Observed)〉(1950)으로 명성을 떨쳤다. 그는 올리비에를 다음과 같이 회상했다.

내가 본 올리비에의 첫 무대는 〈로미오와 줄리엣〉(1935)이었는
데, 평론가들이 이 작품에서 시적 대사를 별로 발견하지 못했다는
기사를 보고 나는 놀랐다. 그의 대사 한마디 한마디가 살아 숨 쉬는
언어로서 제자리에 자리 잡고 있는 것이 다름 아닌 시의 진실이라
고 나는 믿고 있었기 때문이다. 리처드 3세 연기는 그의 최고의 업
적이라고 생각하면서도 그의 위대한 업적은 비극보다는 희극에 있
다고 나는 한동안 생각하고 있었다. 그러나 이런 생각도 오셀로 연
기를 보고 무너졌다. 1964년 5월 2일 나의 일기는 깊은 감동을 받은
오셀로의 환상적인 연기를 기록하고 있다.

올리비에를 계승해서 1973년 영국 국립극장장에 취임한 연출가 피
터 홀은 로열 셰익스피어 컴퍼니의 예술감독이었다. 그는 말했다.

나는 1944년 처음 올리비에를 봤다. 뉴시어터에서 〈리처드 3세〉
〈무기와 인간〉〈바냐 아저씨〉〈페르 귄트〉 무대였다. 그의 리처드 3
세 연기는 나의 뇌리에 깊게 파고들었다. 그 연기를 1947년 다시 보
았을 때, 셰익스피어 연기는 저렇게 되어야 한다고 확신했다. 셰익
스피어는 그의 승부처였다. 그는 언제나 승리를 거두고 있었다. 올
리비에가 영화 〈리처드 3세〉와 〈헨리 5세〉에 출연하고 있을 때, 그
의 대사는 다양하고, 빛나고, 영특했다. 너무나 적절한 대사 처리였
다. 올리비에는 항상 연기술에 미친 듯이 매달렸다. 올리비에만큼
자신의 역할을 위해 맹렬하게 연습하는 배우를 나는 본 적이 없다.
그에게 목소리 연습과 신체 단련은 기본이었다. 오셀로를 할 때, 그
는 오페라 가수처럼 음조를 두세 옥타브 낮췄다. 그는 배우의 시작
과 끝은 육체적 운용의 솜씨에 달려 있다고 굳게 믿고 있었다.
1959년, 나는 스트랫퍼드에서 올리비에와 찰스 로턴 두 배우를

붙들고 작품을 하고 있었다. 그때, 올리비에는 나에게 말했다. "찰스는 위대한 배우이지만, 몸 상태가 나빠요." 찰스는 오랫동안 극장을 떠나 있었다. 그래서 몸을 충분히 만들지 못하고 있었다. 모든 역할에 전력투구하는 힘의 원천은 올리비에의 영웅적 기질과 불굴의 투지였다. 그는 사자의 마음을 지닌 배우였다. 그는 포효하는 무대의 동물이었다. 그는 연기의 천재였다. 그런 경지에 도달하기 위해 그는 오랜 세월 연기술을 연마했다.

〈코리올레이너스〉의 죽는 장면에서 그는 실제로 배에 칼이 찔려 갑(岬)에서 굴러떨어졌다. 그는 작중인물의 성격을 살리기 위해 자신을 숨기고, 눈물짓는 연기로 관객을 끊임없이 감동시키지만, 그는 실제로 울지 않고 연기를 하고 있었다. 연기는 모방이 아니라 내면의 자신을 드러내는 일이라고 그는 말하고 있다. 그는 결코 자신의 알몸을 드러내지 않는다. 스트랫퍼드에서 〈코리올레이너스〉 무대에 처음 섰을 때, 그는 28세였다. 올리비에 이외에도 기라성 같은 배우들이 운집했다. 연출가인 나는 올리비에와 명배우들에게 이래라 저래라 연기를 지시하지 않는다. 올리비에는 자신의 내부에서 연기를 끌어내어 그 자료를 직접 편집해서 보여준다. 올리비에가 〈스파르타커스〉 촬영차 할리우드에 있을 때, 나는 아내 레슬리 캐런(Leslie Caron)과 함께 그곳에 있었다. 올리비에는 나에게 "국립극장 맡을 생각이 있느냐"고 말했다. 하고 싶지만 현재 스트랫퍼드에서 하는 일 때문에 힘들다고 말했다.

국립극장 계승 문제는 이사회의 진행 절차 때문에 올리비에를 괴롭혔다. 누구든 자리에서 물러나는 일은 쉬운 일이 아니다. 올리비에는 극장장직을 포기하고 싶기도 하고, 유지하고 싶기도 했다. 상반되는 모순의 시기였다. 나도 그의 진심을 알 수 없었다. 올리비에

는 배우이면서 동시에 극장 운영자였다. 그는 역사 감각이 뛰어나고, 시대 변화에도 민감했다. 그가 평론가 타이넌을 작품 담당 참모로 기용한 것도 놀라웠고, 그의 주변에 저명한 연출가와 배우들을 집결시킨 일도 그의 능력이었다. 그는 유능한 행정가요, 극장인이요, 무대연출가이면서 영화감독이었다. 그는 이 시대 최고의 배우였다. 그가 받은 영예는 수없이 많다. 하지만 그는 정치에 소질이 없었다. 관심도 없었다. 정치하는 사람은 주변에 숱하게 많기 때문에 자신까지 나설 필요가 없었다.

올리비에는 영화감독으로 과소평가되고 있다. 무대연출가로서는 그 우수성이 정당하게 평가되고 있다. 그러나 영화에서는 자신의 '필적(筆跡)'인 인성이 잘 묻어나지 않았다. 이 일은 오손 웰즈(Orson Welles)의 〈시민 케인(Citizen Kane)〉과 비교된다. 그러나 〈헨리 5세〉를 자세히 살펴보면. 촬영, 구성, 편집, 음악 등 모든 것에 너무나 올리비에의 인성이 진하게 묻어 있다. 너무나 특이하고 혁신적인 영화였다. 올리비에는 한때 나에게 말했다. "영화작업은 이 세상 최고의 직업이다." 그는 타고난 영화감독이었다. 〈햄릿〉을 흑백영화로 만들고, 〈헨리 5세〉를 색채로 한다는 그의 선택은 적중했다.

이 시대 최고의 3대 배우인 올리비에, 리처드슨, 길거드를 비교해보자. 나는 이들과 작업을 해보아서 알고 있다. 올리비에는 그의 연기를 더욱더 날카롭게 정제해서 눈부시게 세련시켰다. 리처드슨은 놀라운 솜씨를 보여준 연기의 장인이었다. 그는 나무토막을 이리저리 자르고, 문지르고, 조각하면서 늘 새로운 경지에 도달하고 있었다. 그의 기술로 그는 예술을 창조했다. 길거드는 즉석에서 작품을 만드는 즉흥적 묘기의 달인이었다. 그는 온갖 꽃밭을 찾아다니며 새로운 형상과 존재를 위험스럽게 만들어내는 나비 같은 배우였다.

이들 세 명의 명배우들은 그들의 리듬과 연기하는 태도가 각기 달랐다. 나는 올리비에를 천재적인 영웅적 배우, 길거드를 낭만적 배우, 리처드슨을 민중의 시를 알려주는 배우라고 구별하게 되었다.

멜빈 브래그(Melvyn Bragg)는 소설가이다. 1982년, 그는 올리비에와 긴 TV 인터뷰를 했다.

올리비에는 전처 질 에스먼드(Jill Esmond)에 대해서는 깊은 애정을 담아서 "나의 첫 번째 아내"라고 불렀고, 두 번째 아내 비비안 리는 고통스런 심정으로 그 이름을 불렀다. 현재 아내 조앤 플로라이트에 대해서는 존경심을 품고 언급했다. 사람의 사생활은 진실의 반도 진실의 전체도 알 수 없는 법이다. 하느님만이 올리비에의 사생활, 결혼 생활, 배우 생활을 알 수 있다. 플로라이트는 올리비에를 도와 그의 인생을 바꾸게 했고, 치체스터 축제 극장을 성공적으로 운영해서 국립극장장 직에 오르도록 도왔다. 그 덕분에 가정이 안정되고, 올리비에는 순풍에 돛 달고 달렸으며, 플로라이트의 무대 생활도 윤택해졌다. 플로라이트는 올리비에의 질병을 간호하고, TV 출연을 돕고, 서식스와 런던의 가정생활을 원만하게 끌고 갔다. 올리비에는 몸이 허약해져 여러 차례 죽음의 고비를 넘기면서도 그녀 품에서 노년의 온갖 질환을 극복했다.

08 올리비에의 연기론 1

_ 〈맥베스〉 〈리처드 3세〉 〈리어 왕〉

1982년, 올리비에는 『로렌스 올리비에, 어느 배우의 고백』이라는 책을 냈다. 이후 1986년, 그는 계속해서 『로렌스 올리비에 연기론』을 출간했다. 서식스 시골 집, 어느 일요일이었다. 화덕 불을 지그시 바라보면서 친구와 담소하다가, 문득 그는 자신이 연기를 어떻게 했는지, 왜 그렇게 했는지 궁금해졌다.

이 문제는 여전히 그동안 낸 책에서 충분한 해답을 얻지 못하고 있다는 것을 알게 되었다. 그는 다시 책을 쓰기로 결심했다. 하지만 책을 쓴다는 것은 너무나 고독하고 힘든 일이라는 것을 다시 한번 느꼈다. 그래도 책을 끝내는 환희의 순간만은 잊을 수 없었다. 올리비에는 다시 한번 "나는 왜, 어떻게 배우가 되었을까?"라는 의문에 매달리기 시작했다.

올리비에는 연기에 대해서 다음과 같이 생각을 가다듬었다. 배우는 대사, 생각, 관객의 세 차원에서 연기를 한다. 연기는 기술적인 문제

이며 정서적인 문제다. 먼저 느껴야 하고, 다음은 상상력을 발동해야 하고, 대사와 움직임의 리듬을 중요시해야 한다. 사람들이 하고 있는 여러 가지 대사 발성 패턴을 자신의 머릿속에 저장해두었다가 필요할 때 꺼내야 한다. 그는 자신의 얼굴이 필요에 따라 채워지는 텅 빈 화폭이라고 생각했다. 얼굴 표정에 관한 공부는 미술관이 편리하다. 그가 즐겨 찾는 곳은 런던의 국립 초상화 미술관(The National Portrait Gallery)이다. 동물원에 가서도 몇 시간을 여러 동물의 움직임을 관찰한다. 배우는 고양이처럼 유연하고, 곰처럼 어기적대며, 앞뒤로 긴장 속에서 움직이는 사자나 호랑이, 또는 순발력 뛰어난 표범 같은 동물적 존재가 되어야 한다고 믿게 되었다.

〈오셀로〉 공연을 준비할 때 동물 관찰은 그에게 큰 도움이 되었다. 배우는 관객을 울리고 웃긴다. 배우는 시대의 거울이요, 신문이요, 라디오이다. 배우는 대중들을 상대한다. 잘 보이면 박수갈채요, 잘 못보이면 비난과 욕설이다. 연기는 언론과 뭣이 다른가. 배우는 문명사의 시작부터 있어왔고, 앞으로도 계속 있을 것이다. 배우들의 힘은 역사의 파도를 넘었다. 배우는 항상 현재 속에 있다. 그는 과거가 아니다. 현재의 순간처럼 배우의 예술은 즉각적이다. 배우는 관객에게 자신의 느낌을 전한다. 그리고 그는 관객의 느낌을 돌려받는다. 배우는 주고받는 일에 봉사하고 있다. 올리비에는 이렇게 생각하면서 연기론을 쓰기 시작했다.

셰익스피어 무대에서 명성을 떨친 네 명의 명배우가 있다. 리처드 버비지(Richard Burbage), 데이비드 개릭(David Garrick), 에드먼드 킨

(Edmund Kean), 헨리 어빙(Henry Irving)이다. 이들은 서로 만나지 못했지만 서로 연결되어 있다. 최초의 셰익스피어 배우였던 리처드 버비지는 〈햄릿〉 무대의 주인공이었다. 배우 조지프 테일러(Joseph Taylor)는 글로브 극장에서 햄릿 연기를 했고, 버비지에서 배운 이력 때문에 그에게는 버비지의 연기가 짙게 묻어 있었다. 햄릿을 연기했던 토머스 베터턴(Thomas Betterton)은 윌리엄 데이브넌트 경(Sir William D'Avenant)과 함께 테일러의 햄릿 공연을 보며 배웠고, 개릭은 베터턴의 햄릿에 깊은 영향을 받으면서 이들의 연기를 숙지하며 성장했다. 킨은 개릭 극단에서 공연한 햄릿의 연기를 전수하며 어빙에게 그 진수를 전했다. 이런 연기의 역사를 보면 연기의 유산은 면면히 계승된다는 것을 알 수 있다.

1924년, 올리비에는 17세였다. 그는 많은 시간을 런던 극장에서 연극을 보면서 지냈다. 이 당시 그에게 절대적인 영향을 끼친 배우가 있었다. 존 배리모어(John Barrymore)였다. 올리비에의 햄릿 연기는 그의 영향에서 시작되었다. 배리모어는 미국 배우였는데, 그는 미국 최초의 위대한 배우 에드윈 부스(Edwin Booth)의 직계였다. 부스의 아버지 브루터스 부스(Brutus Booth)는 킨의 동시대인이었다. 버비지의 연기가 대서양을 건너 미국에 왔다. 킨과 브투터스 부스는 같은 무대에서 연기를 했다. 이아고와 오셀로 역을 번갈아가며 했다.

올리비에는 과거의 유산을 존중했다. 과거에서 얻을 것은 얻고, 버릴 것은 버렸다. 보고, 배우고, 듣고, 연구하되 마지막 결정권자는 현재의 자신임을 잊지 않았다. 소중했던 과거의 순간은 연극사에 남아

있다. 전통은 오늘의 무대를 이루는 토양이다. 과거는 움직일 수 없는 사실(史實)이기 때문이다. 올리비에는 그 과거에 다리를 놓고 현재에서 미래로 가는 전통의 빛을 보았다. 버비지, 개릭, 킨과 어빙으로 이어지는 연기의 흐름은 올리비에를 인도하는 영원한 등불이었다.

올리비에는 평생을 셰익스피어와 함께 살았다. 올리비에는 셰익스피어의 현대화에 전념했다. 무대 연기도 중요하지만, 귀로 듣는 셰익스피어도 놓칠 수 없다고 생각했다. 초창기 그는 "시를 제대로 읽지 못하는" 배우로 알려졌다. 셰익스피어 대사의 중요부분은 모두가 시로 되어 있다. 올리비에는 햄릿의 소리가 아니라 그의 생각을 관객에게 전하고 싶었다. 셰익스피어를 리듬과 타이밍에 따라 읽고 들려주는 일도 중요하지만 배우가 무대에서 보여주는 일도 중요하다고 생각했다. 올리비에가 올드빅 극장에서 처음 〈햄릿〉 무대에 섰을 때, 그는 살아 있는 햄릿을 보여주고 싶었다. 무겁고 극적인 대사로 발성하는 것이 아니라 시정(市井)에서 오가는 말소리처럼 단순하고 명쾌하게 대사를 시작했다. 올리비에 대사는 먹혀들어갔다. 당시 연출은 타이론 거스리였다. 오필리어는 페기 애시크로프트였다. 정신분석학자 어니스트 존스의 햄릿 연구를 참고한 무대였다. 올리비에는 수많은 〈햄릿〉 공연을 했는데, 그가 최고의 연기를 한 곳은 덴마크 엘시노어 고성에서의 공연이었다고 증언했다.

1937년, 올드빅 극장에서 그는 다른 배우와는 전혀 다른 새로운 연기를 하고 싶었다. 처음에는 〈햄릿〉, 다음에는 〈헨리 5세〉였다. 두 작

품은 전혀 다른 성격의 작품이었다. 그는 〈헨리 5세〉에 관해서 그가 믿고 의지하는 랠프 리처드슨에게 자문을 청했다. 리처드슨은 올리비에가 그 역을 해낼 수 있다고 자신감을 불어넣어주었다. 연출가 타이론 거스리의 연기 지도도 힘을 보탰다. 올리비에는 이 작품으로 명성을 떨쳤다. 그는 햄릿을 할 때는 배리모어를 모방했다. 헨리 5세 연기에는 루이스 월러(Lewis Waller)의 대사 발성이 도움이 되었다. 대사가 몸과 마음을 다스렸다.

〈헨리 5세〉 영화 촬영 때 탔던 말은 이상하게도 대사에 맞춰 귀를 쫑긋 세워 달렸다. 영화제작자 아서 랭크가 영화 출연 보너스로 무엇을 받고 싶냐고 물었을 때, 올리비에는 그 말을 달라고 했다. 올리비에는 그 말을 선물로 받은 후 틈만 나면 노트리 저택에서 승마를 즐겼다.

1937~38년 올드빅 시즌, 그는 몸과 마음이 안정되어 야심에 불타고 있었다. 〈햄릿〉과 〈헨리 5세〉의 성공으로 어느 때보다도 자신감에 가득 차 있었다. "사느냐 죽느냐"의 햄릿 대사와 "내일, 그리고 내일……"의 맥베스 대사는 그가 아끼고 좋아하는 간결하고도 완벽한 철학적 대사였다. 그 대사를 들은 관객은 긴장과 흥분에 빠져들었다. 그가 같은 대사를 수백 번 해도 관객들은 매번 눈으로 보고 귀로 듣는 일이 항상 신선했다. 〈맥베스〉의 연출은 마이클 세인트데니스(Michael St. Denis)가 맡았다. 그는 당시 지혜와 상상력이 뛰어난 일급 연출가였다. 올리비에가 리처드슨에게 맥베스 역을 맡는다고 했더니 "목 부러지네. 자네 나이에 할 일이 아니야, 주의하기 바라네"라고 말했다.

엄청난 분장과 의상으로 맥베스의 외관은 완벽했으나 문제는 내면이었다. 올리비에는 만족하지 못했다. 아무리 외면으로 분장으로 만든다 해도 진정한 외관은 내면에서 나온다는 것이 그의 지론이었다. 이 공연에 대한 비평은 별로였다. 그는 1955년, 스트랫퍼드에서 글렌 쇼(Glen Byam Shaw) 연출로 〈맥베스〉 무대에 비비안 리와 다시 섰는데, 그때는 성공을 거뒀다. 올리비에의 목소리는 더욱더 강해지고, 연기도 한결 좋아졌다. 그동안 쌓인 경험이 효과를 냈다. 처음에는 상상력으로 밀고 나갔다면 두 번째는 지식의 힘을 원용했다. 분장과 의상도 마음에 들었다. 올리비에는 특히 맥베스의 잔혹성에도 불구하고 그의 인간성을 부각시키는 연기에 집중했다. 모든 것이 조화롭게 적절한 균형을 이루었다. 그것은 행운이자 축복이었다. 기회는 자신이 만드는 것이기 때문에 인간은 스스로 운명을 결정 짓는다고 올리비에는 생각했다. 올리비에는 적절한 시기에 적절한 장소에서 그의 인생이 결정되었다고 생각했다. 그 당시 극장 무대에서 중요한 역할을 연거푸 맡게 된 것은 그의 행운이었다.

타이넌은 로렌스 올리비에의 〈맥베스〉 평론에서 말했다.

로렌스 올리비에의 〈맥베스〉의 기적은 판을 엎고 작품의 내면을 외부로 드러내놓은 것이었다. 이 때문에 연극의 긴장감은 줄어들지 않고 상승되었다. 이 공연은 일주일여 동안 급상승을 타고 명작 공연으로 각광을 받았다. 올리비에는 시작 부분서부터 맥베스를 약세로 몰았다. 맥베스가 막이 오르기 전부터 죄악감으로 위축되어 있었기 때문이라는 것인데, 그 이유는 맥베스가 마음속에서 던컨 왕

을 이미 죽이고, 또 죽였기 때문이라는 것이다.

〈리처드 3세〉에서 올리비에는 남편을 잃고 눈물에 젖은 왕비 레이디 앤의 증오심을 5분 만에 애정으로 변화시키는 마술 같은 연기를 해냈다. 왕비는 리처드가 죽인 남편을 묻으러 묘지로 가는 길이었다. 그런데 리처드의 구혼을 받아들인 것이다. 올리비에는 처음 이 역할을 제의받았을 때는 할 생각이 없었다. 그 작품을 자세히 알지 못했기 때문이다. 그는 그 작품을 읽으면서 점차 관심을 갖게 되고 마음속에서 무엇인가 여물어가는 느낌이 들었다. 작중인물이 그에게 다가오면서 차츰 작품에 빠져들기 시작했다. 그는 리처드 3세의 초상을 머릿속에 그려보았다. 얼굴은 혐오감이 넘치도록 분장했다. 레이디 앤은 처음에는 그를 쳐다보지 않으려 딴 곳을 보고 있었다. 그만큼 그의 몰골이 끔찍했다. 그는 음탕하게 그녀의 허벅지를 노려봤다. 배우는 관객이 그를 받아들여야 기(氣)를 펼 수 있다. 여인은 자신도 모르게 리처드에 끌리기 시작했다. 리처드의 코끝이 미동하고 몸이 꿈틀댄다. 그는 자신이 변하기 시작하는 것을 느낀다. 올리비에는 리처드 3세를 연기하기 위해 우선 작중인물의 초상을 그려본 후 그의 목소리를 만들어냈다. 가는 갈대가 흔들리는 소리. 경건하고 엄숙한 학자의 무거운 말소리. 가늘지만 칼날처럼 날카롭고 힘찬 소리. 코의 동공(洞空)을 흔들고 나오는 소리를 상상해보았다. 영웅, 악한, 익살꾼의 소리가 합쳐져서 나는 소리가 리처드 3세의 성격과 어울리는 소리라고 판단했다. 첫 리허설 때, 올리비에가 그 소리를 내자 모두 괜찮다며

동의했다. 9월 26일 초연 날, "지금은 겨울……"로 시작되는 〈리처드 3세〉의 첫 대사가 달콤하고, 능글맞고, 면도날처럼 앙칼지게 퍼져나 가자 일순간 관객의 뜨거운 열기가 파도처럼 무대를 쓸고 지나갔다. 올리비에는 셰익스피어의 눈으로 세상을 보는 듯 순식간에 리처드가 되어 무대를 종횡무진 누비고 다녔다. 올리비에는 그때의 소감을 다 음의 명언으로 남겼다.

리처드는 나와 함께 사방으로 뛰었다. 내 어깨 위에 리처드가 있 고, 리처드 어깨 위에 내가 있었다. 내가 만든 리처드의 초상이 내 머리 속에 보름달처럼 걸려 있었다. 배우는 해골에 불과하다. 뼈, 그저 뼈대일 뿐이다. 조각가처럼 거기에 살을 붙이고 모양을 만든 다. 배우는 작가의 음악을 연주한다. 이미지가 만들어지고, 비전이 현실이 되고, 대사가 쏟아져 나온다.

그는 〈리처드 3세〉에서 등(背)이 보이는 연기 효과를 살렸다. 세 사 람이 등장하는 무대에서 두 사람은 업스테이지(upstage)에서 관객을 향 하게 하고 올리비에는 다운스테이지(downstage)에서 등을 돌렸다. 이런 구도는 극의 긴장감과 기대감을 고조시킨다. 그 후에는 두 사람이 등 을 돌리고 자신은 정면을 바라보는 패턴으로 바꾸어 무대에 변화를 주었다. 타이넌은 〈리처드 3세〉 평론에서 다음과 같이 핵심을 찔렀 다.

올리비에의 리처드는 산(酸)이 쇠를 먹듯이 우리 기억 속에 파고

들었다. 올리비에는 목소리로 연기를 한다. 그는 긴 대사 한두 구절을 끌어내서 강조하고 나머지는 버린다."

올리비에가 처음으로 리어 왕을 연기한 것은 타의에 의해서였다. 랠프 리처드슨 때문이었다. 올드빅 극장에서 다음 시즌 레퍼토리를 결정하기 위해 모인 자리에서 랠프는 올리비에가 시라노 역을 하고 싶어 한다는 것을 알고 먼저 발언했다. "나 시라노 하고 싶다." 연출가는 찬성했다. 단원들은 올리비에 쪽으로 시선을 돌렸다. "나는 리어 왕 합니다." 그는 속수무책으로 말했다. 연출가는 찬성이었다. 랠프도 물론 이의를 제기하지 않았다. 다음날, 점심시간에 올리비에는 랠프에게 "우리 두 역할을 바꿔가며 합시다"라고 제안했다. 랠프는 반대했다. 올리비에는 당시 그가 리어 왕 역을 할 때가 아니라는 것을 알고 있었는데 시라노 역도 하고 싶었다.

그는 리어 왕 연기뿐만 아니라 연출도 맡았다. 그는 당시 39세였다. 입장권 예약이 시작되자 순식간에 첫날 공연 표가 매진되었다. 올리비에는 준비를 시작했다. 우선 목소리부터 살폈다. 힘껏 소리를 질러 성대 근육 조절 연습을 하면서 성량 증폭에 힘썼다. 소리가 널리 퍼지는 연습도 했다. 한 번 숨 쉬고 8행 내지 9행의 대사를 연달아 발성하는 연습도 했다. 그 후 올리비에는 리어 왕의 성격과 역할에 대해 공부했다. 첫 연습 때 올리비에는 대사에 쉼표를 찍는 순간을 정했다. 그다음은 대사 발성의 명암과 음색의 변화였다. 관객을 극에 매몰시킨 후 편안하게 풀어주는 대목도 설정했다.

리어 왕 연기의 성패를 가늠하는 폭풍 장면에서 그는 성량과 힘을 극대화하는 연습에 집중했다. 올리비에는 젊었다. 그는 진이 빠지는 폭풍 장면을 피로감 없이 해내며 그 역할을 즐겼다. 나이 들어 다시 리어 왕을 했을 때, 올리비에는 힘을 쓰는 연기가 불필요하다는 것을 알게 되었다. 노년은 권위가 있다. 분노가 치밀어도 그는 고함을 지를 필요가 없었다. 표정으로, 미소로 상대를 얼어붙게 할 수 있다고 올리비에는 생각했다. 리어 왕의 경우, 목소리에서 터지는 노여움이 중요했다. 리어 왕 역은 그동안 노령의 배우들이 맡으면서 어려움을 겪었다. 배우들이 숨 가빠하며 가슴에 손을 댈 때마다 관객은 불안했다.

이런 이야기가 남아 있다. 올리비에가 질 에스먼드와 살고 있을 때, 장모와 함께 미국에서 랜들 에어턴(Randle Ayrton)의 〈리어 왕〉 공연을 본 적이 있다. 공연이 끝난 후, 장모와 함께 분장실을 찾았다. 장모는 에어턴을 붙들고 "당신은 '올드맨'과 똑같았어요"라고 칭찬을 했다. '올드맨'은 명배우 어빙을 의미했다. 리어 왕 최고의 찬사는 '올드맨' 같다는 것이 유행이었다. 그 순간, 올리비에는 자신은 절대로 저런 말을 듣지 않겠다고 결심했다. 그의 목표는 '올드맨'처럼 연기하는 것이 아니라, '올드맨'이 되는 것이었다.

09 올리비에의 연기론 2

_ 〈오셀로〉 〈안토니와 클레오파트라〉 〈베니스의 상인〉

타이넌의 집요한 설득에 올리비에는 오셀로 역할을 하게 되었지만, 실상 그는 이아고 역할을 더 선호했다. 1938년 랠프 리처드슨이 오셀로를 하고 올리비에는 이아고 역을 한 적이 있다. 오셀로의 성격을 창조하기 위해 우선 인물의 그림을 그려보았다. 거동, 동작, 제스처, 걸음걸이 등을 상상해보았다. 인물 그림이 완성되면서 무의식적으로 대사 소리는 다듬어졌다. 어떤 모습으로 등장해야 하는가. 그는 생각했다. 강한 모습이어야 된다고 상상했다. 꼿꼿한 등, 굵은 목. 두 발로 버티고 있는 유연한 자세는 억센 사자 같은 모습이어야 한다고 생각했다. 검은 얼굴……. 그는 흑인이다. 몸과 마음이 온통 검정색이다. 그러면서도 그는 백인 사회에서 우뚝 섰다. 그는 영웅이다. 백인을 제지하는 일은 어렵지만 통쾌했다. 걸음걸이는 검은 표범 같아야 했다. 그만큼 오셀로는 감각적이다. 그는 태양이 내리쬐는 황토 땅에서 자랐다. 올리비에는 신발 벗고, 양말 벗

고, 맨발로 걸으면서 그 감각을 익혔다. 오셀로는 셰익스피어의 다른 어떤 인물보다도 다르게 말을 해야 한다. 그는 마치 외국인처럼 말을 조심스럽게 해야 한다. 그는 도덕적으로도 청렴하고 깨끗해서 완전한 인간으로 추앙받고 있다. 그러나 셰익스피어는 그에게 한 가지 균열을 주었다. 질투심이다. 그 균열로 무너졌다. 고결한 전사는 현실에 어두웠다.

오셀로의 목소리는 깊고 낮은 베이스이다. 올리비에 목소리보다 더 낮은데, 부드럽고 보랏빛 꽃처럼 검고 무겁게 들리는 소리다. 말하는 태도는 조심스럽고 느릿느릿 하다. 무어인이기 때문이다. 몸 전체가 종소리처럼 진동하는 무어인의 땅 끝 소리다. 연극 〈오셀로〉에서 목소리는 아주 중요한 요소다. 올리비에는 매일 필사적으로 발성 연습에 매달렸다. 소리를 낮추는 연습은 혹독한 시련의 연속이었다. 올리비에는 첫 연습 날 온 힘을 다해 전력 질주하면서 정상으로 향했다. 손수건 장면에서 그는 처음에 분노에 못 견디는 추궁을 하다가, 차츰 호소하는 애원의 노여움으로 변했다. 그 연기는 적중했다. 그는 이아고의 얼굴을 때리지 않았다. 대신, 그의 머리를 쓰다듬으면서 "이봐, 너 나 놀리고 있나"라고 부드럽게 타일렀다. 관객은 이런 연기에 공감하고 환호했다.

1951년 세인트제임스 극장에서 올리비에가 로저 퍼스(Roger Furse)와 다음 작품을 의논할 때 퍼스는 말했다. "왜 당신은 비비안과 〈안토니와 클레오파트라〉, 버너드 쇼의 〈시저와 클레오파트라〉를 하지 않지요?" 올리비에는 그런 생각을 해본 적이 없었다. 그는 생각을 하면 할

수록 좋은 발상이라는 믿음이 생겼다. 비비안은 버너드 쇼 작품에는 적격인데, 셰익스피어는 확신이 없었다. 그러나, 이 모든 공연은 성공이었다. 최고의 클레오파트라 무대였다. 비비안은 무대에서 찬란히 빛났다. 연기도 잘 해냈다. 이 공연으로 올리비에와 비비안은 더욱더 빛나는 무대의 한 쌍이 되었고, 관객들은 계속해서 두 배우의 공연(共演)을 보고 싶어 했다.

올리비에 부부는 순항 중이었다. 전후(戰後) 6년이 지났다. 낙천주의 시대가 활짝 문을 열었다. 국민 모두가 평화를 만끽하고 있었다. 축제가 영국 곳곳에서 벌어졌다. 올리비에 부부의 공연을 예고하면 일주일 만에 26주간의 표가 매진되었다. 이들 부부는 여세를 몰아 미국 공연을 기획하게 되었다. 타이넌은 1951년 이들 공연에 관해서 평문을 발표했다.

이번 여름 비비안 리는 생애의 클라이맥스를 축하했다. 1945년 비비안은 한 차례 정상에 오른 적이 있다. 그 당시 비비안은 손턴 와일더의 〈위기일발〉에 출연했다. 그 당시 로렌스 올리비에는 배우이면서 매니저였다. 로렌스 경은 〈욕망이라는 이름의 전차〉에 비비안을 주인공으로 등장시켰다. 비비안은 책임감을 느끼며 전력을 기울였지만 실패했다. 용감해진 비비안은 이번 여름 버너드 쇼와 셰익스피어의 클레오파트라를 들고 나왔다. 여러 권위 있는 언론은 이 공연을 찬양하면서 비비안에게 '위대한' 배우라는 최고의 찬송을 부여했다.

올리비에는 두 작품에 출연하면서 연출을 포기했다. 그는 클레오파

트라 역을 맡은 비비안에게 첫 연습 날 쪽지를 주었다. "달링, 부탁이
야. 목소리 한 옥타브 낮추도록 노력해요." 비비안은 그의 충고를 따
랐다. 그 자신이 오셀로를 할 때 하던 일이었다. 비비안의 낮춘 대사
소리가 연기에 큰 도움이 되고 관객을 사로잡았다. 이 소리는 비비안
이 〈욕망이라는 이름의 전차〉에서도 하던 것이었다. 셰익스피어에 이
어서 버너드 쇼의 작품에서도 이런 대사 처리는 성공이었다. 비비안
은 역할을 제대로 파악하고 있었다. 클레오파트라의 연기가 어떻게
되어야 하는지도 분명히 알고 있었다. 무대에서 발휘한 비비안의 연
기는 마술적이었다.

『뉴 스테이츠먼(New Statesman)』의 로널드 브라이든은 이렇게 평을
썼다. "오셀로는 데스데모나가 죽어가는 잠자리 옆에 무릎을 꿇고 마
지막 대사를 한다. 그리고 나서 칼을 휘두르고 자신을 찌른다. 오셀
로는 침대 위 데스데모나 곁에 쓰러졌다……. 우리는 역사를 보았다."
프랑코 제피렐리는 말했다. "지난 세기 연기의 모든 것이 하나의 연
기 목록처럼 이번 공연에서 제시되고 있었다. 위대하고 장엄했다. 현
재적이고 사실적이다. 이 연극은 우리 모두에게 교훈이 되고 있다."
1964년 9월, 모스크바에서 공연된 〈오셀로〉를 보고 펠릭스 바커(Felix
Barker)는 『이브닝 뉴스』에 기사를 썼다. "관객들은 환호하고, 꽃을 던
지면서 박수갈채를 보냈다. 내 앞줄에 있는 검은 옷의 여인은 계속
'브라보'를 연호하고 있었다. 그녀가 내 쪽으로 고개를 돌렸을 때, 나
는 그녀의 뺨에서 눈물이 흐르는 것을 보았다."

올리비에는 연출가 조너선 밀러와 〈베니스의 상인〉을 하게 되었

다. 연습 날, 밀러는 그의 대사 낭독에 불만이었다. "사람들은 말할 것이다. 관객은 말할 것이다. 그전 그대로야, 그 올리비에가 그 올리비에지라고 말할 것이다." 밀러는 분통을 터트렸다. 올리비에는 매너리즘에 빠져 있었던 것이다. 밀러는 올리비에의 눈을 뜨게 만들어주었다. 올리비에는 다시 자신을 거울에 비추어보았다. 참으로 좋은 교훈이었다. 독선에 빠지지 않도록 밀러가 경고음을 울린 것이다. 배우는 나이 들면 되풀이하는 일이 계속된다. 그 일이 쉽기 때문이다. 과거에 성공했으니, 또 성공한다는 신념이 뇌리에 박혀 있기 때문이다. 다행히 올리비에는 그런 매너리즘에서 빠져나왔다. 사실, 밀러의 충고는 그에게 큰 충격이었다. 그는 연기의 대가라는 자부심이 있었다. 연출가는 젊었다. 연출가는 용기를 내서 올리비에가 어제 신문 같다고 불만을 토로했다. 올리비에는 그 순간 밀러가 옳았다고 생각했다.

올리비에는 연구를 시작했다. 1929년 디즈레일리(Disraeli) 영국 수상을 연기한 조지 알리스(George Arliss)가 샤일록의 이미지를 암시해주었다. 올리비에는 자신의 샤일록 창조에 도움을 줄 수 있는 다른 배우를 찾아보았다. 작중인물의 성격을 형성하고, 구축하고, 수렴하는 과정이 시작되었다. 그는 기차, 버스, 거리, 택시에서 사람들을 관찰했다. 유대인 '코'를 찾아 헤맸다. 그러나 문제는 '입'이었다. 유대인과 기독교인의 근본적인 차이는 입 모양이었다는 것을 알게 되었다. 유대인의 입은 더 크고, 더 민감하고, 더 유동적이었다. 그는 치과의사한테 갔다. 치아의 형태를 바꾸어야 입 모양이 달라지고, 얼굴도 변한다는 것을 알았다. 치과의사는 그의 입을 앞으로 끌어내고, 윗입술도

앞으로 잡아당겼다. 그랬더니 유대인 샤일록의 얼굴이 나타났다. 코가 아니라 입의 형상이었다. 거울을 보고 그는 만세를 불렀다. 상식을 넘어서 역(逆)으로 가라. 그래야 안 보이던 것이 보인다. 입은 그래서 흥미로웠다. 입 모양을 쉽게 바꿀 수 있었다. 입을 변형해서 얼굴을 바꾸고, 성격을 만들었다. 얄팍한 입술, 두터운 입술, 꾸부러진 입술, 언청이 등등으로 입 모양을 바꾼다. 콧수염 하나로도 인상을 바꾸고, 성격을 바꿀 수 있다. 분장실에 들어갈 때와 나올 때의 배우의 모습을 보면 이 모든 성격 전환을 알 수 있다. 분장은 수많은 인간을 만들어낸다. 분장 가운데 특히 중요한 것은 눈과 입이다. 올리비에는 치아를 새로 만들었다.

샤일록의 다른 부분은 그의 아저씨 시드니 올리비에 경(Lord Sydney Olivier)의 근엄한 모습을 참고했다. 그는 수염을 기르고 있었는데 유대인을 닮았다. 올리비에는 샤일록의 딸 제시카의 가출 시점 전후의 극적인 변화에 연기의 초점을 두었다. 그전까지는 점잖고 올바르게 행동하는 샤일록이 제시카 도피 후 광란 상태에 빠진다. 샤일록의 그 행동에 연기를 집중했다.

올리비에는 〈베니스의 상인〉 공연 중 내내 배우의 악몽인 '무대공포(stage fright)'에 빠져 있었다. 배우에게 그런 공포는 여러 가지 형태로 오는데, 올리비에의 경우 어둠 속에 숨어 있는 보이지 않는 동물의 이미지가 그를 위협하고 있었다. 어두운 공포의 그림자였다. 그로 인해 대사가 갑자기 떠오르지 않을 수도 있다. 순간 배우의 의식은 가물가물해진다. 올리비에는 〈베니스의 상인〉이 무섭고 잔혹한 작품이라

고 생각했다. 샤일록은 너나 없이 좋아할 수 없는 극중인물인데, 그나마 다른 기독교인보다는 연기할 만한 성격이라고 올리비에는 생각했다. 샤일록은 무자비하고 돈만을 탐내는 괴물이어서 그 연기는 올리비에한테 큰 선물을 안겨주었다. 이 무대를 통해 그는 '무대공포'를 모조리 쓸어버렸다. 사람들은 그에게 재판이 끝나고 샤일록이 무대에서 사라진 후 판결의 고통으로 냅다 질러대는 절규에 대해서 묻는다. 그는 그 소리가 관객들의 귀에 오래도록 남아 있도록 하고 싶었다. 그는 무대 뒤에서 앞으로 일부러 쓰러지면서 손바닥으로 콘크리트 바닥을 내리쳤다. 그 고통으로 그는 고함소리를 내고 어린애처럼 울었다. 극적이며 효과적인 방법이었다. 샤일록은 재판에서 패소했다. 그의 위엄은 사라졌다. 그는 유대인이었다. 샤일록의 상심과 분노와 슬픔이 극도에 달했다. 앞서 간 대부분의 샤일록 배우들은 퇴장하면서 극을 종결지었다. 올리비에는 그렇게 하지 않았다. 누가 그렇게 하라고 하더라도 하지 않았을 것이다. 셰익스피어는 이 극을 벨몬트의 포샤 저택의 별빛 속에서 끝내려고 했다. 그러나 올리비에는 샤일록이 여전히 베니스에 그림자처럼 남아 있다고 생각했다. 웃음이 넘치는 화려한 무대 뒤에는 언제나 패배한 인간이 있다, 샤일록이 지르는 마지막 비통한 아우성은 그 비극을 암시했다.

올리비에는 랠프 리처드슨과 존 길거드와 오랜 세월 동안 함께 무대에 섰다. 말하자면 랠프, 존, 래리 세 명은 똘똘 뭉친 삼총사였다. 연극과 영화에서 이들은 관객들의 박수갈채를 받으며 거침없이 활동했다. "세 사람 불러내라!"는 것이 런던과 뉴욕의 구호였다. 땅을 사

고, 집을 사더라도 올리비에는 "그래, 아무개, 아무개도 샀지……"라는 것이 절로 입에서 나왔다. 그만큼 셋은 같은 호흡이었다. 올리비에는 존 길거드와 함께 한 〈로미오와 줄리엣〉을 잊을 수 없다. 당시 존은 추앙받는 명배우요 런던 웨스트엔드 극장가의 제왕이었다. 올리비에는 영화로 이름이 알려진 신진배우였지만 무대는 생소했던 신출내기였다. 존은 올리비에한테 따뜻했지만 연기에 대해서는 무섭게 충고하고, 랠프를 칭찬하며 주시하라고 말했다. 그의 로미오 역할에 대해서는 용서가 없었다. 쓴소리를 아끼지 않았다. 그의 로미오는 언제나 논쟁거리였다. 올리비에는 자신이 잘하고 있다고 생각했다. 일반 여론은 정반대였다. 올리비에와 존은 로미오와 머큐쇼를 번갈아가며 맡았다. 올리비에가 로미오로 잘 나갈 때 존의 머큐쇼는 그저 그랬고, 존이 로미오이고 올리비에가 머큐쇼일 때는 이와 정반대였다. 올리비에와 존은 사실상 본질이 다른 배우였기 때문이다. 올리비에는 활발한 성격이고, 존은 소극적인 성격이지만 위엄이 있었다. 그는 머리에 왕관을 쓰고 태어난 제왕 같았다. 올리비에는 남의 왕관을 빼앗아 자신의 머리에 올려놓는 그런 성격이었다. 존은 항상 무대 중심에 있었다. 그는 빛나는 성격배우였다. 그의 연기를 보고 있으면 올리비에는 몸에 전기가 닿는 것을 느꼈다.

랠프 리처드슨은 이 시대를 대표하는 최고의 배우라고 올리비에는 생각했다. 그는 놀라운 기력과 시적인 우아함을 지니고 있었다. 그는 신들이나 일반인이나 똑같이 치밀하고 근엄하게 연기할 수 있었다. 올리비에는 그를 숭배했다. 그가 입밖에 내는 대사는 듣는 이의 뇌리

에 각인되었다. 올리비에는 그와 함께 웃고, 연기하고, 마시고, 살았다. 〈페르 귄트〉〈리처드 3세〉〈시라노〉〈헨리 5세〉〈헨리 4세〉 무대에 함께 출연했다. 올리비에는 그로부터 연기를 배우고, 버밍엄 극단 시절을 함께했다. 올리비에가 입단했을 때, 그는 이미 유명 배우였다. 올리비에와 단원들은 그를 높이 우러러보며 존경했다. 그는 극단의 지도자였다. 랠프는 희극이나 비극이나 못하는 것이 없었다. 핀터(Pinter)의 〈인간의 땅이 아니다〉, 스토리(Storey)의 〈홈〉에서의 연기는 고전적인 격조와 찬란함이 넘치고 있었다. 그는 관객을 자신의 손안에 넣고 그들의 귓속에 즐거움을 속삭였다. 존과 랠프가 서로 불꽃을 터트리며 무대와 스크린에서 연기하는 것을 보는 일은 올리비에로서는 더없는 기쁨이요 교훈이었다. 두 배우는 서로 대조적인 연기를 보여주었다. 명화를 보는 듯, 음악을 듣는 듯한 안온한 조화의 무대였다. 그것은 꿈같은 일이었다. 이들 셋은 명배우 트로이카였다.

올리비에 주변의 예술가들

올리비에는 타이밍을 중요하게 여겼다. 정확한 시간과 장소에서 변화를 이끄는 시간감각은 그의 성공 비결이었다. 그는 변화를 모색하며 끊임없이 연극의 풍향을 탐지했다. 처음 존 오즈번(John Osborne)의 〈성난 얼굴로 돌아보라〉를 봤을 때, 그는 대수롭지 않게 여기면서도 무엇인가 새로운 것이 움트고 있음을 감지하고 연극의 변화를 예감했다. 그는 새로운 연극의 의미를 존중하기로 했다. 그는 이 작품을 다시 보았다. 그는 연출가 조지 디바인의 소개로 무대 뒤에서 작가를 만났다. 올리비에는 존 오즈번에게 "나를 위해 작품 하나 써주시오"라고 부탁했다. 훗날, 그는 〈연예인〉 대본 1막을 써서 뉴욕으로 보냈다. 올리비에는 즉시 읽어보고 마음에 들었다. 작중인물 빌리 라이스(Billy Rice)가 자신의 역할인 것을 알았다. 그는 런던에 있는 연출가 조지에게 전화를 걸어 작품이 좋다고 말했다. 연출가는 올리비에의 뜻을 작가에게 전했다. 작품의 나머지 부분을 받

아 읽어본 올리비에는 빌리도 대단한 역할이지만 아치(Archie)가 자신의 역할인 것을 알게 되었다. 올리비에는 연출가에게 연락해서 다음 공연에 〈연예인〉을 올린다는 것을 알렸다. 이 작품은 1956년 6월 로열코트에서 초연되고, 1957년 4월 재공연된 후, 1958년 2월 뉴욕에서 공연되었고, 1958년 영화화되었다. 존 오즈번은 줄곧 그의 작품을 통해 격앙된 '성난 젊은이'들의 불만을 재현했다. 작가 자신이 고뇌하고 번민했던 일들이 통째로 연극으로 정리된 느낌이었다. 그의 작품은 기성세대에 대한 격렬한 항의요, 끝나지 않는 암울한 시대에 대한 좌절감의 표출이었다.

〈성난 얼굴로 돌아보라〉의 주인공 지미 포터 등 중산층 젊은이들은 날카롭고, 잔혹하고, 냉소적인 자기중심적 감성에 빠져 있다. 평론가 앤서니 메린(Anthony Merryn)은 논평에서 오즈번의 작품을 격찬하면서도 몇 가지 문제점을 지적했다. "오즈번의 글은 창조적이며, 시적이고, 언어 사용이 교묘하지만 성격 창조 측면에서 절제와 치밀함이 부족하며, 스토리 전개에 무리가 있다. 사회적이며 경제적인 배경이 안 보이는 것도 문제다."

올리비에는 오즈번의 작품에서 연기의 변화를 경험했다. 〈연예인〉에서 옛 뮤직홀 연기에 몰두했는데 어려운 일은 아니었다. 이미 과거에 여러 차례 그런 연기를 해보았기 때문이다. 조지 디바인의 연출도 놀라웠다. 그는 비전과 통찰력의 소유자였다. 이 공연은 그에게 새로운 연극에 접근하는 기회를 주었다. 존 오즈번은 현대 영국의 제반 상황을 단칼에 그려냈다. 너무나 놀라운 재능이었다. 그 공연은 새로

운 길로 가는 여로의 시작이었다. 아치 라이스 역할은 올리비에 연기 인생의 획기적인 사건이었다. 그는 이 연기를 아주 자랑스럽게 여겼다. 무엇보다도 놀라운 것은 영국 현대연극의 하늘을 수놓은 작가 오즈번의 혜성 같은 존재를 그가 예견했다는 사실이다. 오즈번은 이후, 〈루터(*Luther*)〉〈인정받지 못할 증거(*Inadmissible Evidence*)〉 등의 명작을 계속 발표했다. 올리비에는 오즈번을 '젊은 사자'라고 칭찬했다. 올리비에는 그의 대사에 통달하기 위해 매일 아침 6시부터 8시까지 단어 하나, 문장 하나 놓치지 않고 면밀하게 파고들면서 대사 발성 연습을 했다. 이 작품 공연에 힘을 얻어 올리비에는 1972년 〈일면기사(*The Front Page*)〉(벤 헥트, 찰스 맥아더 작)를 마이클 블레이크모어(Michael Blakemore) 연출로 무대에 올리고, 〈인간혐오(*The Misanthrope*)〉(몰리에르 작)를 존 덱스터 연출로 세상에 알렸다. 뿐만 아니다. 1973년, 〈에쿠우스(*Equus*)〉(피터 섀퍼 작)를 덱스터 연출로, 그리고 같은 해 〈토요일, 일요일, 월요일(*Saturday, Sunday, Monday*)〉(에두아르도 드 필리포 작)을 프랑코 제피렐리 연출로 공연했다. 이 모든 것이 올리비에의 새로운 연극의 시동이요 운행이었다.

공연이 시작되면 연출가와 극작가는 입을 다물 수밖에 없다. 그들이 나설 여지가 없기 때문이다. 무대의 중심이 배우로 바뀌면서 배우는 공연에 대한 막중한 책임을 지게 된다. 1963년 국립극장을 맡으면서 올리비에는 새로운 시대의 변화에 대처하면서 미래의 그림을 그리기 시작했다. 연출가 조지 디바인은 그에게 연극 지평의 문을 열어주었다. 극작가 핀터, 웨스커, 이오네스코, 베케트, 오즈번의 세계도 함

께 열렸다. 로열코트는 새로운 연출가와 배우들을 배출하고 있었다. 올리비에는 그쪽에도 눈을 돌리고 손짓을 했다. 앨버트 피니(Albert Finney), 앨런 베이츠(Alan Bates), 로버트 스티븐스(Robert Stephens), 프랭크 핀레이(Frank Finlay), 피터 오툴(Peter O'Toole), 윌리엄 개스킬(WIlliam Gaskill), 조앤 플로라이트와 함께 매기 스미스(Maggie Smith) 앤서니 홉킨스, 데릭 제이코비(Derek Jacobi) 등 기라성 같은 배우들이 국립극장으로 몰려왔다.

올리비에는 연기 스타일이 바뀌는데, 그 변화는 사회적이며 정치적인 변동과 주변 예술가들과 밀접한 관련이 있다. 올리비에는 새로운 배우들과 호흡을 맞추어나갔다. 전통과 신세대 연기가 융합과 조화의 균형을 유지했다. 관객들이 단순히 작품의 해석만이 아니라 '예술'의 가치가 무엇인지 이해하도록 힘썼다.

유진 오닐은 현대연극의 거장이다. 미국의 테너시 윌리엄스, 아서 밀러를 시작으로 샘 셰퍼드(Sam Shepard)와 데이비드 매밋(David Mamet)에서 현대 영국 극작가들에 이르기까지 그는 막대한 영향을 끼치고 있다. 유진 오닐의 대표작 〈밤으로의 긴 여로〉(1939~41)는 오닐이 피와 눈물로 쓴 자서전적인 작품이다. 그는 사후 25년간 작품 공개를 금지하는 유언을 남겼다. 가족들의 고통스런 삶의 기록이었기 때문이다. 아내 칼로타는 그 유언을 어기고 작품을 공개했다. 스웨덴 왕립극장에서 초연의 막이 오른 후, 1956년 뉴욕 브로드웨이에서 미국 초연의 막이 올랐다. 이 작품으로 유진 오닐은 네 번째 퓰리처상을 사후

에 수상했다. 국립극장에서는 1971년 이 작품이 공연되었다. 올리비에는 이 작품에서 주인공 티론 역을 맡아서 열연했다. 이 작품을 그에게 권한 측근은 케니스 타이넌이었다. 올리비에는 그의 제의를 받고 신중했다. 그러다가 미국 명배우 프레데릭 마치의 초연 작품을 보고 마음이 동하기 시작했다. 올리비에는 티론 역을 내심 꺼리고 있었다. 술독에 빠지는 역할이 싫었기 때문이다. 하지만 결국, 그는 티론 역을 맡기로 결심했다. 두 가지 이유였다. 타이넌의 집요한 설득과 올드빅 극장의 재정난이었다. 무대장치가 하나뿐이고 등장인물은 다섯이었다. 제작비가 크게 들지 않는다는 것이 좋았다. 그리고 작품의 유명세가 있었다. 생전 처음으로 부족한 예산으로 올리비에는 새로운 작품에 도전했다. 그 작품을 안 했으면 크게 후회할 뻔했다.

배우들은 긴 시간의 집중적인 연습이 필요했다. 5주 동안 배우들은 작품을 토론하며 독회(讀會)를 했다. 배우들은 충분히 작품 속에 빠져들었다. 주인공 티론은 당찬 인물이다. 대사는 길고, 정교하며, 탄력이 있다. 부부와 두 아들, 네 가족이 여름 별장에서 아침서부터 밤까지 하루 종일 만나서 싸우고, 미워하고, 비난하고, 화해하며, 사랑하는 이 연극은 큰 성공을 거두면서 국립극장 역사에 예술과 재정 두 측면을 극적으로 충족시킨 기록을 세웠다. 『이브닝 스탠더드』의 평론가 밀턴 슐먼은 이 공연에 대해서 썼다. "세 남자 가족들 위로 공연의 막이 내리고 있다. 아버지와 두 아들은 술에 취한 채 깊은 슬픔에 잠겨 있다. 아편에 중독된 어머니가 꿈꾸듯이 행복했던 날을 추억하는 소리를 들으면서 이들은 말없이 서 있다. 충격적인 이 장면이 관객들 가

습속으로 뼈아프게 파고든다."『더 타임스』의 평론가 어빙 워디(Irving Wardie)는 "유진 오닐은 서로 다른 작중인물의 성격을 여실히 보여주고 있는데, 올리비에는 자신의 관점에서 이 모든 인물의 성격을 능숙하게 처리하고 있다"고 평했다.

영국 국립극장

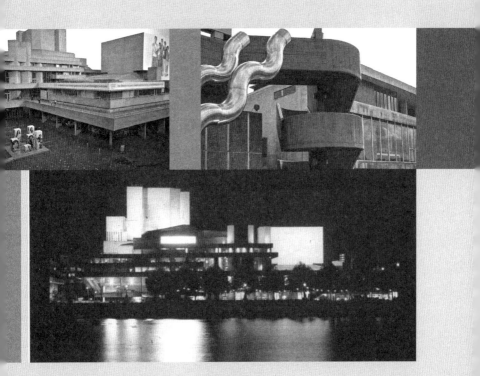

국립극장 건립운동

영국 국립극장(Royal National Theatre) 설립안이 최초로 제기된 해는 1848년이었다. 서적상인 에핑엄 윌슨(Effingham Wilson)이 셰익스피어 전용극장을 처음으로 제안했다. 그로부터 40년 후, 명배우 헨리 어빙(Henry Irving)이 운영한 리세움 극장(Lyceum Theatre)이 사실상의 국립극장 역할을 해왔다. 1907년, 평론가 윌리엄 아처(William Archer)는 국립극장의 필요성을 재차 강조했고, 연출가이며 배우였던 할리 그랜빌 바커(Harley Granville Barker)는 국립극장 설치의 당위성을 강조한 논문을 발표했다. 극작가 배리(James Matthew Barrie), 존 골즈워디(John Galsworthy), 피네로(Arthur Wing Pinero), 버너드 쇼 등을 위시해서 배우, 평론가, 문화계 인사들이 그의 주장에 동조하면서 사회적 여론이 점차 형성되었다. 1908년 셰익스피어 기념극장 위원회가 발족되어 설립기금을 위한 모금 운동이 시작되었다. 제1차 세계대전과 1930년대의 경제공황은 국립극장 건립 운동을 일시적으로 중단시킨 걸림돌이 되었다. 1937년, 위원회는 크롬웰 가든(Cromwell Garden)을 건립 용지로 매입하고 나중에 런던 시의회와 현재의 부지(敷地)를 교환했다. 제2차 세계대전이 발발해서 다시 주춤했지만 건립운동은 계속되었다. 1940년, 예술위원회(Arts Council)의 전신인 국가예술진흥위원회가 설립되었다.

영국의회와 재무성이 국립극장 건립운동에 참여하면서 재정적인

지원의 길이 열렸다. 국립극장 건립운동은 한동안 순조롭게 진행되었다. 그러나, 1961년, 로이드 수상이 건립기금 확보의 어려움을 공표하면서 극장 건립은 중단 위기에 직면했다. 절망적 상황은 오히려 건립운동에 새로운 활기를 불어넣는 계기가 되었다. 문화예술계 인사들은 무산 위기에 반발하면서 정부에 맹렬하게 항의하는 성명을 발표했다. 이후, 런던 시의회는 재차 숙의를 거쳐 건립자금으로 200만 파운드에서 300만 파운드 범위 내의 재정 지원 부담을 공표했다. 1949년, 정부는 건립운동을 후원하며 건립자금 지원을 약속한 바 있다. 이에 따라 국립극장위원회가 출범했다.

1962년, 로렌스 올리비에가 국립극장장으로 임명되었다. 극장 준공을 기다리면서 국립극단은 올드빅 극장(the Old Vic)에서 1963년 10월 22일, 〈햄릿〉으로 국립극장 제1회 공연의 막을 올렸다. 올리비에가 연출하고 햄릿 역으로 배우 피터 오툴이 출연했다. 체호프의 〈바냐 아저씨〉도 잇달아 공연되었다. 마이크 레드그레이브(Michael Redgrave)와 로렌스 올리비에가 이 공연에 출연해서 절찬을 받았다.

임시 국립극장인 올드빅 극장은 르네상스 시대 연극 중심지였던 런던 사우스뱅크(the South Bank)에 국립극장이 신축될 때까지 사용되었다. 1898년, 24세였던 릴리언 베일리스(Lilian Baylis)는 극장주 엠마 콘스(Emma Cons)와 극장 일을 하다가 1912년 올드빅 극장을 세우고 발전시켰다. 1931년, 베일리스는 새들러스 웰스 극장(Sadler's Wells)을 사들이고, 오페라와 발레 공연 무대로 극장을 격상시켰다. 그녀는 1937년 사망할 때까지 오페라와 발레 공연에 헌신하면서 국립극장 건립의

초석을 놓았다. 1944년, 올드빅 극장은 로렌스 올리비에, 랠프 리처드슨(Ralph Richradson), 존 버럴(John Burrell) 삼두체제로 운영되면서 획기적인 발전을 거듭했다.

1976년 3월, 리틀턴 극장(the Lyttelton)이 완성되어 사용할 수 있게 되자 국립극장은 근거지를 옮겼다. 올리비에 극장(the Olivier)은 1976년 10월, 코트슬로 극장(the Cottesloe)은 1977년 3월에 준공되었다. 국립극장은 개관 후 25년 동안(1988년 10월까지) 304편의 작품을 무대에 올리면서 134개 연극상을 수상하는 위업을 달성했다.

극장 건축과 건축가 데니스 라스던

건축가 데니스 라스던(Dennys Lasdun)이 국립극장을 설계하고, 건축을 담당했다. 2년간, 9명의 건축위원들이 올리비에를 중심으로 건축 일을 진행했다. 설계에는 4명의 건축가들이 참여했다. 조명 부분은 리처드 필브로(Richard Pilbrow)가 자문했고, 운영 자문역은 스티븐 알렌(Stephen Arlen)이었다. 배우 로버트 스티븐스(Robert Stephens)와, 평론가이며 국립극장 공연 작품 선정을 책임진 케니스 타이넌(Kenneth Tynan)도 자문에 가담했다.

영국 국립극장은 연극 전용 극장이다. 이 극장에는 세 개의 각기 다른 형태의 무대가 있다. 올리비에 극장(The Olivier)은 그리스 극장을 모델로 삼았다. 리틀턴 극장(The Lyttelton)은 지난 3세기 동안 서구 연극

의 공연장이었던 프로시니엄 아치 무대 극장이다. 코트슬로 극장은 튜더 왕조 시대의 '인 야드(inn-yards, 여인숙 안마당)'를 본딴 개방형 야외무대를 모델로 삼은 실험극장이다.

가장 큰 극장은 올리비에 극장이다. 명배우 로렌스 올리비에를 기념해서 지었다. 1,160개의 부채꼴 모양 좌석이 있다. 무대 위에서 배우들은 전체 객석을 부관(俯觀)할 수 있다. 객석에서는 무대가 잘 보이고, 소리도 잘 들린다. 무대 접근성도 좋다.

리틀턴 극장은 전통적인 액자틀 무대 극장으로 객석 수는 890개이다. 객석마다 좋은 시야를 확보하도록 설계되었다. 올리비에 극장처럼 조명, 음향, 무대 운영 콘트롤 룸은 객석 뒤에 있으며, 프로시니엄 전면 무대를 더 확보할 수 있도록 설계되어 있고, 무대 크기는 유동적이다. 오키스트라 피트는 20명의 연주자들을 수용할 수 있다. 이 극장은 국립극장 초대 이사장 올리비에 리틀턴(Olivier Lyttelton)을 기념해서 명명되었다.

가장 작고 유동적인 무대를 지닌 극장은 코트슬로 극장이다. 탁 트인 직사각형(rectangular) 공간을 객석에서 내려다볼 수 있다. 좌석 배치에 따라 200개에서 400개의 객석이 확보된다. 공간을 다양하게 쓸 수 있는 장점이 있어 실험연극을 위해 국립극단은 물론이거니와 재야단체와 청년연극 단체들이 사용할 수 있다. 이 극장은 국립극장 신축에 막대한 재정을 지원한 예술위원회 회장 코트슬로 경을 기념해서 명명되었다.

국립극장 뼈대는 철근과 강화 콘크리트로 처리되고, 벽면은 강변

테라스를 제외하고는 벌거숭이 콘크리트 몸체이다. 극장 현관은 관객들이 편안히 지날 수 있는 공간으로 설정되고, 층마다 마련된 테라스는 내부 공간으로 유도되며, 관객들이 어디서나 음악을 들을 수 있는 장치가 설치되어 있을 뿐만 아니라 공연예술 관련 서적이 그 공간에 비치되어 있다. 건물 전체가 전시 공간으로 꾸며져 있다. 식당, 스낵바도 그 공간에 있다. 극장 전 공간이 '제4의 객석', 만남의 장소, 예술 교육 공간이다. 국립극장은 사교의 전당이요, 국민의 극장이다. 장소 자체가 황홀하고 감명 깊다. 아마도 런던에서 가장 아름다운 장소 중 하나가 된다.

비비안 리가 출연했던 영화 〈애수〉의 원제목은 〈워털루 다리〉이다. 그 다리가 보이는 템스강에 비치는 극장 건물은 절경이다. 국립극장은 공공의 문화 공간이요, 런던시의 기념비적 건축물이다. 극장은 런던 시민뿐만 아니라 전 국민과 세계를 향해 열려 있다. 극장은 바깥 세상과 연결된 연장선상에 있다. 극장 안의 일은 조금도 가장(假裝)된 것이 없다. 있는 그대로의 리얼한 영국이 반영되고 있다. 강변 쪽 테라스와 건물 안 사이는 전면 유리로 차단되어 바깥과 안이 투시되고 있다. 강가에 서 있는 극장의 모습은 율동적이다. 관객은 강물처럼 극장으로 밀려와서 극장과 하나가 된다. 국민이 극장에 제기한 문제에 극장이 응답하는 일은 그리스 시대 연극에서 계승된 서구 연극의 전통이다.

국립극장 조직과 운영

국립극장은 1988년 500명의 정규직원과 100명의 배우를 확보했다. 배우의 숫자는 공연에 따라 변할 수 있다. 공연작품은 극장의 작품 담당 매니저의 추천과 관계 요원들의 토론을 거쳐 극장장이 결정한다. 극단으로 발송되는 작품이나 극단에서 추천된 작품은 희곡분과에서 면밀히 검토하고 평가한 후에 작품 담당 매니저의 추천을 통해 극단에 제출된다. 극단은 상주 극작가나 문학 전문가의 자문을 받고 있다. 작품이 선정되면, 극단장과 연출가는 배역 담당 매니저의 도움을 받으며 최종적으로 배역을 정한다. 연출가는 장치와 의상 디자이너를 정한다. 국립극장의 경우, 의상은 자체적으로 제작한다. 과거에 사용된 것을 재사용하거나 외부에서 대여하거나, 새로 디자인해서 제작하거나 한다. 무대장치 디자인과 제작은 전문가에게 맡긴다. 가발은 직접 제작한다. 리허설 시점에 오면, 무대감독은 무대 운영 조직을 통해서 제작 일정과 개막 준비를 한다. 세 극장마다 별개로 독립되어 있는 제작감독은 무대감독과 워크숍 매니저와 협조하고, 기술 담당과 작업하면서 연출가를 돕는다. 제작감독은 이미 작성된 제작비 예산 범위 내에서 재정 지출을 책임진다. 조명분과는 조명장치를 운행하며, 조명효과의 책임을 진다. 이 부서에서는 필요한 조명기기를 조달하며, 조명장치를 조작하고, 무대조명의 기능을 수행한다. 음향분과는 무대음향의 모든 기능을 책임진다. 음악의 녹음, 조작, 방송, 음향과 영상의 조작과 운행을 책임지고 있다.

대규모 무대장치는 극장 밖에서 제작된다. 그러나 소규모 장치, 페인팅 작업, 제반 무기류, 금속 제품, 대소도구 등은 극장 내부에서 제작한다. 물론 필요한 것을 외부에서 구입하는 경우도 있다. 이 일은 대소도구 부서에서 담당한다. 사용된 대소도구는 보관하거나 외부 단체에 대여한다.

운영분야 직원 가운데는 하우스 매니저(house manager), 청소부, 안내원, 극장 견학 안내원, 홍보요원, 매표원, 서점직원 등도 있다. 식당과 바(bar)는 음식 담당 부서가 책임지고 있다. 전시·극장 외 공간에서의 공연, 극장 로비에서의 음악회를 관장하는 부서는 따로 있다.

극장 운영에서 특히 중요한 역할을 하는 부서가 홍보실이다. 극장에서 어떤 공연이 있는지 외부에 알린다. 홍보실은 방송, 신문, 잡지에 극단 활동을 알리고, 공연 프로그램을 배부한다. 극단 홍보를 위한 책자도 발행한다. 마케팅 부서는 광고물, 포스터, 전단을 제작해서 시민들에게 배부하고, 극단 후원회를 조직해서 선전과 매표 활동을 펼쳐나간다. 또한 매표 판매 조직을 만들고, 잠재 관객의 인명록을 작성해서 유인물을 발송한다. 교육부서는 중고등 학교, 대학교, 기타 교육기관과 연락망을 통해 상호 유통 관계를 유지한다. 국립극장에는 이 밖에도 재무처, 비서실, 안전국, 그리고 관리담당 부서가 있다.

1964년은 올리비에의 기념비적인 작품 〈오셀로〉와 피터 섀퍼(Peter Shaffer)의 〈태양국 정복〉의 해였다. 1965년, 국립극단은 〈오셀로〉와 피터 우드(Peter Wood)가 연출한 콩그리브(William Congreve)의 〈사랑을 위한 사랑〉 러시아 해외공연. 브레히트의 베를리너 앙상블 극단의 올 드빅 극장에서의 〈서푼짜리 오페라〉 등 세 작품을 무대에 올렸다. 브레히트가 각색한 셰익스피어의 〈코리올레이너스〉도 이에 포함된다.

1966년, 국립극단 재정은 25만 파운드 적자였다. 문화부장관 제니 리(Jennie Lee)는 적자를 해결하기 위해 지원금을 늘리겠다고 말했다. 캐나다와 프랑스 극단이 올드빅에서 공연을 하면서 국제교류에도 관심을 갖게 되었다. 1967년, 건설 자재비 상승으로 국립극장 건설이 어려움을 겪었다. 케니스 타이넌은 독일 작가 롤프 호흐후트(Rolf Hochhuth)의 작품 〈병정들〉 공연이 취소되어 예술가들에게 큰 충격을 안겨주었다. 〈로젠크란츠와 길든스턴은 죽었다〉 공연은 극작가 톰 스토파드를 세상에 알리는 계기가 되었다. 명배우 존 길거드(John Gielgud)는 몰리에르의 〈타르투프〉와 세네카의 〈오이디푸스〉 무대에 출연하기 위해 국립극단에 참여했다. 이 작품은 시인 테드 휴즈(Ted Hughes)가 각색하고, 피터 브루크(Peter Brook)가 연출을 맡았다.

1949년에 제정된 국립극장법이 개정되어 1969년에 정부는 건축비로 375만 파운드를 지원하게 되었다. 재정이 확보되어 건축은 다시 시작되었다. 피터 니콜스의 작품 〈국민의 건강〉이 마이클 블레이크

모어(Michael Blakemore)의 연출로 성공을 거두고 영화화되었다. 프랑스의 르노-바로 극단이 작품 〈라블레〉를 들고 올드빅을 방문했다. 스웨덴의 연출가이며 감독인 잉그마르 베르히만이 국립극단에서 입센의 〈헷다 게블러〉를 연출했다. 올리비에는 이 공연에 대해서 "나의 국립극장 시절에 최고의 보람으로 여겼던 공연 중 하나다"였다고 자랑했다. 올리비에는 셰익스피어의 〈베니스의 상인〉으로 런던 관객을 열광시켰다. 이해에, 더블린의 애비 극단(Abbey Theatre)이 올드빅을 방문했다.

1971년, 신축 공사는 노동 인력 부족과 건축비 상승으로 다시 지연되었다. 개관일이 1973년에서 1974년으로 연기되었다. 국립극장 이사장 찬도스 경(Lord Chandos)이 물러나고 막스 레인 경(Sir Max Rayne)이 이사장으로 취임했다. 로렌스 올리비에는 유진 오닐의 〈밤으로의 긴 여로〉에 제임스 티론 역으로 출연해서 명성을 떨쳤다. 올리비에는 이 작품으로 '이브닝 스탠 더드 최고연기상'을 수상하고, 스웨든 정부는 그에게 '스웨든 문화아카데미 황금메달'을 수여했다. 배우 폴 스코필드(Paul Scofield)의 국립극단 합류는 극단의 성가(聲價)를 한층 더 높이는 데 기여했다. 유진 오닐 작품은 그동안 누적된 국립극단 15만 파운드의 결손을 해결하고, 극장의 재정을 흑자로 돌아서게 하는 계기를 만들었다. 국립극단은 스페인 연출가 빅토르 가르시아(Victor Garcia)를 초청해서 페르난도 아라발(Fernando Arrabal)의 〈건축가와 아시리아의 황제〉를 무대에 올렸다. 톰 스토파드는 〈점퍼스(Jumpers)〉를 무대에 올려 런던 관객을 놀라게 했다.

1973년, '국립극장 및 런던 박물관법'이 통과되어 국립극장 건축비 200만 파운드가 추가로 지원되었다. 트레버 그리피스(Trevor Griffiths)의 작품 〈파티〉가 공연되고, 이탈리아 연출가 프랑코 제피렐리는 올드빅에 초청되어 필리포(Eduardo de Filippo)의 작품 〈토요일, 일요일, 월요일〉을 연출해서 런던 관객을 놀라게 했다. 피터 섀퍼는 명작 〈에쿠우스〉를 들고 다시 돌아왔다. 존 덱스터(John Dexter)가 연출한 이 작품은 세계적인 선풍을 일으켰다. 우리나라에서도 실험극장 운현궁소극장 개관기념작으로 선정되어 아시아 초연의 막이 올랐다. 국립극단 발전에 크게 공헌한 올리비에가 1973년, 건강을 이유로 극장장직을 사임하고, 연출가 피터 홀(Peter Hall)이 후임으로 임명되었다.

신축 국립극장의 개관은 셰익스피어의 생일을 기념해서 1975년 4월 23일로 예정했지만 1974년에도 신축공사는 난항 중이었다. 배선공사와 새로 설계된 무대시설 장비 설치 문제 때문이었다. 개관일은 계속 연기되었다. 빌 브라이든(Bill Bryden)이 연출한 베데킨트의 작품 〈봄에 눈뜨다〉가 외설 장면 때문에 분란이 일어났다.

1975년, 배우 랠프 리처드슨(Ralph Richardson)과 존 길거드(John Gielgud)가 함께 공연한 해럴드 핀터(Harold Pinter)의 〈사람이 없는 땅〉이 피터 홀 연출로 공연되어 크게 화제가 되었다. 이 작품은 핀터가 국립극장 개관을 위해 특별히 쓴 작품으로서, 런던의 극장 거리 웨스트엔드(West End), 뉴욕, 그리고 개관 후 리틀턴 극장에서 관객들의 절찬 속에 재공연되었다. 전체 극장이 준공되기 전이라도, 개별 극장이 완성되면 들어가기로 했기 때문에 리틀턴 무대에서의 〈햄릿〉 공연을

위한 리허설이 시작되었다.

1976년 2월 28일, 올드빅 12년간의 임시 국립극장 시절은 막을 내리고, 3월 8일, 배우 페기 애시크로프트(Peggy Ashcroft)가 명연기를 펼친 베케트(Beckett)의 〈행복한 나날〉이 일주일간 리틀턴 극장에서 프리뷰 공연으로 개막되었다. 싱(J.M. Synge)의 작품 〈서방세계의 플레이보이〉와 입센(Ibsen)의 〈존 가브리엘 보그만〉, 존 오즈번(John Osborne)의 개관 기념작 〈전락의 관찰〉, 피터 홀 연출 〈햄릿〉, 그리고 하워드 브렌턴(Howard Brenton)의 기념비적 작품 〈행복의 무기〉 등이 신축 극장 무대에 올랐다. 리틀턴 극장의 공식 개관일은 1976년 3월 16일이다. 공연 첫날은 시 낭독, 단막극 낭독, 토론회, 음악회, 전시회가 열리고, 시인 토니 해리슨, 시머스 히니, 필립 라킨, 예브게니 옙투셴코, 극작가 앨런 에이크번, 앨런 베넷, 하워드 브렌턴, 아톨 푸가드, 크리스토퍼 햄프턴, 아서 밀러, 아널드 웨스커, 연출가 피터 브룩, 작곡가 해리슨 버트위슬 등 기라성 같은 유명 예술인들이 하객으로 참석했다.

10월 4일 개관한 올리비에 극장에서 크리스토퍼 말로(Christopher Marllowe)의 〈탬벌레인 대왕〉이 피터 홀 연출로 막을 올리고, 배우 앨버트 피니(Albert Finney)가 주역을 맡았다. 신축 국립극장 전관(全館)이 10월 25일, 올리비에가 출연한 골도니(Goldoni)의 작품 〈캄피엘로(Il Campiello)〉 무대에서 여왕의 선언으로 개관되었다. 리틀턴 극장에서 톰 스토파드의 〈점퍼스〉가 재공연되고, 프랑스 리옹에서 활동하는 공립민중극단이 로저 플랑숑이 연출한 〈타르튀프〉를 들고 와서 축하를 했다. 국립극장 전관이 완전한 기능을 발휘하며 정상적으로 가

동된 것은 이듬해 1977년 3월 4일이었다. 국립극장은 건설비 1,600만 파운드가 소요되었다. 연출가 맥시밀리안 셸(Maximilian Schell)이 호르바스(Odon von Horvath)의 작품 〈비엔나 숲의 이야기〉를 들고 국립극장 개관을 축하했다. 개막 공연으로 관객 기록을 깬 선풍적인 성공작은 에이크번의 〈베드룸 파스〉(Bedroom Farce), 로버트 볼트(Robert Bolt)의 〈혁명〉, 폴리아코프(Poliakoff)의 〈딸기밭〉 등이었다. 서베를린의 연출가 페터 슈타인(Peter Stein)은 고리키의 〈여름 사람들〉 공연으로 개관을 축하했다. 스페인의 연출가 빅토르 가르시아(Victor Garcia)의 누리아 에스페르트 극단, 영국의 레스터 페닉스 극단, 버밍엄 레퍼토리 극단, 맨체스터 라이브러리 극단, 스티븐 베르코프 런던 시어터 그룹, 잉글리시 스테이지 컴퍼니 등이 연속해서 축하 공연을 했다.

공사 지연으로 50만 파운드의 적자가 발생했다. 이로 인해 당분간 해외 공연단체의 초청은 불가능했다. 그러나 재정 위기는 정부의 즉각적인 추가 지원으로 해결될 수 있었다. 1978년, 에드워드 본드(Edward Bond)의 〈여인〉, 데이비드 헤어 (David Hare)의 〈풍요〉, 해럴드 핀터의 〈배반〉 등 명작들이 국립극장 무대에서 초연되었다. 올드빅 극장을 1912년에서 1937년까지 25년간 운영하고, 국립극장, 국립오페라단, 로열 발레단의 초석을 마련했던 자선가이며 문화운동가인 릴리언 베일리스를 기념하기 위해서 국립극장 내부에 '베일리스 테라스(Baylis Terrace)'를 개장했다.

1979년, 전해부터 발생한 노조 문제가 무대 요원들 간에 번져서 파업 사태가 발생했다. 3월에 세 극장이 문을 닫았다. 노사 분쟁이 해

결되지 않아서, 예정된 공연은 취소되어 그 여파로 국립극장 측은 70명의 파업 주동자를 해고했다. 두 달 동안 계속된 파업으로 극장 측은 25만 파운드의 결손을 입었다. 그러나 국립극장은 이에 위축되지 않고 윌리엄 더들리(William Dudley)의 기발한 무대장치를 톰 스토파드가 활용해서 공연한 〈찾지 못한 나라〉로 대성공을 거두었다. 아서 밀러(Arthur Miller)의 〈세일즈맨의 죽음〉은 관객의 열광적인 박수갈채를 받았다. 피터 섀퍼의 〈아마데우스〉도 이에 가세했다. 이 작품은 13개 연극상을 수상하고, 런던 웨스트엔드와 뉴욕에서 롱런되면서 영화화되어 오스카상을 수상했다. 1980년, 아톨 푸가드(Athol Fugard)의 작품 〈알로에의 교훈〉과 〈마스터 하롤드〉도 절찬 속에 공연되었다. 하워드 브렌턴의 〈영국 땅의 로마인들〉은 연출가 마이클 보그다노프(Michael Bogdanov)의 연출 작품인데 동성애 내용으로 물의를 자아냈다. 입센의 〈들오리〉가 공연되고, 빌 브라이든은 5시간 소요되는 오닐의 명작 〈얼음장수 오다〉로 격찬을 받았다. 존 덱스터가 연출한 브레히트 작품 〈갈릴레오의 생애〉는 배우 마이클 감본(Michael Gambon)의 명연기로 큰 성공을 거두었다. 마이클 보그다노프의 롱펠로 작 〈히아와타〉는 크리스마스 시즌 청소년 연극으로 선정되어 국립극장이 전국 청소년을 위한 순회공연길에 올랐다.

1981년, 피터 홀의 숙원이었던 아이스킬로스(Aeschylus) 작 〈오레스테이아〉 3부작(trilogy)이 갈채를 받으면서 공연되었다. 배우 전원이 남성이었는데, 전원이 가면을 쓰고 등장했다. 토니 해리슨(Tony Harrison) 각색에 음악은 해리슨 버트위슬(Harrison Birtwistle)이 담당했다. 버너

드 쇼(Bernard Shaw)의 〈인간과 초인간〉이 크리스토퍼 모라한(Christopher Morahan)의 연출로 막을 올렸다. 마이클 보그다노프 연출, 칼데론(Calderon) 작품 〈잘라메어의 시장〉, 존 슐레징거(John Schlesinger)가 연출한 샘 셰퍼드 작 〈트루 웨스트〉, 마이클 루드먼(Michael Rudman)이 연출하고 출연진 전원이 흑인 배우들로 구성된 셰익스피어 작품 〈자에는 자로〉 등도 연극계의 지대한 관심을 끌었다.

1982년에는 〈오레스테이아〉를 그리스의 고대 유적 에피다우로스(Epidaurus) 원형 무대에서 공연했다. 이로써 국립극장은 그리스 작품을 그리스 도시에서 최초로 공연한 영국 최초의 극단이 되었다. 그러나 국립극장 무대에 순풍만 불었던 것은 아니었다. 〈병정들〉 사건에 이어, 마이클 보그다노프가 〈영국의 로마인들〉 때문에 외설죄 혐의로 법정에 소환되었다가 사흘 후 무혐의로 풀려나는 사건이 발생했다. 정부의 지원금 감소로 인한 재정 위기 극복 방안으로 리처드 에어(Richard Eyre)의 뮤지컬 〈아가씨와 건달들〉을 국립극장 무대에 올리는 일도 생겼다. 그런데, 뜻밖에도 이 공연은 11개의 상을 받고, 새로운 관객을 국립극장에 끌어들이는 성과를 올렸다. 이 작품은 올리비에 극장과 웨스트엔드에서 총 750회 장기공연을 기록했다. 리처드 에어는 존 게이(John Gay)의 〈거지 오페라〉도 무대에 올렸다. 피터 홀은 오스카 와일드(Oscar Wilde)의 작품 〈성실의 중요성〉을 무대에 올렸다.

국립극장 교육부는 브레히트의 〈코카서스의 백묵원〉을 들고 영국 내 20개 도시를 순방했다. 이 공연은 원래의 의상, 장치, 대소도구 없이 공연 장소의 환경에 따라 변하는 특별한 공연이었다. 이 공연에 힘

입어, 국립극장은 셰익스피어와 현대 작품 10편을 더 선정해서 순회 공연을 계속했다. 극단장 피터 홀이 발행한 『피터 홀의 일기』는 국립극장 운영이란 무엇인가에 대해서 중요한 자료를 제공하고 있다. 연출가 피터 우드(Peter Wood)는 셰리던(Sheridan)의 〈적수들〉을 공연해서 대성공을 거두었다. 데이비드 매밋의 〈글랜게리 글랜 로스〉도 공연되었다. 1984년, 국립극장은 공연 측면에서 놀라운 발전을 거듭하고 있었다. 체호프의 〈들판의 꿀〉, 셰익스피어의 〈코리올레이너스〉, 샘 셰퍼드의 〈멍청한 사랑〉 등 작품이 연극상을 수상했다.

'국립극장 스튜디오'가 설립되었다. 개인 독지가의 후원을 받아 피터 길(Peter Gill)이 총책임을 맡았다. 예술가들의 기량, 신진작가의 새 작품, 실험적 작업 등을 장려하고 촉진하기 위해서 만들어진 장치였다. 코트슬로 극장에서 작업 과정을 일반에게 공개했다. 1985년, 재정적 위기로 코트슬로 극장 문을 닫는 위기에 처하자 극단장 피터 홀은 커피 테이블 위로 올라가서 문화예술 지원금 삭감에 대해서 정부를 맹비난하는 기자회견을 했다. 그러는 과정에서도 국립극장은 브렌턴의 신작 〈프라우다(Pravda)〉, 앨런 에이크번의 〈불만의 코러스〉, 체호프의 〈벚꽃동산〉 등 공연으로 선풍을 일으키고 있었다. 1986년, 피터 홀이 연출한 조지 오웰의 〈동물농장〉은 국립극장 무대에서 공연되고, 지방 순회공연과 해외 공연으로 발전되면서 세계적인 명성을 확보했다.

미국 작가 닐 사이먼(Neil Simon)의 〈브라이튼 해안의 추억〉이 마이클 루드먼의 연출로 국립극장 무대에 올랐다. 데이비드 헤어는 앤서

니 홉킨스 주연의 〈리어 왕〉으로 100회 장기공연 기록을 세웠다. 국립극장은 프랑스, 오스트리아, 스위스, 미국, 캐나다로 해외공연 여정에 올랐다.

1987년, 국립극장은 국제공연예술제를 개인 독지가의 재정 지원을 얻어 열게 되었다. 이때 독일은 유진 오닐의 작품 〈털북숭이 원숭이〉(페터 슈타인 연출), 스웨덴은 〈햄릿〉과 스트린드베리의 〈미스 줄리〉(잉그마르 베르히만 연출), 일본은 〈맥베스〉와 에우리피데스의 〈메디아〉(니나가와 연출), 모스크바 마야코프스키 극단은 〈내일은 전쟁이다〉(보리스 바실리에프 연출)를, 요하네스부르크 마켓 극단(The Market Theatre of Johannesburg)은 〈보팔〉 등 작품을 국립극장 무대에 올렸다. 이 축제에서 로렌스 올리비에 경의 80세 생일 축하파티가 올리비에 극장에서 열렸다. 국립극장은 한 해에 22개 연극상을 수상하는 영광을 누렸다. 그 가운데에는 아서 밀러의 〈다리에서의 조망〉, 셰익스피어의 〈안토니와 클레오파트라〉, 에이크번의 〈사소한 가정사(家庭事)〉, 베케트의 〈고도를 기다리며〉 등이 포함되어 있다.

1988년, 피터 홀은 셰익스피어의 후기작 〈겨울 이야기〉〈템페스트〉〈심벨린〉을 연달아 무대에 올렸다. 이 무대는 극장장으로서 그의 마지막 연출 작업이었다. 테너시 윌리엄스의 1958년 영국 초연 작 〈뜨거운 양철지붕 위의 고양이(Cat on a Hot Tin Roof)〉도 새롭게 형상화되어 갈채와 환호 속에서 재공연되었다. 10월, 엘리자베스 2세 여왕은 국립극장의 업적을 찬양하며 극장 이름에 '왕립(Royal)'을 추가하는 기념식을 올렸다. 9월, 리처드 에어가 피터 홀에 이어 극장장으로 취

임했다. 이사장 레인 경(Lord Rayne)이 물러나고, 12월, 솜즈 여사(Lady Soames)가 그 뒤를 이었다.

Atkinson, Brooks & Hirschfeld, Albert, *The Lively Years, 1920-1973*, Association Press, New York, 1973.

Banham, Martin, Ed., *The Cambridge Guide to Theatre*, Cambridge University Press, 1992.

Campbell, Oscar James, Ed., *A Shakespeare Encyclopaedia*, Methuen & CO LTD, London, 1974.

Cole, Toby & Chinoy, Helen Krich, Ed., *Actors on Acting*, Crown Publishers, INC. New York, 1970.

Cottrell, John, *Laurence Olivier*, Coronet Books, Hodder and Stoughton, 1977.

Dace, Wallace, *Proposal for a National Theater*, Richards Rosen Press, INC. New York, 1978.

Edwards, Anne, *Vivien Leigh*, Coronet Books, Hodder and Sloughton, 1977.

Goodwin, John, Ed., Peter Hall's Diaries, Happer & Row, Publishers, New York, 1984.

Goodwin, Tim, *Britain's Royal National Theatre, the first 25 years*, Nick Hern Books, London, 1988.

Guthrie, Tyrone, *A Life in the Theatre*, Columbus Books, London, 1987.

Hayman, Ronald, *Playback*, Horizon Press, New York, 1973.

Haynes, John, *Taking the Stage*, Thames and Hudson, 1986.

Kennedy, Dennis, *Granville Barker and the Dream of Theatre*, Cambridge University Press, Cambridge, 1985.

O'Connor, Garry, Ed. *Olivier in Celebration*, Dodd, Mead & Company, New York, 1987.

Olivier, Laurence, *Confessions of of An Actor*, Coronet Books, Hodder and Stoughton, 1984.

Olivier, Laurence, On Acting, Simon and Schuster, New York, 1986.

Rischbieter, Henning, Ed., (The English-language edition, translated by Estella Schmid) *The Encyclopedia of World Theater*, Charles Scribner's Sons, New York, 1977.

Roberts, Peter, Ed., *The Best of Plays and Players 1953-1968*, Methuen, London, 1988.

Roberts, Peter, Ed., *The Best of Plays and Players 1969-1983*, Methuen, London, 1989.

Taylor, John Russell, *Anger and After*, Methuen & CO LTD, London, 1969.

Tynan, Kenneth, *Show People*, Berkley Books, New York, 1981.

Tynan, Kenneth, *A View of the English Stage*, Paladin, 1976.

찾아보기

인명 및 용어

찾아보기

작품 및 도서